사찰불화

명작강의

사찰불화

명작 강의

우리가 꼭 한 번 봐야 할 국보급 베스트 10

●

강소연 지음

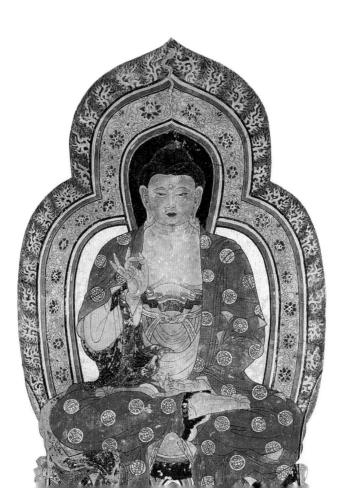

불광출판사

공덕으로 장엄한 세상

명작이란 무엇일까요? 말로 표현할 수 없는 영감과 감동을 주는 작품을 우리는 '명작'이라고 합니다. 또 우리는 우리의 존재적 한계를 뛰어넘는 그 무엇을 느꼈을 때 '예술'이라고 감탄합니다. 세상에는 자타가 공인하는 명작들이 있습니다. 밀로의 '비너스', 미켈란젤로의 '천지창조', 고흐의 '별이 빛나는 밤' 등 무수합니다. 그런데 우리는 정작 우리의 명작에 대해서는 잘 모르고 있습니다.

과연 우리의 명작에는 어떤 것들이 있을까요. 우리나라는 삼국시대부터 통일신라, 고려시대를 거쳐 약 1천 년이 넘게 국가의 종교가 불교였습니다. 그리고 숭유억불 시대라고 하는 조선시대에도 불교는 사실 끊이지 않고 변화하면서 대중의 신앙으로써 이어져 왔습니다. 우리가 알고 있는 대표적 문화재인 석굴암, 불국사, 성덕대왕신종, 팔만대장경, 고려불화 등은 모두 불교의 산물입니다. 물론 이들 예술품에는 불교의 진리와 세계관이 담겨 있습니다.

불교의 진리를 언어 또는 문자로 나타낸 것을 불교 경전이라고 하고, 이를 조형이나 형상으로 나타낸 것을 불교미술이라고 합니다. 참으로 오랜 세월 동안 불교의 우주관·가치관·사후관은 우리 선조들에게 영향을 미쳐 우리의 세계관을 형성하였고, 이는 고스란히 불교미술에 표현되어 있습니다. 지옥과 극락, 정토세계와 사바세계, 법계와 속계, 연화장세계 등의 모습이 불교미술로 묘사되어 신앙의

대상이자 교화의 역할을 하였습니다.

그런데 불교에서는 불교미술이라는 용어보다는 '불교장엄'이라는 표현을 씁니다. 불교에서는 사원이나 법당을 아름답게 꾸미는 것을 '장엄'이라고 합니다. 보통 우리가 흔히 쓰는 '장식'한다는 말과 유사합니다만, 장엄이라는 용어에는 아름답게 꾸미는 '행위'까지 포함되어 있습니다. 세상을 아름답게 하는 모든 유형과 무형의 덕행을 아우르는 말입니다. 그렇기에 고운 마음으로 향이나 촛불을 하나 피워도 그것은 세상을 장엄한 것이 됩니다. 불교에서는 '마음'을 참 중요시합니다. 우리는 물질의 세계 속에 살고 있지만, 그 이면의 마음이 우리의 행복과 불행을 좌우하기 때문입니다.

국내 최고 최상의 명작들 소개

우리에게 궁극의 행복을 가져다주는 선한 마음을 가지고 한 행위를 '공덕(功德)'이라고 합니다. 그래서 장엄을 말할 때 가장 중요한 키워드는 공덕입니다. 진정한 공덕이란, 나 자신을 위해서가 아니라 타인을 돕기 위해 또는 세상을 아름답게 하기 위해 순수한 마음을 내는 것입니다. 고통 속의 중생을 구제하기 위해 마음을 내는 것을 서원(誓願)이라고 하고, 대승불교에서는 이를 보살정신이라고 합니다.

윤회(輪廻)와 연기(緣起)를 현상계의 원리로 삼는 불교에서 가장 중요시하는 행위가 바로 이 공덕입니다. 그렇기에 '공덕장엄'이란 용어를 씁니다. 모든 불교의 조형미술은 공덕장엄의 표현입니다.

불교미술의 핵심인 부처님과 보살님이라는 존재는 수행과 공덕으로 장엄된 몸체를 말합니다. 무량한 공덕으로 세상과 우주를 장엄합니다. 그러한 장엄의 현상은 무상(無常)과 연기이고, 장엄의 바탕은 불성(佛性)입니다. 무상과 연기는 불교에서 말하는 존재론입니다. 세상 만물은 모두 인연하여 일어나(연기) 생겨나서(연생, 緣生) 인연이 다하면 사라진다(연멸, 緣滅)는 것입니다. 그리고 모든 것은 이러한 원리에 따라 항상 변화하는 과정 중에 있기에 무상이라고 합니다. 무상과 연기라는 존재의 법칙 이면에 여여불변(如如不變)하는 자각의 마음을 각성(覺性) 또는 불성이라고 합니다.

본 책에서 소개하는 명작들은 이 같은 공덕장엄의 진리를 보여주는 최고 최상의 작품들입니다. 불교에서 말하고 있는 세상의 진면목을 그림으로 아낌없이 표현하고 있는 것입니다. 본 책의 발간은 「불광」 잡지에 연재했던 필자의 〈사찰불화기행〉이 계기가 되었는데, 당시 연재와는 다르게 대중을 위해 보다 쉽게 글을 전면적으로 다시 집필하였습니다. 당시 조사한 국내의 유명 사찰들의 많은 작품들 중에서 최고의 명작들을 선별하였고, 이들을 상세하게 해설하였습니다. 명작

을 보는 데 필요한 기초적인 바탕을 '기초 공부'로 제시하고, 보다 전문적인 지식
은 '전문가의 팁'으로 구성하여 친절함을 더했습니다. 본 책에 못다 실은 명작들
에 대해서는 후일을 기약합니다.

차례

일러두기

• 단행본은 『　』, 수록 작품이나 게송 및 시 등은 「　」로 표기했다.
• 불화명은 특정 작품을 지칭하거나 세부 작품을 일컫는 경우에만 〈　〉로 표기했다.
　예) 무위사 〈아미타삼존도〉, 팔상도의 〈도솔래의상〉
• 본문에 실린 사진의 출처는 책 뒤편에 밝혀 두었다.
• 본 책에 실린 작품들은 국보·보물·유형문화재 등 국가지정문화재 및 시도지정문화재로 선정된 것도 있고,
　그렇지 않은 것도 있다. '국보급 베스트 10'이라는 부제는 작품의 가치가 예술적·종교적·역사적인 면에서
　그만큼 뛰어나다는 의미에서 붙인 것임을 밝힌다.

아미타 부처님 어디에 계신가

이 생각을 가슴에 붙여 놓고 잊지 말라

생각하다 생각이 다하여 생각이 없는 곳에 이르면

육근의 문에서 항상 찬연한 빛이 나오리라

명작 답사
1번지

01

무위사 〈아미타삼존도〉
〈관세음보살도〉

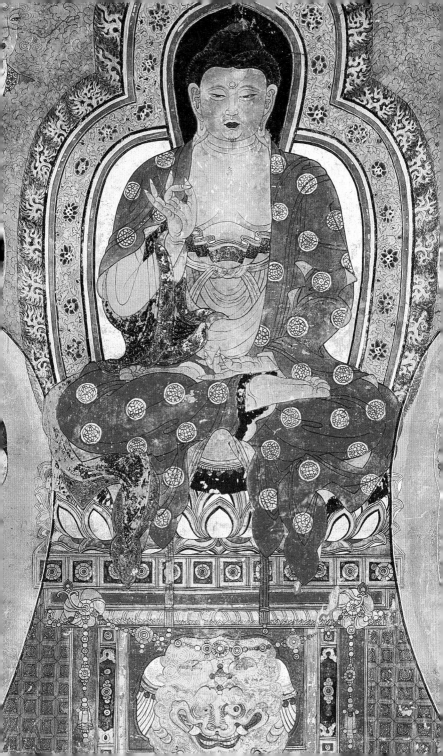

무위사 〈아미타삼존도〉, 〈관세음보살도〉

고아한 정취,
극락보전의 〈아미타삼존도〉 벽화

모든 것이 허깨비임을 알고서는

법(法)을 보매 마음뿐이라, 마음이 절로 한가하네

가없는 자성(自性) 허공에 지혜의 달빛만 가득하네

고요함도 일으킴도 없이 홀로 둥글 뿐이네

　　　- 원오선사 「오무관(吾無觀)」

하늘이 흐린 것이 눈이라도 곧 쏟아질 기세입니다. 희뿌연 안개 속을 가로질러 한반도 최남단 끝자락인 강진 무위사로 향합니다. 월출산이 바다를 마주하고 병풍처럼 팔을 벌린 품속에 무위사가 있습니다. 평평한 산자락과 따뜻한 남쪽 바닷바람이 만나는 이곳, 무위사에 오면 그 포근한 정취에 우선 마음이 놓입니다. 사찰 이름도 '무위(無爲)'이니, 그 평화로움은 더할 나위 없습니다.

무위사 _ '무위'의 참뜻
가장 먼저 방문객을 맞는 것은 절 마당 한가운데의 배례석입니다. 길이 약 1미터 남짓 장방형의 배례석 가운데에는 돋을새김의 연화문이 있는데, 전형적인 고(古)

신라 양식입니다. 유구했던 사찰의 역사가 고스란히 전해져 옵니다.

우리나라 방방곡곡의 사찰들은 그 이름마다 모두 뜻이 담겨 있습니다. 해인사는 해인삼매(海印三昧)에서 나온 것이고, 직지사는 직지인심(直指人心)에서 나온 것입니다. 무위사의 '무위(無爲)'는 '함이 없다'라는 뜻입니다. 도교적으로 해석하면 '억지로 만들어 하지 않고 자연적 순리에 따른다'라는 무위자연(無爲自然)의 의미입니다. 인위(人爲)의 반대말이지요. 그렇지만 불교에서는 진여무위(眞如無爲)를 말합니다.

불교에서는 진리를 진여라고 표현하는데, 이는 '진리라는 것은 만물의 있는 그대로의 모습'이라는 뜻입니다. 우리는 있는 그대로 보지 못하고, 개념으로 언어로 망상으로 대상을 보는 데 익숙해 있습니다. 무위는 진여의 본질적 성품을 말합니다. 이는 변화 없이 항상 존재하며 인연에 물들지 않는 청정한 자리를 가리킵니다. 이것을 불성(佛性)이라고도 합니다.

사찰에서 새벽과 저녁으로 염불하는 『천수경』에서 우리는 '무위'의 구절을 만날 수 있습니다. '무위심내기비심(無爲心內起悲心: 무위의 마음에서 자비를 일으키게 하소서)' 또는 '원아속회무위사(願我速會無爲舍: 저희가 어서 빨리 무위의 자리에 들게 하소서)' 등입니다. 진여무위의 반대는 가상(假相)이고 유위(有爲)입니다. 중생이 사는 속세는 덧없고 헛된 가상과 유위의 세계로 규정됩니다.

우리가 사는 현란한 유위의 세계에 일체 구애받지 않는 것이 바로 무위의 성품인 불성입니다. 유위의 혼란과 고통으로부터 활짝 깨어 있는 세계. 그러니 무상한 유위의 세상에 집착하여 괴로워하고 슬퍼하지 말고 '어서 깨어나라!'고 석가모니 부처님은 말씀하십니다. 깨어 있는 그 자리는 절대 무위의 평화가 있습니다.

둥글고 오묘한 법(法), 진리의 모습이여
고요뿐 동작 없는 삼라의 바탕이여
이름도 꼴도 없고 일체가 다 없거니
아는 이 성인이고 모르는 이 범부라네
묘하고 깊고 깊은 현묘한 진성(眞性)이여

- 의상조사 「법성게(法性偈)」 중에서

우리는 매일 무언가 해야 한다는 미망과 혼돈 속에 버둥거립니다. 우리 존재의 실체에 대해 명확하게 알지 않는 한, 진정한 휴식은 없습니다. 불교에서 말하는 존재의 법칙은 연기(緣起)입니다. 연기란 '인연하여 일어난다'는 뜻입니다. 모든 사물은 독자적으로 존재하는 듯 보이지만 그 안에 어떤 영원불변의 무엇이 있는 게 아니라, 단지 이것과 저것이 만나 작용하고 변화하며 생멸을 거듭한다는 것

입니다. 모든 만물은 이렇게 서로 어우러져 만들어지고 흩어지고 또 변화하는 유동적인 현상 속에 있습니다. 이 관점에서 본다면, 세상은 그저 하나의 커다란 '연기〔一大緣起〕의 장'입니다.

유일무이한 국내 최고의 옛 벽화

"여기 있을 땐 몰랐지, 이 벽화가 그렇게 중요한지." 마침 무위사의 벽화를 보러 오신 스님께서 말씀하십니다. 젊은 시절 30여 년을 이곳 무위사에서 보냈다는 스님은 벽화 앞에서 진한 감회에 젖습니다. "고려불화가 어땠는지 말해주는 국내의 유일한 명작이지!"

　　정말 그렇습니다. 이곳 무위사에는 국내 최고의 걸작 벽화인 〈아미타삼존도〉가 있습니다. 극락보전에 유존하는 이 작품은 거의 완벽하게 보존된 국내의 유일무이한 후불벽화입니다. 우아한 품격을 자랑하는 이 벽화는 찬란했던 고려시대의 양식을 고스란히 품고 있습니다. 그래서 참으로 고풍스럽고 아름답습니다.

　　물론 벽화는 조선시대 초기 1476년(성종7)에 완성된 것입니다. 하지만 옛 '고려 스타일'과 새로운 '조선 스타일'이 만나 새로운 양식이 창조되었기에 그 의의가 매우 큽니다. 현존하는 대부분의 고려불화 명작들은 해외에 유출되어 있는 실정입니다. 또한 한 폭의 탱화가 벽화의 형태로 완전하게 남아 있는 것은 전무하다고 해도 과언이 아닙니다.

　　우리나라에 남아 있는 옛 사찰 벽화 가운데 가장 오래된 것은 경북 영주 부석사의 조사당 벽화입니다. 사천왕·범천·제석천 등 호법신을 그린 것으로 제작 시기는 조사당이 세워진 고려시대 1377년(우왕3)으로 추정됩니다. 그 외에 석가모니 부처님이 영취산에서 설법하는 광경을 묘사한 경북 안동 봉정사 〈영산회상도〉 후불벽화가 있는데, 이는 1435년 대웅전의 중창 불사 때 조성된 것으로 알려져

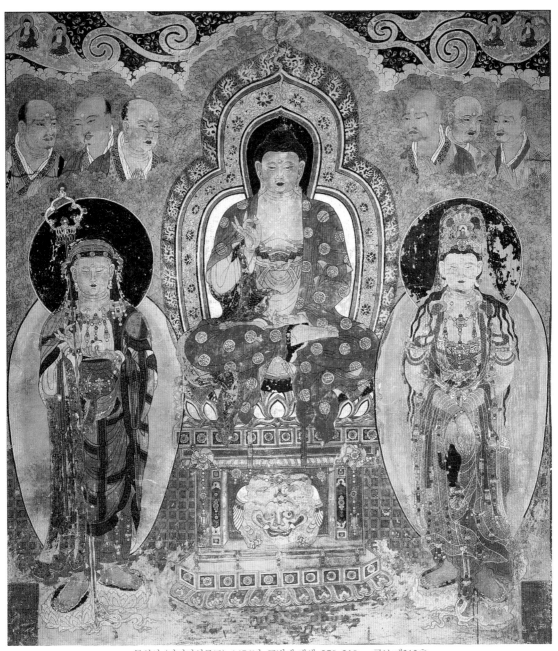

무위사 〈아미타삼존도〉, 1476년, 토벽에 채색, 270x210cm, 국보 제313호

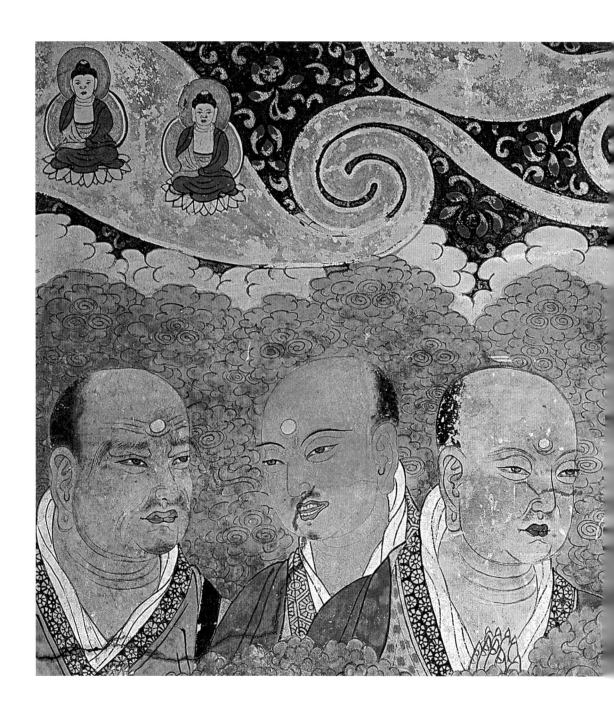

무위사 〈아미타삼존도〉, 〈관세음보살도〉

무위사 〈아미타삼존도〉, 〈관세음보살도〉

있습니다. 하지만 이들은 모두 박락과 훼손이 심하여 형체를 거의 알아 볼 수 없는 상태입니다.

찬란했던 고려불화의 비법을 간직한 불후의 명작

무위사 〈아미타삼존도〉는 우리나라에 현존하는 마지막 '고려 화풍'의 명작이라 해도 과언이 아닙니다. 고려시대의 양식을 계승하면서 거기에 새로운 조선적 창조가 가미되어 절묘한 조화를 이룬 까닭입니다. 존상의 배치와 광배의 표현, 배경 처리 등에 있어서는 독창적인 조선적 표현이 보입니다. 반면, 세부적 묘사에 있어서는 극세필의 유려함과 화려한 장식적 특징이 살아 있어 고려불화의 귀족적 화풍을 볼 수 있습니다.

앞서 말했듯 지금껏 유존하는 162여 점의 고려불화는 대부분이 해외로 유출되어 있는 상황이라, 국내에서 고려불화의 진수를 만나기란 하늘의 별따기입니다. 이 같은 현실 속에서 〈아미타삼존도〉는 찬란했던 고려불화의 일면모를 간직한, 이 땅의 유일한 후불벽화라고 하겠습니다. 이 작품은 분명 고려불화의 비법을 간직한 어느 명장의 마지막 작품일 것입니다.

> **기초공부** ⟩ **후불벽화(後佛壁畫)**
>
> 사찰 법당 안의 불단(佛壇)에 봉안한 부처와 보살의 조각상 뒷벽에 그려진 그림이란 뜻이다. 그림의 내용은 불교의 진리의 세계를 표현한 것이다. 진리의 본체와 그 작용을 상징하는 부처와 보살의 존상, 그리고 불교의 진리를 수행하고 보호하는 제자와 호법신중의 존상 등이 묘사되어 있다. 후불벽의 벽면에 직접 그리지 않고 족자 형식으로 거는 경우에는 후불탱(後佛幀) 또는 후불탱화(後佛幀畫)라고 부른다. 불상과 불화가 이렇게 한 쌍을 이루도록 불단을 장엄하는 것은 조선시대의 정형화된 특징이다. 조각상이 가지는 3차원적 입체 효과와 회화가 가지는 2차원적 도해 효과가 조화를 이루며, 신앙 및 교화의 방편으로써 그 전통적 역할을 수행해왔다.

조선불화의 서막을 알리다! 신(新) 표현의 등장

한편, 본 후불벽화는 조선시대 불화의 서막을 알리는 기념비적인 작품이기도 합니다. 왜냐하면 조선시대를 관통하는 형식적 특징이 보이기 시작하기 때문입니다. 그렇다면 어떤 새로운 표현들이 나타나기 시작했을까요? 〈아미타삼존도〉의 형식적 특징을 살펴보면, 가장 먼저 화면 가운데의 아미타 부처님 몸체에서 뿜어져 나오는 강렬한 서기(瑞氣: 상서로운 기운)가 포착됩니다.

서기는 먼저 다채로운 문양의 광배로 나타나고 있습니다. 그리고 지극히 화려한 층층의 광배로도 모자라서, 급기야 화면의 바탕을 가득 채우며 뭉게뭉게 퍼져나가고 있습니다. 이에 반해, 고려불화의 광배 표현은 투명합니다. 불성에서 퍼져 나오는 오묘한 적멸의 빛을 금선의 테두리만으로 표현했습니다. 불성은 인격화된 모습의 부처님으로 표현하기도 하고, 그 원형적인 모습에 충실하여 여의주(如意珠) 또는 보주(寶珠)의 상징체로 표현하기도 합니다. 그런데 고려시대와 조선시대의 불성의 표현에는 차이가 있습니다. 고려불화는 미세함 속에 정적(靜的)인 반면, 조선불화는 웅장함 속에 동적(動的)입니다.

그렇다면 본 작품에 묘사된 이 같은 서기의 실체는 무엇일까요? 이는 불성의 바탕에서 불성의 성품이 일어나 세상을 공덕장엄(功德莊嚴)하는 것을 형상화한 것입니다. 대승불교에서는 이 같은 불성이 세상만물에 두루 편재하여 모든 중생에게는 깨달을 수 있는 성품이 내재되어 있다고 말합니다. 진여의 공간을 통틀어 법계(法界)라고 합니다. 법계의 바탕 속에서 온갖 만물이 상호 의존하여 생겨나 변화무쌍하게 펼쳐지는 이러한 현상을 법계연기(法界緣起)라고 합니다. 이는 시공을 초월하여 무궁무진하게 진행되기에 무진연기(無盡緣起)라고도 부릅니다. 이러한 불교의 핵심적인 진리가 조선시대 불화에는 적극적으로 조형화되어 있는데, 법계연기의 장엄함을 드러낸 것이기에 이를 장엄연기(莊嚴緣起)라고 부르도록 하겠습니다.

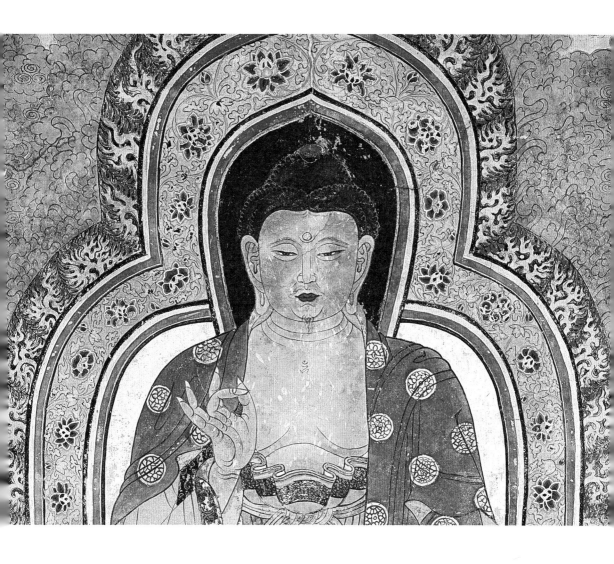

드러나는 존재의 법칙, '장엄연기'의 풍경

아미타 부처님은 진리의 성품을 종교적 존상으로 의인화한 것입니다. 이는 무궁무진한 진리의 빛이자 삼라만상의 고향입니다. 그래서 아미타불은 무량광불(無量光佛) 또는 무량수불(無量壽佛)이라고 불립니다. 작품 속의 아미타불 몸체에서는 신성한 공덕의 기운이 일어나 온 누리를 장엄하고 있습니다.

광배의 가장 중심은 하얀색으로 칠했고, 밖으로 퍼지는 광배의 층층에는 춤추듯 약동하는 꽃 넝쿨과 이글이글 타오르는 불꽃 문양으로 서기를 표현하였습니다. 식물 넝쿨이든 불꽃 문양이든 용이든 연꽃이든 어떤 형상의 모양을 빌려서 표현했든 간에, 이는 법계연기 또는 무진연기의 오묘함과 그 변화무쌍함을 나타낸 것입니다. 우리는 불교미술에서 다양한 동식물 문양과 구름 또는 화염 문양 등을 발견할 수 있습니다. 탱화이건 불상이건 공예이건 건축이건 장르를 불문하고 이와 같은 추상적인 문양들을 곳곳에서 만납니다.

그런데 가만히 들여다보면, 딱히 특정한 동물이나 식물을 대상화한 것이 아니라는 것을 알 수 있습니다. 그리고 하나의 공통점을 발견할 수 있습니다. 모두 유동적인 상태라는 것입니다. 피어나고 있거나 생성되고 있는 모습입니다. 모두 꿈틀꿈틀 움직이거나 뭉게뭉게 피어오르고 있는 중입니다. 현재 연기하며 변화해가는 과정상의 이미지라는 것입니다. 영어 표현법의 현재 진행형인 '~ing'에 해당하는 모습입니다. 사실 세상은 항상 현재 진행형에 있습니다. 시간은 멈춘 적이 없습니다.

기초공부 ▷ '아미타'의 뜻은?

아미타(阿彌陀)라는 명칭은 고대 인도어인 산스크리트 '아미타바(Amitābha)'와 '아미타유스(Amitāyus)'에서 유래한다. 아미타바는 '무량한 빛'을 뜻하기에 '무량광(無量光)'으로 의역된다. 아미타유스는 '무량한 수명'을 뜻하여 '무량수(無量壽)'로 의역된다. 무량수란 영원한 존재성을 말한다. 아미타는 진리의 본체와 그 작용을 하나로 표현한 것으로, 진리의 성품인 지혜와 자비를 한 몸에 품고 있는 존상이다. 그러므로 아미타불·무량수불·무량광불은 모두 같은 어원을 공유하는 용어들임을 알 수 있다. 아미타불은 다양한 정토 중에서도 가장 대중적으로 유행한 극락정토를 주재한다. 사찰에 가면 극락전·무량수전·무량광전·미타전 등의 제각기 다른 이름의 현판들을 만날 수 있는데, 이들은 모두 아미타 신앙을 공통으로 하고 있다.

불교미술의 핵심, 연기와 무상

결론적으로 말하자면, 불교미술에 표현된 다채로운 장엄들은 특정한 사물의 겉모습을 대상으로 삼아 묘사한 것이 아니라, 온갖 사물의 진면목인 연기(緣起)와 무상(無常)을 표현하고 있습니다. 연기와 무상이란 존재의 실체적 모습입니다. 이를 형상화한 불교미술의 표현들은 마치 살아 숨 쉬는 듯 생명력과 생동감으로 가득합니다.

그렇다면 이러한 불교미술이 말해주고 있는 것은 무엇일까요? 우리는 너와 나·내 것과 네 것·좋고 싫음·위와 아래 등의 관념으로 날카롭게 세상을 재단합니다. 하지만 실제 세상은 이러한 관념과는 무관하게 찰나 생(生) 찰나 멸(滅)하며 부단하게 변화해가고 있을 뿐입니다. 이러한 세상의 실체를 무상(無常)이라고 합니다.

불교미술에 나타나는 다양한 문양들은 삼라만상이 서로 어우러져 일어나 변화해가는 모습을 보여주고 있습니다. 연기의 원리에 따라 일어난 현상은 '인연하여 생겨났다'고 해서 '연생(緣生)'이라고 부릅니다. 이와 같이 '연기연생'하는 우주의 진리를 시각적으로 표현한 것이 불교미술이고 또 불교 조형이라고 하겠습니다. 이는 차별과 분별 속의 우리에게 크나큰 통일 속의 평등과 조화를 말해주고 있습니다.

모든 존재에게는 불성이 있다, '여래성연기'의 철학

부처님의 몸체에서 이렇듯 무궁무진한 공덕장엄이 피어올라 우주를 가득 채우는 이 같은 표현은, 조선시대의 불화를 관통하는 아주 중요한 특징입니다. 이는 대승불교의 핵심인 여래장(如來藏) 사상을 반영하는 도상학적 특징이기 때문입니다. 중생을 포함한 모든 만물에는 불성이 감추어져 있다는 의미에서 여래장이라는 표

현을 씁니다. 모두들 가지고 있으나 이를 깨닫지 못하기에, 불교는 교화와 방편을 통해 이를 깨우치게 하는 것을 목표로 삼고 있습니다.

이러한 관점에서 본다면 삼라만상은 여래성연기(如來性緣起)로 해석됩니다. 여래성이란 불성의 또 다른 명칭입니다. 여래성에서 그 성품이 일어나 온 만물에 두루 편재한다는 것입니다. 여래성연기를 줄여서 '성기(性起)'라고 합니다. 이는 '성품이 일어난다' 또는 '성품이 드러난다'라는 뜻입니다. 그러니 여래성은 부처님의 형상으로 표현되고, 그 성품이 일어나는 모습은 장엄연기로 표현됩니다.

여래성은 불성(佛性) 또는 각성(覺性)이라고도 합니다. 이것이 일체 만물에 존재한다고 하니, 여기에서 바로 불이(不二)의 철학이 나옵니다. 불이란 '둘이 아니고 하나'라는 뜻입니다. 고통과 열반이 하나, 번뇌와 깨달음이 하나, 속세와 법계가 하나, 개인과 우주가 하나입니다. 우리의 몸과 마음의 안팎으로는 항상 변치 않는 여여(如如)한 불성이 있습니다. 그래서 불교에서는 진리를 '진여(眞如)'라고 합니다. 진리의 세계는 어디 저 멀리 있는 것이 아니라, 바로 여기 이곳에 여여하게 존재합니다. 단, 우리는 번뇌 망상에 가려 이를 모르고 있을 뿐입니다.

고려와 조선의 만남, 새로운 표현력의 창안

본 불화에서는 여래성 또는 불성의 표현으로서 아미타불을 중심에 그리고, 그 성품이 일어나 세상을 장엄하는 광경을 피어오르는 서기로 그렸습니다. 다채로운 표현 중에서도 특히 눈길을 사로잡는 것은, 아미타불의 머리 꼭대기의 붉은 여의주에서 피어나는 기운입니다. 붉은 여의주는 여래성 또는 불성을 상징하는 도상인데, 여기에서 푸른 기운이 피어올라 양 갈래로 나뉘어 크게 소용돌이치며 퍼집니다. 소용돌이 자락 속에는 화불(化佛)들이 나타납니다. 무한한 불성이 두루 퍼

지는 모습을 묘사하였습니다.

　　푸른 기운의 소용돌이를 따라가다 보면, 어느덧 그림의 안과 밖 경계는 사라지고 그 신성한 에너지가 무한하게 확장됨을 느낍니다. 더불어 무량한 공덕이 퍼져나갑니다. 소용돌이 자락 뒤에는 감색(紺色)으로 칠한 바탕이 있습니다. 감색은 '법계의 공간'을 표현할 때 쓰는 색입니다. 감색이란 짙은 청색에 맑은 자색의 빛깔이 감도는 쪽빛을 말합니다. 아득히 깊은 바다 또는 무궁히 깊은 천공을 응시할 때 느껴지는 오묘하고도 신비로운 색입니다. 이는 만물의 근원을 상징하는 색깔이기도 합니다. 고려시대의 사경(寫經)은 감지금니(紺紙金泥)의 형식이 주류인데, 이는 감색 바탕의 종이 위에 금니로 글씨와 그림을 그려 넣는 형식을 말합니다. 본 〈아미타삼존도〉의 바탕색 역시 감색입니다. 감색의 바탕 위에 연꽃들이 송송 피어올라 법계를 장엄하고 있습니다.

고려시대 〈아미타여래도〉
1306년, 일본 네즈미술관 소장

조선시대 〈아미타삼존도〉
1476년, 전남 무위사 소장

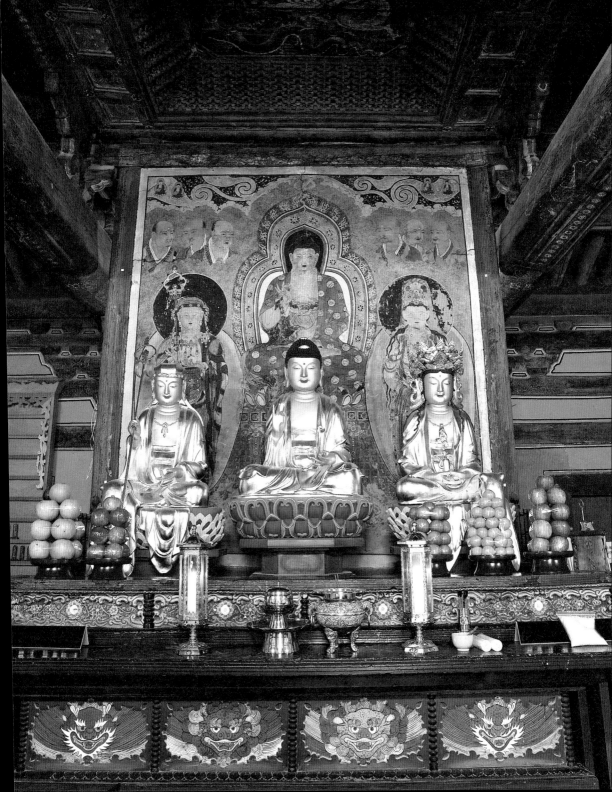

장인성과 회화성의 절묘한 조화

고려불화는 디테일이 섬세하고 화려하기로 유명합니다. 고려불화의 배경은 어두운 자색의 단색입니다. 마치 깊은 적멸(寂滅)의 공간에서 부처님과 보살님이 환영처럼 모습을 드러내듯 묘사됩니다. 하지만 본 〈아미타삼존도〉에서처럼, 화면의 바탕을 장엄연기로 가득 채우는 표현은 고려불화에서는 결코 찾아 볼 수 없습니다. 반면 고려불화에서는 부처님과 보살님의 공덕장엄을 존상의 몸체에 표현합니다. 부처님과 보살님이 몸에 입고 있는 법의(法衣) 또는 천의(天衣) 위에 극세필의 필치로 지극히 화려한 마이크로의 우주를 표현하고 있습니다.

조선시대 불화는 화면 전체에 발산하듯 뿜어져 나오는 장엄연기의 표현으로 보는 사람을 압도해버립니다. 반면 고려시대 불화는 오묘한 적멸의 공간 속으로 끊임 없이 빠져들게 만듭니다. 그 안에는 상상도 못했던 아름다운 공덕장엄의 세계가 펼쳐집니다. 조선불화가 거시적 차원에서 우주를 조망하게 만든다면, 고려불화는 미시적 차원에서 우주를 경험하게 합니다.

그런데 흥미로운 사실은 본 〈아미타삼존도〉의 본존불은 완전히 새로운 조선적 형식을 선보이고 있는 반면, 협시인 지장보살과 관세음보살은 전형적인 고려불화의 형식과 양식을 유지하고 있다는 것입니다. 몸의 자세와 손 모양·손에 든 지물(持物)도 고스란히 고려의 형식이고, 섬세한 디테일의 묘사도 그대로 고려의 양식입니다. 특히 관세음보살의 보관(寶冠)의 꼭대기서부터 온몸을 감싸며 흘러내리는 사라(紗羅: 투명한 비단 베일)는 주목할 만합니다. 그 표현을 보면, 고려불화 속 관세음보살과 똑같은 극세필의 기법이 완벽히 발휘되어 있습니다. 이처럼 선의 두께가 처음부터 끝까지 변화 없이 일정한 것을 가리켜 철선묘(鐵線描)라고 합니다. 아주 가늘다가는 이 같은 철선묘로 점철된 외곽선과 문양들은 고려불화의 대표적 특징입니다. 정밀함 속의 유려함이라는 고려불화만의 독창적 양식을 본 〈아미타삼존도〉에서도 확인할 수 있습니다.

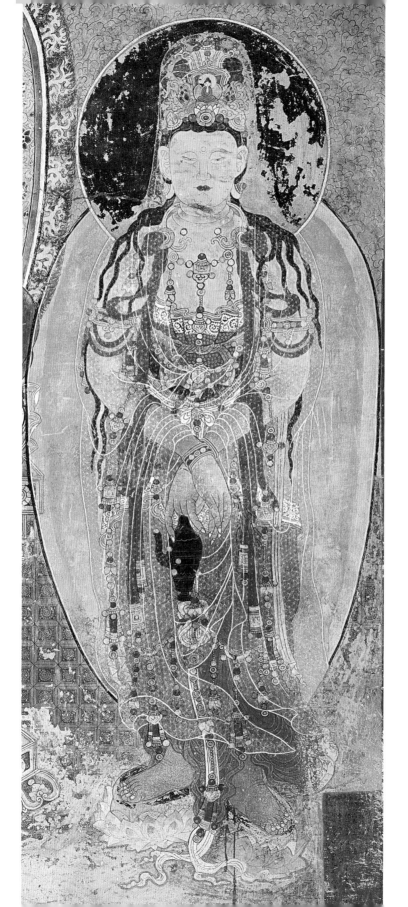

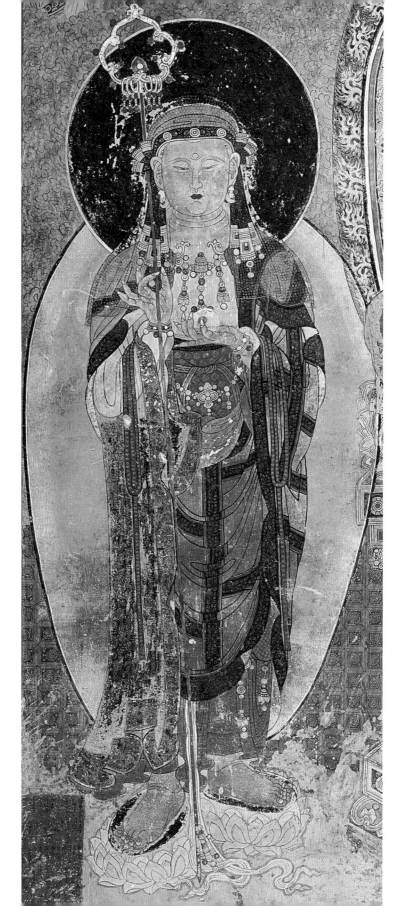

034

한편, 지장보살은 여의주와 석장을 지물로 들고 있습니다. 지장보살은 지옥에 떨어진 중생을 구제하는 보살로 유명합니다. 부처님에게서 받은 석장을 떨쳐서 어느 누구도 열지 못한다는 지옥문을 열어 그 속의 중생들을 구제합니다. 또 다른 한 손에 든 여의주로는 지혜의 광명을 비추어 무명을 타파합니다. 그리하여 어둠의 지옥에서 고통받는 중생을 제도합니다. 『지장경』에는 "자비스러운 인(忍)으로 선근을 쌓아/ 맹세코 중생을 구제해내는 지장보살이/ 손 가운데 가진 금석주장을 떨치면/ 지옥문이 스스로 열리고/ 손바닥 위에 밝은 구슬의 광명은/ 널리 대천세계를 비춘다."라고 합니다.

금석주장을 줄여서 석장이라고 하는데, 특별히 여섯 개의 고리(六環)가 지팡이 꼭대기에 달려 있는 것을 육환장이라고 합니다. 이 여섯 개의 고리는 지옥·아귀·축생·수라·사람·천의 육도(六道)를 상징합니다. 지장보살의 지물인 육환장에는 '육도윤회에 떨어진 뭇 중생들을 모두 남김없이 구제하겠다'는 크나큰 의지와 자비가 담겨 있습니다.

천재 화가의 마지막 작품이 남긴 전설

그렇다면 과연 누가 이런 명작을 남겼을까요? 무위사 〈아미타삼존도〉 벽화를 그린 작가에 대해서는 재미있는 전설이 남아 있습니다.

극락보전 건립 후 어느 날, 한 노승이 사찰을 찾아와 벽화를 그리겠다며 100일 동안 법당 문을 절대 열지 못하게 하였다. 먹을 것도 마실 것도 아무것도 찾는 것 없이 문은 그렇게 닫혀만 있었다. 그러나 99일째 되던 날, 궁금증이 많은 한 스님이 살짝 법당 안을 들여다보게 되었다. 이게 웬일인가. 한 마리 새가 입에 붓을 물고 날아다니며 그림을 그리고 있는 게 아닌가! 그런데 문이 살짝 열리자마자

새는 그만 밖으로 포르르 날아가 버렸다. 그리하여 관세음보살님의 눈동자는 그려지지 못한 채 미완성으로 남게 되었다.

벽화를 들여다보니 정말 관세음보살의 눈동자만 그려지지 않은 채 동공이 비어 있습니다. 어찌된 일로 가장 중요한 점안(點眼)이 되지 않았을까요. 동양의 전통미술에서는 눈동자를 그려 넣는 일을 작품의 최종적 완성이라 하여 각별하게 여깁니다. 도석화(도교와 불교의 그림)뿐만 아니라 초상화 등 인물화에서도 특별한 의미를 갖습니다. 전신(傳神)이라 하여 그림에 최종적으로 생명을 불어넣는 마지막 작업으로 작품 완성의 하이라이트입니다. 중국 양 나라의 화가 장승요의 유명한 화룡점정 이야기가 있습니다. 그가 용을 그리고 나서 마지막으로 눈동자를 그려 넣자, 그림 속의 용은 진짜 용이 되어서 하늘로 날아가 버렸다는군요. 그래서 그 후로는 용의 눈동자를 일부러 그려 넣지 않았다고 전합니다.

어떤 이유에서 관세음보살님의 눈동자를 미처 그려 넣지 못하고 사라졌을까. 위와 같은 전설은 〈아미타삼존도〉를 그린 어느 천재 화가에 대한 이 같은 궁금증에서 비롯된 것 같습니다. 불현듯 나타나 일필휘지로 세기의 명작을 남기고 사라진 노승. 이 노승은 고려시대의 기법을 고스란히 몸에 간직한 마지막 고려 화승(畵僧)임에 틀림없습니다.

영험한 보름달,
〈관세음보살도〉 벽화

무위사 극락보전의 후불벽화 〈아미타삼존도〉를 조사하고 있는데, 한 신도님이 법당으로 들어오셨습니다. 그런데 앞면의 번듯한 아미타삼존상을 향해서는 잠깐 예의만 갖추고, 바로 뒤로 돌아가서 뒤 벽면을 보고 앉습니다. 그리고 관세음보살 염불기도에 들어가십니다. 불단 앞쪽의 넓은 자리 놓아두고, 하필이면 뒤쪽 좁은 구석에 앉으실까. 방해가 안 되게 기도가 끝날 때까지 기다렸다가, 뒤로 돌아가 보니 그 이유를 알겠습니다.

거대한 관세음보살님이 바로 제게로 내려오는 게 아닙니까. 벽화에 그려진 관세음보살님은 흰 옷을 펄럭이며 환한 자비의 빛을 내뿜고 계십니다. 마치 한 아름의 보름달이 제 품으로 드는 듯합니다. 관세음보살님은 붉은 연꽃잎에 몸을 싣고, 파도를 타고 넘실넘실 꿈 같이 나투십니다.

바다 벼랑 지극히 높은 곳
그 가운데 보타락가 산봉우리가 있네
큰 성인은 머물러도 머무는 것이 아니요
깨달음의 넓은 문 닫아도 닫는 것이 아니네
여의주는 내가 바라는 바가 아니나
파랑새는 사람들이 만나고자 하는 바

다만 원컨대 커다란 물결 위에

보름달 같은 모습, 우러를 수 있기를

海崖高絶處 中有洛迦峰

大聖住無主 普門封不封

明珠非我欲 靑鳥是人逢

但願洪波上 觀瞻滿月容

– 유자량, 『신증동국여지승람』, 「낙산사」

내 마음의 강에 비쳐드는 달빛

관세음보살이 거주하는 산의 이름은 범어로 포탈라카(potalaka)입니다. 인도 남쪽 끝 바다에 접한 곳이라 합니다. 선재동자가 관세음보살님을 친견하는 장소가 바로 포탈라카산 꼭대기입니다. 보타락가산(普陀洛伽山, 補陀洛迦山)으로 음역하기도 하고, 의역해서 광명산(光明山)이라고도 합니다. 보타산·낙가산·낙산 등은 모두 같은 어원의 단어로 관세음보살님의 주처를 말합니다. 관세음보살의 성지로 유명한 남해의 금산 보리암·동해의 양양 낙산사·서해의 낙가산 보문사 등은 모두 바닷가에 면해 있다는 공통점이 있습니다.

　　예로부터 관세음보살의 이미지는 보름달[月]과 물[水]과 관계가 깊습니다. 그렇기에 수월관음(水月觀音)이라고도 부릅니다. 보름달은 진리의 본체이고, 물에 비친 보름달 그림자는 진리의 화신을 상징합니다. 화신을 불교 용어로 응신(應身)이라고도 합니다. 중생들의 요구에 응답하여 중생들을 제도하기 위해 여러 가지 몸으로 현신하여 나타나기에 응신이라고 합니다.

海岸孤絕處中甫洛迦山
大聖住水住
日□□水住 普門□薩水某

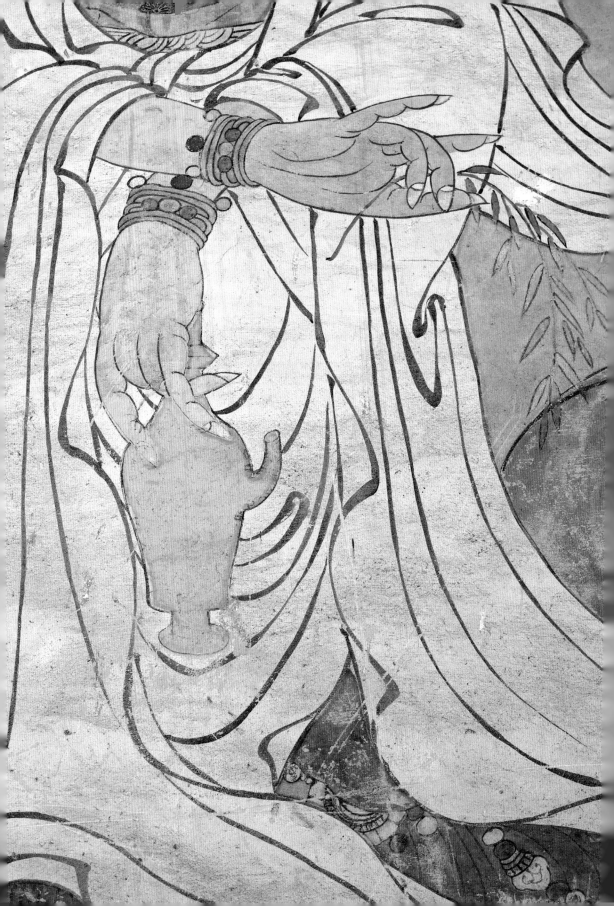

보살은 청정한 해와 달과도 같아/ 밝은 거울(皎鏡)이 허공에 있는 것 같네/ 그 그림자가 많은 강(衆水)에 나타나지만/ 물과 섞이는 바 되지 않네/ 보살의 청정한 교화의 가르침(法輪)/ 마땅히 깨달아 이와 같아서/ 세상의 마음 연못(心水)에 나타나지만/ 세상과 섞이는 바 되지 않네.

　　- 『화엄경』, 「이세간품(離世間品)」

　　하나의 달이 지상의 수많은 강에 비쳐서 무수한 달그림자를 내듯, 보살 역시 수많은 사람들 마음에 나타납니다. 지상에 흐르는 수 갈래의 강들은 무수한 중생들에 비유됩니다. 그리고 보살은 천공의 밝은 보름달에 비유됩니다. 하나의 달이 뭇 사람들의 마음의 강에 비쳐드는 것입니다. 그리고 그 자비의 빛은 번뇌를 소멸하고 애욕의 바다를 마르게 합니다.

　　하나의 달그림자가 무수한 강에 비치는 월인천강(月印千江)의 응신의 원리 이외에, 이 같은 이미지 속에는 청정함에 대한 비유가 있습니다. 하얀 옷을 입은 관세음보살은 그 청정함이 물에 비친 달과 같다고 찬미합니다.

　　관세음보살은 관음대사로세/ 하얀 옷(白衣)의 청정한 상은 마치 달이 물에 비친 듯하네/ 두 그루 대나무 마른 잎에 향기의 근원을 알고/ 죽림에 편히 앉아 빈 마음을 의탁했네/ 동자는 무엇을 구하는가/ 무릎을 굽히고 절을 한다.

　　- 『동국이상국후집』, 「관음찬」

기초공부 > 관세음보살

관세음보살의 명칭은 고대 인도어 산스크리트 '아바로키테슈바라(Avalokiteśvara)'에서 유래한다. 인도에서 중국으로 불교가 전파되면서, 그 명칭이 관세음(觀世音)·관자재(觀自在)·관세자재(觀世自在)·관세음자재(觀世音自在) 등으로 번역되었다. 아바로키테슈바라의 뜻은 '관(觀)이 자재(自在)로운 자(者)'이다. 온갖 현상을 자유자재로 관조하는 능력을 가진 자라는 의미이다. 관세음(觀世音)이란, 세상의 모든 소리(世音)를 통찰하여 꿰뚫어 본다(觀)는 뜻이다. 관세음보살을 약칭하여 관음보살이라고도 한다. 관세음보살이나 관자재보살은 같은 어원에서 나온 명칭이다.

보살의 하얀 옷을 비롯하여 관세음보살도에 나타나는 다양한 도상학적 요소들은 청정(淸淨)을 상징합니다. 관세음보살도에는 정병(淨瓶)·버드나무 가지(楊枝)·맑은 물·선재동자 등의 요소가 통상적으로 등장하는데, 이들은 모두 맑고 깨끗함을 특징으로 하는 청정으로 그 의미가 모아집니다. 그리고 무엇보다도 관세음보살이 발산하는 청정한 자비의 빛은 중생의 번뇌를 타파하는 가장 핵심적인 역할을 합니다.

관세음보살이 정병을 들고 있는 이유

관세음보살은 양손에 버드나무 가지와 정병(淨瓶)을 들고 있습니다. 이 두 가지는 '청정자비(淸淨慈悲)'를 상징하는 관세음보살의 지물입니다. 본 불화에서는 관세음보살이 정병과 버드나무 가지를 따로 들고 있지만, 여타 불화에서는 정병 속에 버드나무 가지가 꽂혀 있기도 합니다. 정병에는 청정한 물인 청정수 또는 감로수가 담겨져 있습니다. 청정수는 중생의 번뇌를 깨끗하게 맑혀주는 진리의 물입니다. 오염되지 않은 1급수의 물가에서 서식한다는 버드나무는, 예로부터 몸을 청정하게 하는 그 약용 효과로 널리 알려져 있었습니다. 그 잎사귀를 씹어 양치질 대용으로 쓰거나 피부병이 나면 즙을 짜서 바르곤 했습니다.

"나는 용맹한 관자재보살로서 깊고도 청정한 큰 자비심을 일으켰다. 구름 그물과도 같은 신묘한 광명을 두루 뻗쳐, 드넓기가 허공과 같고 청정하기가 끝이 없네."라고 『화엄경』에는 언급하고 있습니다. 관세음보살은 커다란 자비심을 일으켜 번뇌 속의 중생을 맑혀서 깨끗이 정화시켜주는 역할을 합니다.

관세음보살님께 목숨 바쳐 귀의합니다
거룩하신 금빛 몸 연꽃 위에 앉으사

은은한 묘한 향기 휘날리시며

인간세상 더러운 때 없애주시네

보배 손은 버들가지 집어 들고

청정한 감로수 널리 뿌리사

활활 타는 귀신세계 씻어주시네

중생 아픔 크게 슬퍼 큰 원 세우시고

큰 지혜 큰 사랑 베푸시는

하얀 옷의 관자재보살 마하살이여!

– 「관음예문」 중에서

〈관음보살도〉 벽화 밑으로는 약 1천 개의 인등이 줄지어 불을 밝히고 있습니다. 거기에는 영험한 관세음보살님을 향한 간절한 바람들이 담겼습니다. 이 지역 사람들은 집안과 마을에 경조사가 있을 때마다, 항상 이곳을 먼저 찾아 무사태평을 빈다고 합니다. 커다란 보름달 같은 관세음보살님 몸체에서 퍼지는 따스한 자비의 빛으로, 어느덧 마음이 환하게 밝아져 옵니다.

불화, 고려 양식과 조선 양식의 차이는?

무위사 극락보전 후불벽의 앞뒷면으로 그려진 관세음보살 두 위(位)는 고려 양식과 조선 양식을 비교해 보기에 딱 좋은 예이다. 물론 모두 조선 전기의 작품이지만, 앞 벽면의 〈아미타삼존도〉의 협시 관세음보살상은 고려시대 양식을 계승하고 있기 때문이다.

〈아미타삼존도〉의 관세음보살상은 섬세하고 화려한 귀족적 분위기인 반면, 뒤 벽면의 〈관세음보살도〉 독존상은 대담하고 시원스런 필치의 소탈한 면모이다. 전자가 오롯한 정교함을 품고 있다면, 후자는 생동감 넘치는 활달한 기운을 품었다. 관세음보살은 하얀 천의(天衣)를 두르기에 '백의(白衣) 관음'이라고 불린다. 하얀 빛깔은 청정한 자비의 빛을 상징한다. 그런데 고려시대에는 이 백의를 투명한 비단 베일인 사라(紗羅)로 묘사했다. 백의의 '고려식(高麗式) 창안'이라 할 수 있다. 백의를 이토록 유려하고 섬세하게 표현한 것은, 중국 및 일본의 관세음보살도 작품에서는 찾아볼 수 없는 것으로, 고려불화만의 독창적 특징이라 하겠다. 또한 여의주 문양으로 옷 전체를 시문(施紋)하였는데, 마치 거미줄과 같이 가늘고 정교한 극세필의 선으로 묘사하였다. 이 같은 고려불화의 타의추종을 불허하는 섬려함은 예나 지금이나 시대를 초월하여 국제적인 찬사를 받고 있다.

반면, 뒤 벽면의 관세음보살상은 활달한 필치의 굵은 묵선으로 처리된 하얀 천의를 두르고 있다. 일필휘지의 묵선은 강약의 리듬을 타면서 거침없이 춤추고 있다. 앞뒤 관세음보살의 의습 비교를 통해 고려시대의 철선묘(鐵線描)와 조선시대의 비수선(肥瘦線)의 극명한 대비를 엿볼 수 있다. 철선묘란 선의 두께가 처음부터 끝까지 일정한 것을 말하며, 비수선이란 선의 두께가 얇았다 두꺼웠다 하여 강약의 변화가 있는 것을 말한다. 고려시대 관세음보살도의 전유물인 투명한 귀족풍의 '사라'는 조선시대에 오면 소박한 불투명의 흰 천의로 바뀌게 된다. 양쪽 관세음보살상의 형식 및 양식적 표현은 다르지만 도상학적 특징은 같다. 관세음보살의 보관 화불과 지물인 버드나무가지(楊枝)와 정병(淨瓶) 등은 물론 공통되는 요소이다. 관세음보살의 하얀 옷과 맑고 투명한 광배·버드나무 가지와 감로수가 담긴 정병 등은 모두 '청정한 자비'를 상징하는 도상학적 특징들이다. 청정한 자비의 빛은 세상의 혼탁한 번뇌를 맑혀주는 역할을 한다.

들리는가?
석가모니 말씀

02 해인사 〈영산회상도〉

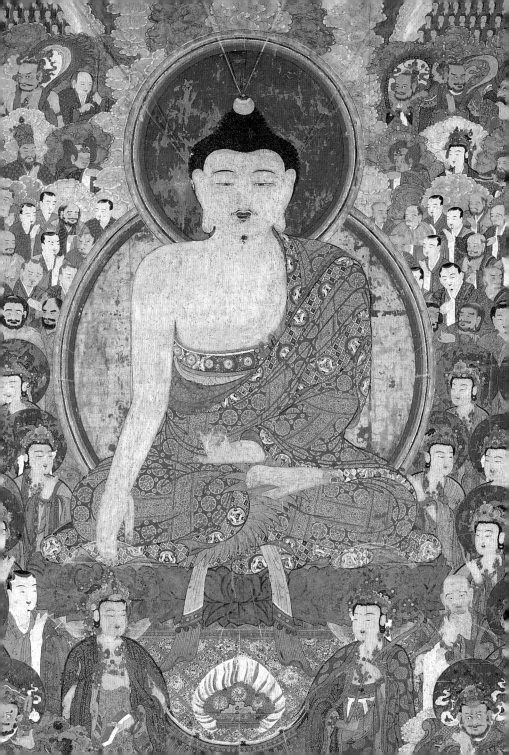

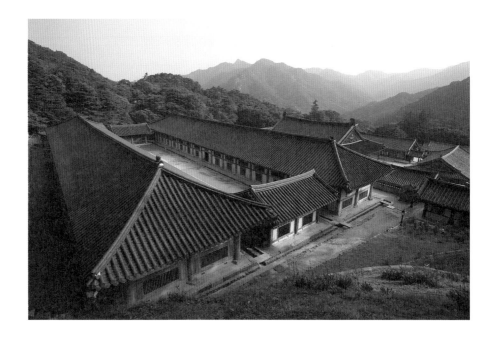

해인사 〈영산회상도〉

"듣건대, 여러 차례 화재를 입었는데도 마침내 불타지 않았다는 게 사실인가?"

"대장경 판본은 경상도 해인사에 있는데, 이 해인사가 여러 차례 화재를 만났으나 장경각에는 끝내 불이 미치지 않았다 합니다. 또 새도 그 지붕에는 감히 깃들지 못하며 1년 내내 청소를 하지 않아도 먼지가 감히 침범하지 못한다 합니다. 이것은 비록 중들이 과장하는 말이라 하지만 자못 신기하고 이상스러운 일입니다."

"그 판본은 어떠한가?"

"신도 보지 못했지만, 대개 불서 판본이 유서(儒書)보다 훨씬 나은데, 그것은 중들의 정성을 따를 수 없는 까닭입니다."

– 『담헌서』,「계방일기」, 동궁(정조)과 문신 이보행의 대화

민족의 성지이자 호국불교의 요람

가야산의 크고 작은 봉우리의 능선 자락이 서로 겹치며 둘러싸는 산 중턱, 그곳에 해인사가 있습니다. 외부에서 결코 접근하기 쉬운 곳이 아닌 협곡 깊숙한 그곳에 도착하면 활달한 기운이 흐릅니다. 역사 대대로 내려온 호국(護國)의 심장부, 우리 민족의 성보(聖寶)인 고려 팔만대장경이 봉안된 해인사입니다. 6백여 년의 파

란의 역사 속에서 대장경 경판을 지켜내고 있기에 '법보 사찰'이라는 명성을 갖고 있는 해인사는 우리나라를 대표하는 삼보(三寶)사찰 중 하나입니다. 그렇기에 가야산 입구에는 '法寶宗刹伽倻山海印寺(법보종찰 가야산 해인사)'라는 편액이 걸려 있습니다.

부처님의 가르침을 담은 수많은 불교 경전 일체를 총망라한 것을 대장경이라고 합니다. 고려대장경은 어떤 이유로 만들어진 것일까요. 그것이 만들어진 것은 13세기, 우리나라는 몽고군의 침입으로 전국이 초토화되고 있었습니다. 고려 조정은 강화도로 피난했고 본토 전체가 몽고군에게 강탈당한 상황이었습니다. 더 이상 물러날 곳이 없었던 그때, 우리 선조들은 외딴 섬 강화도에서 대장경 복원이라는 야심찬 작업에 착수합니다. 앞서 거란의 침입을 물리치기 위해, 1011년(현종 2)에 발원하여 약 77년에 걸쳐 완성한 대장경이 몽고군에 의해 한 줌의 재로 타버리자 복원 작업을 결단한 것입니다. 나라가 가장 위태로웠던 시기에, 가장 궁지에 몰렸던 악조건에서 전 국민이 일체 단결한 거대한 불사(佛事)가 시작됩니다. 현종 때 것을 '최초로 새겼다' 하여 〈초조(初雕)대장경〉이라고 하고, 고종 때 강화도에서 복원한 것을 '다시 새겼다' 하여 〈재조(再雕)대장경〉이라 합니다.

온 국민의 일심단결, 대장경 판각사업

이 재조대장경이 바로 우리가 흔히 일컫는 '고려대장경'입니다. 해인사에 보존되어 있는 고려대장경은 세계문화유산에 빛나는 보물입니다. 경판의 수가 8만 1,258판이기에 '팔만대장경'이라고도 하는데, 양면으로 판각되어 있기에 인쇄하면 장판 수가 두 배가 됩니다. 그러니 '팔만'이란, 실제 숫자적인 의미보다는 시공을 초월해 '무량하다'는 불교적 상징으로 볼 수 있습니다.

심하도다! 달단(몽고를 일컫는 말)이 일으킨 환란이여! … 지나가는 곳마다 불상과 불경을 모조리 태워 없애버렸다. 부인사에 소장된 대장경 판본도 남김없이 태웠으니. 오호, 오랫동안 걸려 이룬 공적이 하루 아침에 재가 되었다. 나라의 큰 보배를 잃어버렸다.

　　　　－ 이규보, 「대장각판군신기고문(大藏刻板君臣祈告文)」 중에서

　　고려를 대표하는 학자 이규보는 "업드려 비옵건대, 모든 부처님과 성현님들 그리고 천신님들은 이 간곡한 기도를 살펴주소서. 신통력을 빌려주셔서 흉악한 오랑캐를 멀리 쫓아버려, 다시는 우리 국토가 짓밟히는 일이 없게 하여 주소서." 라고 기원문을 썼습니다. 이는 대장경 각판 불사에 마음을 모은 군주와 신하 그리고 백성을 위해 쓴 것입니다. 이 기원문에는 불법(佛法)의 힘으로 나라를 보호하고자 하는 간절한 염원이 담겨 있습니다.

　　장장 16년에 걸친 위태롭고 불안했던 강화도 천도시기에 신분고하를 막론한 백성들이 하나의 작업에 몰두하게 됩니다. 그리고 마침내 한역대장경 중 가장 우수한 판본으로 세계적 인정을 받은 고려대장경이 완성됩니다.

　　고려시대의 우리 선조들은 도저히 대적하기 불가능한 몽고군의 침략 속에서 마음을 하나로 모았습니다. 오랑캐에게 쫓기기만 하던 두려운 마음을 깨어 있는 불심(佛心)으로 돌려서 경판을 새겨나갔습니다. 1천 년 역사의 불교 국가로서의 저력이 느껴지는 순간입니다. 지혜의 마음인 반야바라밀다로 맞서니 공포는 사

기초공부 ▷ **삼보(三寶) 사찰**

중생들의 근본 귀의처로 삼는 세 가지 보배라 하여 삼보라고 한다.
이는 불보(佛寶)·법보(法寶)·승보(僧寶)를 말한다. 불보는 진리를 깨우친 모든 부처님을 말하고, 법보는 부처님의 바른 가르침인 교법을 말하고, 승보는 그 가르침대로 수행하는 구도자를 말한다. 삼보는 중생이 귀의해야 할 대상이자 궁극적으로 그렇게 되는 과정이자 목표이다. 양산 통도사는 석가모니 부처님의 진신사리가 모셔져 있기에 불보 사찰이고, 순천 송광사는 역대 걸출한 국사들을 배출하였기에 승보 사찰이며, 합천 해인사는 부처님의 가르침을 총망라한 팔만대장경 경판을 봉안하였기에 법보 사찰이다.

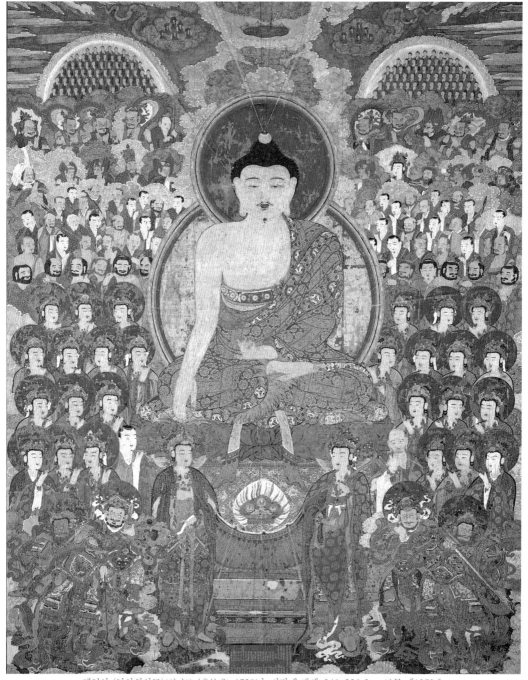

해인사 〈영산회상도〉(석가모니후불탱), 1729년, 비단에 채색, 240x229.5㎝, 보물 제1273호

해인사 〈영산회상도〉

라지고 뒤바뀐 마음이 바로 서기 시작했습니다. 그리고 부처님의 말씀이 한 자 한 자 허공 속에 모습을 드러내기 시작합니다.

> 진리를 향한 구도자들은 반야바라밀다에 의지하기에/ 마음의 걸림이 없고/ 마음의 걸림이 없으므로/ 두려움이 없고/ 뒤바뀐 망상을 떠나/ 마침내 열반에 이르게 되느니라./ 과거·현재·미래의 모든 부처님들도 반야바라밀다에 의지하여/ 위없는 최상의 깨달음을 성취하였느니라.

> 菩提薩埵 依般若波羅蜜多故 心無罣碍 無罣碍故 無有恐怖 遠離顚倒夢想 究竟涅槃 三世諸佛 依般若波羅蜜多故 得阿耨多羅三藐三菩提

> - 『반야심경』

지혜와 자비의 용솟음! 그 장엄한 설법의 현장 〈영산회상도〉

해인사에는 보기 드문 독특한 구도의 〈영산회상도(靈山會上圖)〉가 있습니다. 1729년(영조5)에 제작된 것으로 해인사의 중심 법당인 대적광전에 봉안된 대작입니다. 조선시대에 제작된 많은 영산회상도 중에서 작품성이 가장 뛰어난 것으로 손꼽힙니다. 영산회상도의 본존은 석가모니 부처님입니다. 새벽과 저녁마다 올리는 예불의식 첫머리에서, 수행자들은 가장 먼저 석가모니 부처님께 오체투지하며 귀의합니다.

기초공부 ▷ **반야바라밀다**

산스크리트 'prajñā-pāramitā'의 음사이다. 반야는 '지혜'를 말하고, 바라밀다는 '완성'을 의미한다. 지혜의 힘에 의지하여 모든 현상과 번뇌의 실체가 공(空)함을 꿰뚫어 보고 근본 무명을 타파하여 궁극의 열반에 이른다는 뜻이다. 지혜란 자각(自覺)하는 마음이다. 이는 본래 마음이 가지고 있는 '스스로를 아는 마음'이다. 모든 보살과 부처도 오직 반야바라밀다에 의지하여 궁극의 열반에 들었다고 한다. 부단히 반야지혜를 키워나가는 것이 수행의 실천이고, 그것을 완성시키는 것이 궁극의 목표임을 알 수 있다.

삼계를 인도하시는 스승이고/ 모든 생명체를 자비로 돌보는 아버지이고/ 우리의 근본 스승인 석가모니 부처님께/ 온 마음과 목숨 다해 귀의합니다.

至心歸命禮 三界導師 四生慈父 是我本師 釋迦牟尼佛

석가모니 부처님은 중생들의 궁극의 스승이라고 합니다. 무엇을 가르쳐주시는 스승일까요. 스스로 체득한 깨달음의 길, 고통과 번뇌가 없는 자유와 해탈의 길로 이끌어주는 스승입니다. 석가모니 부처님은 깨달음의 지혜 그 자체이기도 하고, 또 그 방법을 지도해주신 최초의 스승님이기도 합니다.

설법으로 '교화의 장'을 열다

석가모니 부처님이 여신 설법의 장을 영산회상(靈山會上)이라고 합니다. 설법을 통해 깨달음의 문이 열리는 순간입니다. 그때 중생의 교화에 일조하는 성중들이 구름처럼 모여듭니다. 보살 8만 명·비구 1만 2천 명·제석천과 무리 2만 명·사천왕과 권속 1만 명·팔부중과 권속 1백천 명 등이 자리했습니다. 영산회상이 열린 곳은 왕사성 기사굴산입니다. 왕사성은 고대 인도 마가다국의 수도로, 이곳에서 동북쪽으로 약 3킬로미터 지점에 있는 산이 기사굴산(Gṛdhrakūṭa)입니다. 산봉우리가 신령스러운 독수리 머리 형상을 하고 있어 붙여진 이름인데, 그 뜻에 따라 의역하면 영취산(靈鷲山) 또는 영축산이 됩니다. 이 영취산을 줄여 영산(靈山)이라고 합니다. 영산은 석가모니 부처님의 대표적 설법 장소입니다. 특히 다양한 근기(根機)의 중생을 구하기 위해 『법화경』을 설한 곳으로 유명한데, 이를 듣기 위해 무수한 청중들이 모였기에 '영산회상'이라고 합니다.

이때, 부처님께서 눈썹 사이의 백호상에서 밝은 광명을 놓아/ 동방 일만 팔천 세계를 두루 비추니/ 아래로는 아비지옥에 이르고 위로는 유정천에 이르기까지/ 비추지 않는 곳 없었다./ 그 빛으로 이 세계에서 저 국토의 육도 중생들이 나고 죽어가는 것과/ 선악의 업장 인연과 좋고 나쁜 업보 받음/ 이 모두를 낱낱이 보셨다.

– 『법화경』,「서품(序品)」

그러자, 청중 속에 있던 미륵보살이 "세존께서는 무슨 인연으로 이러한 큰 광명을 놓아 온 국토를 비추는 것입니까?"라고 묻습니다. 이에 세존은 "수없는 방편으로 중생을 인도하여 모든 집착에서 벗어나게 하기 위함이다."라고 합니다. 그리고 중생의 근기에 맞는 비유의 설법을 통한 교화가 시작됩니다.

찬란한 빛의 방사, 온 우주를 낱낱이 비추다

불화에서 주의해 보아야 할 가장 핵심적 표현은 '광명'입니다. 광명이란 무명과 번뇌를 비추는 지혜와 자비의 빛입니다. 이 지혜와 자비의 빛은 중생을 일깨우는 불성(佛性)입니다. 불성을 의인화한 부처님과 보살님의 몸에서는 항상 청정한 광명이 발산됩니다. 이 광명을 두광(頭光)과 신광(身光)의 광배로 표현합니다. 본 불화에서는 광명의 표현이 유난히 상서롭습니다. 둥근 광배뿐만 아니라, 섬광과 같은 빛줄기의 방사로 이를 표현하고 있습니다. 부처님의 몸 전체에서 뿜어져 나오는 강렬한 빛줄기들이 사방팔방으로 퍼지고 있습니다.

부처님의 머리와 그 꼭대기의 여의주에서 퍼지는 금빛과 엷은 묵빛의 투명 광선은 유난히 돋보입니다. 그 주변으로는 자색과 녹색과 황색의 서기(瑞氣)가 뭉게뭉게 피어오릅니다. 그리고 그 기운 속에서 무량한 화불(化佛)이 나타납니다.

이는 석가모니 부처님이 커다란 삼매에 든 풍경이며, 그 삼매로부터 진리의 빛이 퍼져 나와 우주의 실상을 드러냅니다.

> 처음 적멸장(寂滅藏)에 계실 때
> 시방의 현성들이 모이시니
> 보현 문수 등
> 법신 및 모든 보살들
> 그리고 용과 천의 무리들이
> 합장하며 교화(敎化)를 도우니
> 부처님이 노사나 몸으로 나투어
> 화엄경을 터뜨려 설하시다

– 무기(無寄), 『석가여래행적송』 중에서

　본 불화를 알기 위해서는 대승불교의 우주관에 대한 이해가 선행되어야 합니다. 석가모니 부처님이 주존인 영산회상도이지만, 여기에는 대승불교를 대표하는 화엄사상이 반영되어 있습니다. 대승불교에서는 지금 현전하는 이대로의 크나큰 우주적인 깨달음을 이야기합니다. "석가모니는 한 사람의 개인적 인물이었지만, 그가 눈 뜬 세계는 개인을 초월하여 포용하는 한없이 크고 깊은 광명에 의해 비쳐지는 세계였다."라고 화엄학자 다마키 고시로는 말합니다. 자아라는 틀을 넘어 광대무변한 빛의 세계와 합일하였고 그것이 그대로 부처님 자체였습니다. 『화엄경』은 이 같은 부처님의 세계를 그대로 묘사한 경전입니다. 경전이 문자로써 부처님 세계를 나타냈다면, 불화는 그림으로써 부처님 세계를 나타낸 것입니다. 석가모니 부처님의 깨달음의 광경이 그대로 시각화되어 화면에 묘사되었습니다.

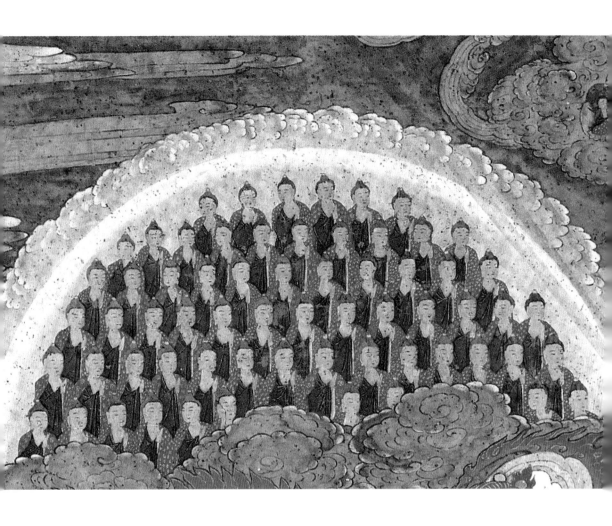

해인사 〈영산회상도〉

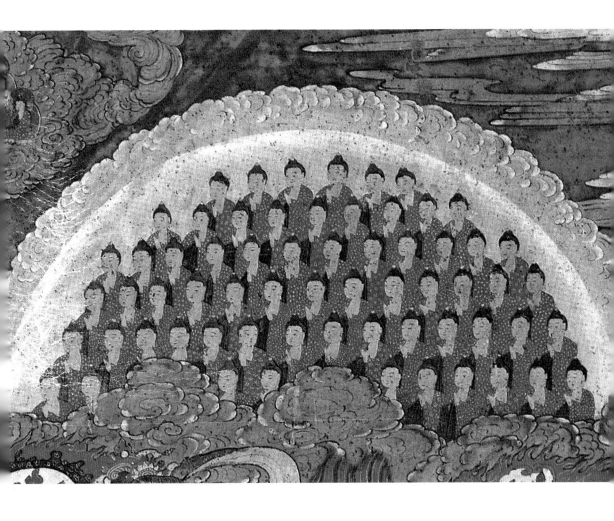

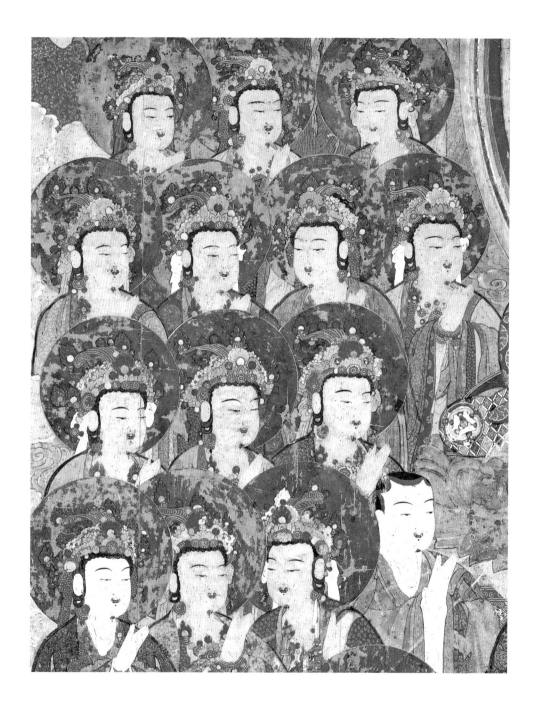

해인사 〈영산회상도〉

광명편조(光明遍照) 속의 조화와 질서

본 불화에는 질서정연한 조화 속에 특이한 공간이 연출되어 있습니다. 부처님의 설법 회상에 모인 성중들은 각 무리별로 횡렬로 줄 서 있습니다. 아래에서부터 사천왕·보살·성문·팔부중의 순서로 층층이 줄 맞춰 나란히 섰습니다. 화면의 위로 갈수록 성중의 크기가 조금씩 일률적으로 작아집니다. 그러니 원근법이 생겨나서 화면 위로 갈수록 아득히 멀어지는 공간감이 창출됩니다. 화면 윗부분의 좌우로는 하얀 둥근 빛을 바탕으로 작은 부처님들이 무수하게 나타납니다. 마치 두 개의 거대한 태양이 양쪽으로 떠오르는 듯합니다.

비록 작은 크기로 표현되었지만, 삼천대천세계에 가득한 불성을 암시하는 데 모자람이 없습니다. 이러한 마이크로적인 표현은 끝없이 확장되는 우주 공간을 연상케 합니다. 이와 같은 독특한 공간감의 연출은, 대개 평면적인 화면 구도를 특징으로 하는 여타 불화와 비교해 볼 때 매우 특이하다고 하겠습니다. 이 같은 우주적인 공간 속에 성중들과 대조되는 비현실적 크기의 석가모니 부처님이 자리합니다. 거대한 몸체에서 찬란한 광명이 빛을 비춥니다. 본 불화를 마주하고 있노라면, 그 앞에 서 있는 사람도 불화 속의 청중이 됩니다. 그리고 부처님의 찬란한 광명에 노출되게 됩니다.

화엄과 법화, 그 표리의 도상학

스스로 깨어 있는 우주의 빛을 『화엄경』에서는 비로자나(Virocana)라고 합니다. 비로자나를 뜻풀이해서 광명편조(光明遍照)라고 합니다. 말 그대로 광명이 우주에 두루 비춘다는 뜻입니다. 대승불교의 불신관은 삼신(三身)인데, 이는 법신 비로자나·보신 노사나·응신 석가모니로 구성됩니다. (삼신에 대한 보다 자세한 설명은 207페이지를 참조하시기 바랍니다.) 불신은 삼신이라는 세 가지 개념으로 나눠지

기도 하지만, 이는 삼신귀일(三身歸一)이라 하여 다시 하나로 통합됩니다. 이러한 삼신의 불신관에서 보면, 석가모니 부처님은 단지 역사적 실존 인물로서의 의미를 뛰어넘게 됩니다.

번뇌와 고통 속의 중생을 구제하기 위해 모습을 드러낸 석가모니 부처님을 모신 곳을 대웅전(大雄殿)이라고 합니다. 현존하는 우리나라 사찰의 대부분은 대웅전을 중심 법당으로 삼고 있습니다. 물론 사찰에 따라, 아미타불을 봉안한 극락전 또는 비로자나불을 봉안한 대적광전(또는 대광명전, 비로전)이 중심 법당이 되기도 합니다. 하지만 전체적으로 보았을 때 대웅전의 비율이 압도적이라 할 수 있겠습니다.

대웅전, '대웅'이란 무슨 뜻인가?

대웅전의 대웅(大雄)이란 '위대한 영웅'이란 뜻입니다. '깨달음의 지혜로 중생을 일깨워 구제하기 위해 이 사바세계에 오신 큰 영웅'이란 의미입니다. 지혜와 자비의 힘으로 세상을 교화하고 밝혀서 무명과 미혹 속에서 헤매는 중생을 구하는 큰 스승입니다. 대웅전 안에는 주존으로서 석가모니 부처님이 모셔지고 그 뒤에 후불탱으로 영산회상도(또는 석가모니설법도, 석가모니후불탱)가 걸립니다. 학계에서는 이를 법화신앙과 천태사상이라는 국지적인 도식으로만 연결시켜 해석하는 경향이 있습니다. 하지만 한국불교의 기저에는 화엄사상과 법화사상, 그리고 선사상이 서로 어우러져 융합적인 현상을 보이고 있습니다. 특히 조선시대에 오면, 중생을 교화하는 큰 스승으로서의 의미가 부각됩니다. 대웅전 이외에도 영산전과 나한전에도 석가모니 부처님이 주존으로 봉안됩니다. 또 그 외의 삼불 또는 삼신불을 모신 전각에도 석가모니 부처님은 필수적으로 포함됩니다.

해인사 〈영산회상도〉

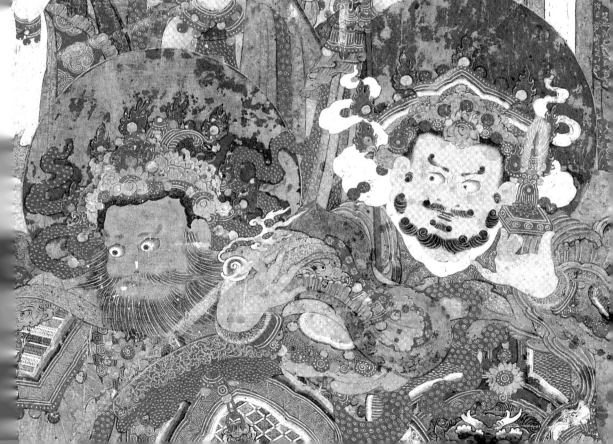

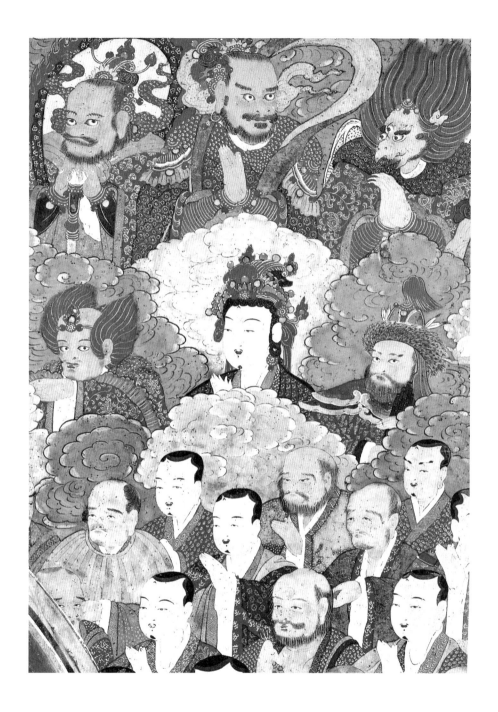

해인사 〈영산회상도〉

나는 한량없는 과거로부터 무한한 미래에까지/ 다양한 이름과 모습으로 출현하였는데/ 이는 모두 중생을 교화하기 위한 방편이었다./ 만일 어떤 중생이 내게 찾아오면/ 나는 부처의 눈으로/ 그의 믿음과 근기의 날카롭고 둔함을 보아/ 제도할 바를 따라 곳곳에서 설하되/ 이름도 다르며 수명도 달랐으며 또는 열반에 들기도 하는 등/ 다양한 방편으로 미묘한 법을 설해/ 능히 중생으로 하여금 환희의 마음을 내게 했다.

– 『법화경』, 「여래수량품」

천차만별의 중생을 위한 '방편'의 가르침

부처님은 중생을 제도하기 위해 아주 먼 옛날부터 무수하게 다양한 모습으로 몸을 나타냈다고 합니다. 『법화경』에는 이 같은 '구원성불(久遠成佛)'의 개념이 설파되어 있습니다. 석가모니 부처님이 인간의 몸으로 나투신 것도, 중생이 교화될 만한 모습으로 나타난 방편(方便)의 일환이라는 것입니다. 방편이란 중생을 구제하기 위한 '자비의 수단'입니다. 불성은 모든 중생에게 두루 편재하지만, 단지 무명과 업장에 가려 이를 자각하지 못할 뿐이니 교화를 통해 자각의 눈을 뜨게 한다는 것이 그 취지입니다. 하지만 중생들의 근기는 천차만별입니다. 그렇기에 제각각 그 눈높이에 맞춘 오묘한 방편을 써서, 갖가지 집착과 미혹으로부터 벗어나게 한다고 합니다.

　석가모니 부처님의 눈에 들어온 중생들의 모습은 어떠할까요. 『법화경』에는 "게으르고, 교활하고, 이익에만 탐착하고, 무엇이 참인지 거짓인지 구별 못 하는 어리석은 아이들"이라고 쓰여 있습니다. 활활 타는 불 속에서도 장난감만 탐닉하는 어린아이들입니다. 또 불성이라는 보석을 지녔음에도, 자신이 거지라고 믿는

어리석은 청년이었습니다. 『법화경』에는 이 같은 화택(火宅)의 비유·궁자(窮子)의 비유·의주(依珠)의 비유·의자(醫子)의 비유 등의 이야기가 나옵니다. 다양한 비유의 이야기들이 있지만 그 요지는 어리석은 집착과 신념에 갇혀 있는 중생을 방편으로 이끌어 해탈로 인도한다는 것입니다.

〈영산회상도〉에는 이 같은 구원성불의 개념과 함께 법신에 의지하여 나타나는 응신 석가모니 부처님의 모습이 시각화되어 있습니다. 이 명작 앞에서 우리는 다시 한 번, 우리 앞에 화신하여 모습을 나타낸 석가모니 부처님의 모습을 보고 안도할 수 있습니다. 어김없이 미묘한 방편으로 고통이 없는 해탈과 자유의 길로 이끌어주실 것이라고. 그리고 불교미술 자체도 실은 훌륭한 방편의 일환임을 알게 됩니다.

불화를 관찰하다 보면, 과거에도 현재에도 미래에도 시공을 초월해 현전하는 교화의 현장 속에 우리가 있음을 느끼게 됩니다. 그리고 운명이라고 한탄했던 것, 악연이라며 억울해했던 것, 생각지도 못한 고난이라고 두려워했던 것들이 모두 크나큰 진여의 바탕 위의 허망한 그림자일 뿐임을 보게 됩니다. 험난한 인생 자체가 깨달음으로 가기 위한 하나의 방편임을 보게 됩니다.

'뒹구는 돌은 언제 잠을 깨는가'

일상생활을 수행으로 삼으라고 선사님들을 말씀하시지만, 사실 사회생활 속에서 부동의 마음을 유지하는 것은 쉽지 않습니다. 산세 깊은 사찰에 홀로 와야 그제야 자신을 돌아볼 여유가 생길까요. 하고 싶은 일·해야 하는 일·어쩔 수 없는 일 속을 헤매다 보면, 어느새 '세상을 이리저리 뒹구는 돌'이 되어 있습니다. 어느 시인의 말처럼 '뒹구는 돌은 언제 잠을 깨는가!' 누군가 잠들어 있는 이 중생을 흔들어 깨워주지 않으면 안 됩니다. 나를 흔들어 깨우는 그것. 그것은 부처님의 설법입니다.

부처님은 오직 하나뿐인 큰 일, 하화중생(下化衆生)의 인연으로 세상에 출현하셨다. 그러면 어찌하여 하화중생의 인연으로 세상에 출현하셨는가. 중생에게 부처의 지혜를 열어주어 청정함을 얻게 하려고 세상에 출현하시며, 중생으로 하여금 부처의 지혜를 보게 하려고 세상에 출현하시며, 중생으로 하여금 부처의 지혜를 깨닫게 하려고 세상에 출현하시며, 중생으로 하여금 부처의 도(道)에 들게 하려고 세상에 출현하셨다.

– 『법화경』, 「방편품」

과거의 한량없는 방편과 비유로 중생들에게 무량겁의 세월 동안 설법을 해왔다는 부처님. 그 가르침으로 모든 중생들은 '지혜의 씨앗'을 얻게 되었다고 합니다. 지혜의 씨앗은 누구나가 갖고 있지만, 중생들은 자신이 이를 가지고 있는 줄 모릅니다. 지혜의 씨앗은 깨달음으로 가는 초석으로, 이것이 바로 내 안의 불성(佛性)입니다.

바로 이 자리에! 시공을 초월한 부처님의 말씀

영산회상도는 석가모니 부처님이 모습을 나타내어 설법함으로써 뭇 중생들이 바야흐로 '지혜의 씨앗'을 얻는 경이로운 풍경입니다. 영산회상도는 석가모니 부처님이 설법하는 장면을 그린 것이기에 석가모니설법도 또는 석가모니후불탱이라고도 합니다. 본 불화의 화면 하단의 화기(畵記)에는 "雍正七年夏敬畵靈山會圖一幀三身會圖一幀□□□一幀分身地藏圖一幀奉安于伽倻山海印寺〔옹정7년 여름 영산회도 1점, 삼신회도 1점, □□□1점, 분신지장도 1점을 삼가 그려 가야산 해인사에 봉안하였다.〕"라고 적혀 있어, 당시에는 '영산회도'라고 하였음을 알 수 있습

니다.

　영산회상도는 다양한 불화의 장르 중에 가장 많이 그려진 으뜸이라 할 수 있습니다. 영산재 역시 조선시대를 대표하는 천도재입니다. 영산재가 열린다는 것은, 석가모니 부처님의 깨달음의 설법이 바로 지금 이곳에서 구현된다는 것을 의미합니다. 영산회상이 시공을 초월하여 열리고 부처님의 말씀이 감로비로 내립니다. 그리고 우리는 그 회상의 청중이 되고 지혜의 씨앗을 받게 됩니다. 그 씨앗에 물을 주고 기른다면, 싹이 터서 언젠가는 성불(成佛)의 열매를 맺게 되겠지요.

영산회상도 속의 가섭과 아난

영산회상도(또는 석가모니후불탱)의 주존은 석가모니 부처님이다. 석가모니 부처님을 보좌하는 다양한 협시 중에는 필수적 존상으로 문수보살과 보현보살을 꼽을 수 있다. 석가모니 부처님과 문수·보현 보살은 석가모니삼존을 구성한다. 중생교화를 위해 문수보살은 지혜의 좌표를 제시하고 보현보살은 실천적 자비를 베푼다. 지혜를 상징하는 문수는 경권(經卷)을 들고 있고, 행원을 상징하는 보현은 여의(如意)를 들고 있다. 본 불화에서는 두 보살이 직립하여 협시를 하고 있지만, 문수보살은 사자를 타고 보현보살은 코끼리를 타는 것이 상례이다.

석가모니삼존의 주변으로는 보살 및 제자의 무리가 있고, 더 외곽으로는 사천왕과 팔부중의 호법신이 위치한다. 그런데 영산회상도에 등장하는 또 다른 필수 존상으로 가섭과 아난이 있다. 화폭의 크기가 작아서 청중들의 가감이 있는 경우에도, 가섭과 아난은 반드시 석가모니 부처님 옆에 동반된다.

가섭은 석가모니 부처님의 좌측에 있고 나이가 많은 노승의 모습으로 묘사된다. 눈썹과 수염이 희끗희끗 세었고 체구는 말랐다. 종종 백회가 열리거나 불쑥 올라온 모습을 하여, 수행을 많이 한 아라한의 특징을 보여준다. 세상에 대한 집착을 철저하게 버린 금욕적 수행으로 타의 추종을 불허하여 두타제일(頭陀第一)로 손꼽힌다. 이에 비해 우측의 아난은 젊은 청년으로 묘사된다. 깨끗하고 단정한 용모에 하얀 피부이다. 훤칠한 미남이기에 여인들의 유혹을 많이 받았으나 이에 흔들리지 않고 수행을 완성했다. 부처님의 시자로서 부처님 가까이에서 설법 내용을 가장 많이 듣고 외워서 다문제일(多聞第一)로 불린다.

특히 가섭은 선종의 역사에 있어 매우 중요한 인물로 '염화미소(捻花微笑)'의 주인공이기도 하다. 부처님이 설법 후에 조용히 꽃을 집어 드니 가섭 혼자 미소를 지어 그 뜻을 알았다고 한다. 언어로는 다 표현할 수 없는 오묘한 진리에 대한 직관적 응답이다. 이는 문자로서는 전달이 불가능하고 마음에서 마음으로만 전해진다는 불입문자(不立文字) 또는 이심전심(以心傳心)의 종지를 나타낸다. 이는 선종 전법(傳法)의 시발점으로 간주된다. 가섭과 아난은 전법과 교화에 중요한 역할을 한 대표 제자들로 영산회상도에는 반드시 등장하는 필수 인물들이다.

『법화경』의 7가지 비유 이야기(法華七喩)

① **화택유**(火宅喩)_ 어느 장자의 집에서 큰 불이 났으나, 어린 자식들은 놀이에 정신이 팔려 탈출할 생각을 하지 않았다. 이에 장자는 아이들을 구하기 위해 그들이 좋아하는 장난감이 밖에 있다고 유인해 구출하고 더 큰 깨달음의 세계로 안내했다는 이야기이다.

② **궁자유**(窮子喩)_ 어느 부잣집의 아들이 어려서 아버지를 버리고 집을 나가서 걸인으로 자랐다. 어느 날 아버지가 아들을 만나게 되지만, 아들은 몰라보고 두려워 도망친다. 이에 아버지는 아들의 눈높이에 맞추어 허드렛일부터 시키며 점차 지위를 높여주고 아들이 정신적으로 성장할 때까지 기다린다. 그리고 자신이 죽기 전에 친아들이라는 것을 밝히고 일체의 재산을 물려준다는 이야기이다.

③ **약초유**(藥草喩)_ 하나의 평등한 비가 세상의 온갖 다양한 약초와 나무를 제각기 성장시키듯, 평등한 법 앞에 각기 다른 근기의 수행자들이 깨달음을 향해 제각기 성장해간다는 비유의 이야기이다.

화택유(불타는 집의 비유), 『법화경』 권제2의 부분, 1340년, 일본 나베시마보효회 소장

④ **화성유**(化城喩)_ 험한 길을 통과해 궁극의 목적지로 향하는 부하들이 지쳐서 자꾸만 포기하려고 하자, 지도자가 도중에 가상의 성을 만들어 보여주고 피곤함을 달랜 후 진짜 목적지까지 이끌어 간다는 이야기이다.

⑤ **의주유**(衣珠喩)_ 만취한 어느 남자의 옷 속에 친한 친구가 가치를 매길 수 없을 정도의 엄청난 보주(無價寶珠)를 넣어주었다. 하지만 그는 그것을 깨닫지 못한 채 한 평생을 세상을 곤궁하게 떠돌았다는 비유이다.

⑥ **계주유**(髻珠喩)_ 전륜성왕은 전쟁에서 공을 세운 군사들에게 온갖 상을 주는데, 자신의 상투 속의 찬란한 보주는 결코 누구에게도 주지 않았다. 그러다가 아주 뛰어난 공로를 세운 이가 있어 그것을 넘겨주었다는 이야기이다.

⑦ **의자유**(醫子喩)_ 독을 마시고 괴로워하는 아들들에게 해독약을 마시게 하려 했으나 그들은 좀처럼 듣지를 않는다. 이에 아버지는 자신이 죽었다고 소문을 퍼뜨린다. 아들들은 이러한 충격적인 소식을 듣고서야, 마음을 바로잡고 해독약을 마셔서 구제된다는 이야기이다.

화성유(환상 성의 비유), 『법화경』 권제3의 부분, 좌동(左同)

찬란한
극락의 풍경

03 동화사 〈극락구품도〉

동화사 〈극락구품도〉

아미타 부처님 어디에 계신가

이 생각을 가슴에 붙여 놓고 잊지 말라

생각하다 생각이 다하여

생각이 없는 곳에 이르면

육근의 문에서 항상 찬연한 빛이 나오리라

阿彌陀佛在何方 着得心頭切莫忘

念到念窮無念處 六門常放紫金光

- 나옹 스님

나옹 스님이 출가해버리자 속가의 여동생은 오빠를 잊지 못해 산문 밖에서 매일 서성거렸습니다. 유일하게 믿고 의지했던 오빠가 출가를 해버렸으니, 마음 둘 곳 없어진 동생. 그 애타는 기다림에도 불구하고 스님은 한 번도 만나주지 않았다는 군요. 출가한 스님들은 속가의 정(情)마저도 경계하기 때문입니다. 하지만 오빠로서 그 애처로운 마음이야 오죽했을까요.

그래서 어느 날 스님은 게송 하나를 지어 도반 스님 손에 쥐어주며 동생에게

전해달라고 부탁합니다. 이것이 위에 인용한 나옹화상의 게송입니다. '부질없이 나를 찾지 말고, 아미타 부처님을 찾아라.' 오빠는 유일한 피붙이인 동생에게 자신이 알고 있는 가장 소중하고도 확실한 수행의 핵심을 알려주었습니다.

"아미타 부처님 어디계신가. 이 생각을 머리에 가슴에 붙여놓고 한시도 잊지 말라. 그 생각이 너무도 간절하여 결국 그 생각마저 끊어지는 곳에 이르면, 그곳에서 찬란한 빛을 만나게 되리라."고 합니다. 마음을 한 곳에 집중하다 보면, 어느덧 대상도 나도 모두 사라지게 되는 질적 변화의 순간이 찾아옵니다.

구천을 떠도는 마음을 한 곳에 모으다

우리는 나옹 스님의 여동생처럼 항상 마음 둘 곳을 찾아 헤맵니다. 보통 가장 가까운 가족인 남편·아내·부모·자식 등을 믿고 의지합니다. 그 대상이 직장이나 자신의 일인 사람도 있습니다. 특히 요즘은 그것이 돈인 경우가 많아졌습니다. 그런데 문제는 이들 대상이 항상 그렇게 있는 것이 아니라는 겁니다. 우리가 믿고 의지하는 부모님 또는 배우자는 항상 영원히 곁에 있어 주지 않습니다. 직장이나 일과 돈 역시 마찬가지입니다. 대상만 변하는 것이 아니라 나 자신도 변합니다. 그리고 결국 사라집니다. 끊임없이 변한다는 것, 그래서 있다가도 없고 없다가도 있는 것. 이것이 세상만물의 본질이기에 제행무상(諸行無常)이라고 말합니다. 그러니 세상의 공(空)한 속성을 보라는 것이 불교의 핵심입니다.

우리의 본 마음자리를 캐기 위해서 '나무아미타불 관세음보살'을 부르는 것입니다. 우리 본 마음이 곧 부처이기 때문입니다. 부처님은 바로 우주의 정기(精氣)입니다. 따라서 염불이나 108배, 오체투지하는 것이나 모두가 다 그 자리에 가기 위한 것입니다. 자나 깨나 밥을 먹으나 일을 하나 어느 때나 부처님 생각을 한단

동화사 〈극락구품도〉

말입니다. 그러다 보면 우리도 모르는 사이에 가까워지는 것입니다. '나무아미타불 관세음보살' 하고 한 번 외우는 것이 아무것도 아닌 것 같아도 그만큼 우리 마음도 정화되고 우리 업장이 녹습니다. 거기에다 마음을 두는 것이 참다운 공부입니다.

– 청화 큰스님 법문집에서

나무아미타불, 염불의 의미

신앙적 맥락에서 가장 널리 유행한 수행법이 바로 염불수행입니다. 한국불교에 있어서 염불수행의 전통은 원효 스님에서부터 나옹 스님, 요세 스님 그리고 근대의 청화 큰스님까지 그 맥이 아주 넓고 깊습니다. 다양한 부처님과 보살님의 명호 또는 다라니 등이 염불되지만, 그중에서도 으뜸은 '나무아미타불'입니다. 예로부터 '6자 명호'라고 하여 나무아미타불의 여섯 글자만 마음 모아 부르면 극락에 갈 수 있다는 신앙입니다.

염불(念佛)이란, 소리 내어 부처님의 이름을 반복적으로 염송하는 것을 말합니다. 하지만 보다 본질적인 뜻은, 염불이라는 한자의 구성대로 '지금〔今〕의 마음〔心〕에 부처님〔佛〕을 두는 것'입니다. 깨어 있는 마음인 각성을 지금 여기에서 유지하는 것입니다.

시대를 불문하고 유행하였던 아미타 염불신앙은 다양한 아미타 관련 불화를

기초공부 > **육근의 문〔六門〕**

사람이 세상을 인지하는 여섯 가지 통로라는 의미이다. 육근(六根)은 인체의 여섯 가지 요소인 눈〔眼〕·귀〔耳〕·코〔鼻〕·혀〔舌〕·몸〔身〕·생각〔意〕을 말한다. 우리가 일상생활에서 항상 사용하는 시각·청각·후각·미각·촉각·정신으로, 육근이 육경(六境)에 접할 때 망상과 번뇌가 일어난다. 육근의 대상이 되는 육경은 형상〔色〕·소리〔聲〕·냄새〔聲〕·맛〔味〕·감촉〔觸〕·현상〔法〕이다. 육근과 육경을 합쳐서 12처라고 하고 이것이 우리가 실제로 경험하는 모든 것이다. 이것은 항상 변하고 괴롭고 실체가 없다. 그렇기에 이를 무상(無常)·고(苦)·무아(無我)의 삼법인라고 한다.

남기고 있습니다. 아미타여래도·아미타내영도·아미타삼존도·관경16관변상도 등은 모두 극락을 염원하는 민중들의 요구에 부응하여 그려진 것입니다. 특히 조선후기에는 '염불선'이라는 당시 신앙 형태를 반영한 극락구품도가 제작됩니다. 한국불교의 독특한 전통이 만들어낸 창작의 산물인 극락구품도를 바로 이곳 동화사에서 만날 수 있습니다.

팔공산 동화사에 새롭게 심는 불성의 씨앗

동화사는 팔공산 자락에 위치합니다. 팔공산에는 영험하기로 유명한 갓바위 기도처가 있는데, 전국에서 찾아오는 사람들로 항상 북적댑니다. 팔공산 기슭에는 동화사뿐만 아니라 통일신라시대 오층전탑이 있는 송림사, 고려대장경 판본을 보존했던 부인사, 다양한 성보문화재를 보유한 은해사 등 유서 깊은 사찰들이 많이 있습니다.

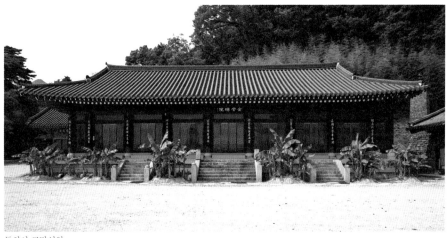

동화사 금당선원

동화사 〈극락구품도〉

심지(心地) 스님은 산신령 세 분과 함께 팔공산 꼭대기에 올랐다. '장차 이 거룩한 간자를 봉안할 땅을 정하고자 합니다. 산신령님들은 점을 쳐주십시오.' 봉우리에 올라가서 간자를 창공으로 던졌다. 이것이 휙— 날아가더니 어느 숲속의 샘에 떨어졌다. 그곳에 불당을 짓고 이를 모시고 경건히 예배를 올렸다. 이때 하늘에서는 비가 내려 함께 기뻐하고, 오동나무에는 꽃이 활짝 피었다.

– 팔공산 동화사적비 중에서

간자가 떨어진 오동나무 숲속의 샘이 동화사 첨당(지금의 금당선원) 뒤의 우물 자리라고 합니다. 부처님 뼈로 만든 간자를 던져서 법맥이 이곳으로 정해졌을 때, 보랏빛 오동나무 꽃들이 신비롭게 만개했다고 합니다. 동화사(桐華寺)라는 사찰 이름은 여기에서 유래합니다. 오동나무 동(桐) 자에 꽃 화(華) 자를 써서 '동화'입니다.

그런데 이때 던진 간자(簡子)는 어떤 간자이기에 팔공산의 산신령님들이 외호하고 또 상서로운 이적들이 일어났을까요. 간자란 길고 납작한 모양의 패쪽을 말합니다. 종이가 없던 시절에 대나무 패쪽에다가 글을 써서 엮은 것이 그 시초라 할 수 있습니다. 심지 스님이 어렵사리 가져온 두 쪽의 간자는 보통 간자가 아니라 부처님 뼈로 만든 불골간자(佛骨簡子)였습니다. 그것도 진표율사가 미륵보살로부터 직접 받았다는 전법(傳法)의 상징입니다.

삼국유사의 관련 기록에 따르면 이 두 쪽의 간자 중 하나는 '법(法)'이요, 또 하나는 '신훈성불종자(新熏成佛種子)'라고 합니다. 신훈성불종자란 '새롭게 심는 부처님의 씨앗'이란 뜻입니다. 미륵보살로부터 전해 받은 성불종자가 새롭게 뿌리를 내린 곳이 바로 이곳 동화사입니다.

게으름을 허용하지 않는 수행의 전통

심지 스님이 이어받았다는 진표율사의 법맥, 그 수행의 특징은 맹렬함입니다. 이른바 망신참법(亡身懺法)이라 하여 몸을 희생하는 것을 마다 않습니다. 단기간 동안 용맹정진하여 업장소멸을 하는 것이 요지입니다. 자신의 업(業)의 노예로 삼독 속에서 사느니, 망신도 불사하여 해탈하겠다는 것입니다. 진표율사에 관한 기록을 요약해보면 다음과 같습니다.

진표율사는 부지런히 3년을 수행하였으나 소득이 없자 바위 아래로 몸을 던집니다. 그러자 갑자기 푸른 옷을 입은 동자[靑衣童子]가 나타나 받들어 올려놓고 갑니다. 이에 율사는 다시 삼칠일(21일)을 기약하고 도전합니다. 불철주야로 용맹정진하였으나 별 기별이 없자 돌로 몸을 치며 참회하니 손과 팔뚝이 부러져 떨어집니다. 그러던 7일째 밤 지장보살이 나타나 몸을 고쳐주고 가사와 바리때를 줍니다. 하지만 이것에 만족하지 않고 더욱 수행에 박차를 가해 드디어 기약한 지 마지막 날, 지장보살과 미륵보살이 동시에 앞에 나타납니다. "대장부여! 몸과 목숨을 아끼지 않는구나. 실로 간절히 구하여 참회하는구나." 하며 미륵보살이 목간자 두 개를 줍니다. "이 두 간자는 내 손가락뼈이다. 이는 시각(始覺)와 본각(本覺)의 두 깨달음[二覺]을 상징한다. 하나는 신훈성불종자이고 또 하나는 법이다."

신훈성불종자란 지혜의 씨앗을 말합니다. 지혜의 씨앗을 잘 키워 나아가 궁극의 진리와 계합하는 것을 시각과 본각에 비유하고 있습니다. 하나는 발심의 지혜이고 또 하나는 궁극의 지혜입니다. 작은 한 방울이 크나큰 바다로 계합하는, 수행의 시작과 끝을 두 개의 간자에 비유하여 말하고 있습니다.

동화사 〈극락구품도〉

동화사는 삼국시대에 극달화상에 의해 유가사라는 이름으로 창건되었다가 통일신라시대에 심지 스님에 의해 동화사로 개칭되었습니다. 고려시대에 보조국사 지눌과 조선시대에 사명당 유정에 의해 거듭 중창되었던 절입니다. 참으로 기라성 같은 스님들의 계보가 아닐 수 없습니다. 임진왜란 때 동화사는 영남 승군의 사령부였고 당시 사명대사는 팔도도총섭으로 전국 승병을 지휘하였습니다. 왜란 후 국토는 초토화되고 전국 대부분의 사찰은 불탔습니다.

이에 사명대사는 극락전을 중심으로 동화사를 재건하였습니다. 먼저 옛 금당 자리에 수마제전(극락전의 다른 명칭)이 다시 지어지고, 그 옆에 훨씬 큰 규모의 또 하나의 극락전이 새롭게 자리 잡습니다. 극락전 내부는 아미타 부처님 조각상과 〈아미타극락회도〉로 장엄되었습니다. 전쟁으로 죽은 뭇 영혼과 흩어진 민심을 달래는 데에는 극락신앙이 대안이었습니다. 본 글에서 소개하고자 하는 독특한 형식의 극락 그림은 동화사 염불암 소장의 〈극락구품도〉입니다.

자비와 지혜의 빛으로 가득한 극락 세상

극락신앙의 주존은 아미타 부처님입니다. 불화 속에는 아미타 부처님과 이를 보좌하는 대세지보살과 관세음보살이 아미타삼존을 이루며 화면 상단에 자리하고 있습니다. 아미타삼존과 바로 밑의 극락왕생의 연못이 작품의 중심을 이루는데, 하얀 밝은 톤으로 광배와 연못 바탕을 칠하여 환하게 두드러져 보입니다.

극락세계를 주재하는 아미타 부처님의 '아미타'는 무슨 뜻일까요? 아미타는

기초공부 ▷ **삼독(三毒)**

사람의 마음을 해치는 가장 큰 번뇌인 탐진치(貪瞋痴: 욕망, 분노, 어리석음)의
세 가지를 말한다. 나 또는 자아가 있다고 착각하는 것이 가장 원초적인 '어리석음'으로
이를 근본무명(根本無明)이라고 한다. '내가 있다'고 착각하면서 발생하는 하는
것이 살고자하는 '욕망'이다. 사람이 가지는 다섯 가지 대표적 욕망(五慾)에는 돈에
대한 욕망(재물욕)·이성에 대한 욕망(색욕)·먹고 싶은 욕망(식욕)·잠자고 싶은
욕망(수면욕)·자신의 이름을 떨치고 싶은 욕망(명예욕)이 있다. 그리고 이들 욕망이
채워지지 않으면 '분노'하게 된다. 이렇게 '어리석음-욕망-분노'의 삼독 속에서
대부분의 사람들은 일상을 살아간다.

무량한 빛과 생명을 말합니다. 무궁무진한 빛은 지혜를 의미하고 무량무변한 생명은 자비를 의미합니다. 지혜와 자비를 함께 갖고 있는 불성의 성품을 가리킵니다. 이는 불성의 본체〔體〕와 그 작용〔用〕을 같이 포용하는 삼라만상의 원천을 의미합니다.

글 첫머리에 인용한 나옹 스님의 게송 마지막 구절인 "육근의 문에서 항상 찬연한 빛이 나오리라."의 '찬연한 빛'은 아미타 부처님을 말합니다. 이를 자금광(紫金光)이라고 표현하는데 이에 대해 좀 더 알아보기로 합시다.

많은 경전에서 부처님의 몸을 묘사하는 대목에서 흔히 자마금색·자마황금·염부단금 등으로 표현합니다. 불교미술의 핵심 존상인 부처님이나 보살님의 몸은 항상 황금색으로 묘사됩니다. 경전에 언급된 자금(紫金) 또는 자마금(紫磨金)의 구현입니다. 『관무량수경』의 아미타 부처님의 몸을 상상하는 관〔眞身觀〕의 대목을 보면 "아미타 부처님의 몸체가 광명임을 관하라. 아미타 부처님의 몸체는 백천만억 야마천의 자마금색(紫磨金色)으로 빛난다."고 기술되어 있습니다. 아미타 부처님은 자마금색으로 빛나는 찬연한 빛입니다.

깨달음의 빛깔, 신비로운 자마금색

자금, 자마금 또는 자마황금은 상서로운 자색(紫色)이 감도는 최고 품질의 황금이라고 합니다. 지구상에서 구할 수 있는 가장 고귀한 빛깔입니다. 황금의 품질은 총 9급으로 나뉘는데 그중 최상급이 자마금입니다. 주로 인도의 염부나무 숲속에 흐르는 강바닥에서 채취되는 사금이 자마금에 해당하여 이를 염부단금(閻浮檀金)이라고도 합니다. 그러니 지상에서 볼 수 있는 최고 최상의 빛깔에 아미타 부처님을 비유하고 있습니다.

특히 자색의 상징성은 동양 문화권에서는 매우 중요합니다. 신성한 곳에서

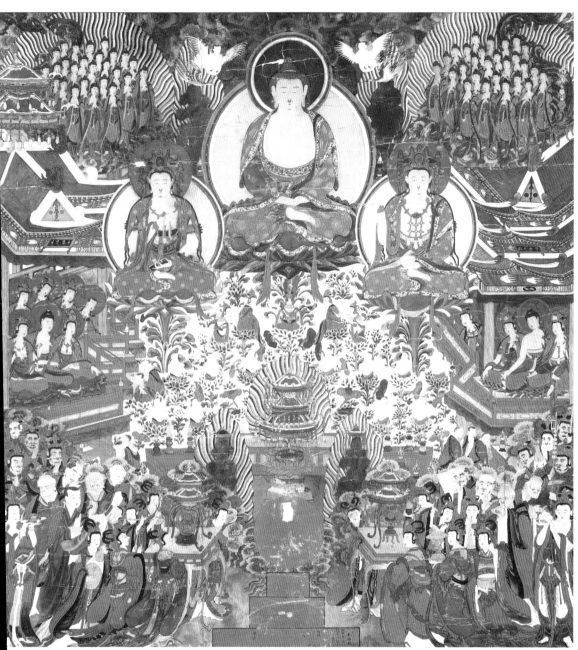

동화사 〈극락구품도〉, 1841년, 비단에 채색, 170.5x163㎝, 대구광역시 유형문화재 제58호

만 피어오르는 상서로운 기운을 자하(紫霞)라고 하여 신선들이 사는 세계를 상징합니다. 고귀한 상징의 빛깔이기에 황제와 관련된 의복·공예·궁전에도 많이 쓰입니다. 예로부터 우주의 중심이었던 북극성은 모든 별들의 우두머리로 칭송되었고 도교에서는 자미대제(紫微大帝)라 일컫습니다. 자미대제가 주재하는 곳을 자미궁(紫微宮)이라 하고, 명과 청나라 황실의 궁궐의 명칭도 자금성(紫禁城)이라 칭합니다.

모든 지상의 빛의 원천인 아미타는 자금광에 비유되는데 이는 육안으로는 볼수 없는 깨달음의 빛입니다. 득도한 자에게서 비추어 나오는 신성한 빛. 이는 우리가 사는 중생계에서는 볼 수 없기에 이 지상의 가장 고귀한 자마금색에 비유하여 표현하고 있습니다.

조선후기 극락 그림의 독창성과 아름다움

극락의 장엄한 풍경을 기술해놓은 경전으로는 『아미타경』·『무량수경』·『관무량수경』이 있습니다. 이들 경전들을 정토 3부경이라고 합니다. 특히 『관무량수경』에서는 극락의 풍경을 16관법을 통해 상세하고 구체적으로 설명합니다. 그리고 중생의 근기에 따라 어떤 왕생의 연못에 태어나게 되는지, 9품으로 나누어 왕생의 방법을 언급하고 있습니다. 고려시대와 조선전기에는 『관무량수경』을 근거로 한 극락 그림을 관경변상도 또는 관경16관변상도라고 불렀습니다. '관경'이란 관무량수경을 약칭한 말입니다. 이러한 극락 그림은 억불정책과 임진왜란 등으로 한동안 맥이 끊겼다가 조선후기에 오면 독창적인 형식으로 새롭게 탄생하게 됩니다.

그 일례가 동화사의 〈극락구품도〉입니다. 다른 시대의 극락도와 구별되는 가장 큰 특징은 일원상(一圓相)을 크게 강조한 것과 그 좌우로 벽련대가 등장한다는

것입니다. 본 불화의 형식은 세 가지에 중점을 두고 있는데 먼저 상단의 아미타삼존과 중단의 왕생의 연못, 그리고 하단의 일원상과 벽련대입니다.

하단 가운데에는 커다란 일원상을 눈에 띄게 배치하였는데, 보통 붉은색 또는 금색으로 칠하여 강조하고 있습니다. 동화사의 〈극락구품도〉(1841년)와 같은 형식과 구도를 보이는 작례로는 직지사 심적암 〈극락구품도〉(1778년), 표충사 대홍원전 〈극락구품도〉(1882년) 그리고 호국지장사 〈극락구품도〉(1893년)가 있습니다. 이와 유사한 형식의 건륭 연간(1736~1795)의 불화 초본이 남아 있는 것으로 보아, 이미 18세기 전반에 이 같은 형식의 작품이 제작되었다고 추정됩니다.

아미타삼존의 종교적 의미와 상징

아미타라는 명칭은 산스크리트 아미타바(Amitābha)와 아미타유스(Amitāyus)에서 유래합니다. 아미타바는 '무량한 빛'이라는 뜻으로 '무량광(無量光)'으로 의역됩니다. 아미타유스는 '무한한 생명'이라는 뜻으로 '무량수(無量壽)'로 의역됩니다. 무량광은 지혜의 빛을 상징하고 무량수는 자비의 빛을 상징합니다. 지혜와 자비의 빛을 한 몸에 품고 있는 본체를 아미타 부처님이라고 일컫습니다. 그러니 무량수불·무량광불·아미타불은 공통된 어원을 가진 명칭임을 알 수 있습니다. 사찰에 가면 극락전·무량수전·무량광전·미타전 등 각기 다른 이름의 현판들을 만날 수 있는데, 모두 아미타신앙을 공통으로 하는 명칭들입니다.

아미타 부처님의 양쪽에 있는 대세지보살과 관세음보살은 아미타의 두 가지 성품인 지혜와 자비의 구현입니다. 대세지보살은 지혜의 빛을 상징합니다. 삼악도(지옥·축생·아귀의 세계)에 빠진 중생들을 구제하는 강한 힘이 있기에 대세지(大勢至)라고 부릅니다. 그리고 관세음보살은 자비의 빛으로 중생을 감싸고 포용하여 제도합니다.

아미타 – 대세지 – 관세음은 삼위일체로 아미타삼존을 이룹니다. 아미타삼존은, 석가모니삼존 및 비로자나삼존과 더불어 우리나라 불교미술의 맥락에서 큰 비중을 차지합니다. 통상적으로 대세지보살은 보관에 보병(寶甁)을 얹고 지물로 경책을 들고 있습니다. 관세음보살은 보관에 아미타 화불(化佛)을 얹고 정병(淨甁)을 들고 있습니다. 그런데 본 불화의 관세음보살은 여의문양의 금색 주발을 손바닥에 바치고 있는 점이 색다릅니다. 경책은 반야지혜를 상징하는데, 이는 무명 속의 중생을 해탈로 이끄는 나침반 역할을 합니다. 관세음보살은 청정한 자비의 힘으로 중생을 맑혀주는데, 정병에 든 청정수(또는 감로수)는 정화의 역할을 합니다. 이렇게 자비의 힘으로 맑히고 지혜의 힘으로 이끌어서 중생을 아미타가 있는 극락의 세계로 인도합니다.

동화사〈극락구품도〉

극락의 연못에서 왕생하는 풍경

아미타삼존상 밑으로는 왕생의 연못 풍경이 펼쳐집니다. 연못이 화면의 가운데를 차지하고 그 안에는 왕생하는 영혼들의 모습을 볼 수 있습니다. 넘실대는 하얀 물결 속에서 붉은색·푸른색·초록색의 연꽃이 피어오릅니다. 연꽃의 크기는 일률적이지 않고 제각기 다릅니다. 작거나 중간 크기의 연꽃에서는 벌거벗은 아기 모습과 머리를 깎은 나한의 모습을 볼 수 있습니다. 모두 연꽃으로부터 화생(化生)하여 상반신이 나타나고 있는데, 두 손은 모아 단정하게 합장하였습니다.

　연못의 중심에는 보살의 형상으로 화생하는 모습이 보입니다. 붉은색의 보관과 천의를 걸치고 있고 상반신이 상대적으로 커서 눈에 잘 띕니다. 그중에서도 아미타 부처님을 마주하고 앉아 뒷모습을 보이고 있는 보살 모습의 왕생인은 유

동화사 〈극락구품도〉

난히 커다란 붉은 연꽃 위에 앉아 있습니다. 그리고 우아한 자태와 장식이 남다릅니다. 이렇게 왕생하는 영혼들의 모습에 차별을 두고 있는 것은 그 근기에 따른 구품(九品) 왕생이기 때문입니다.

이들 왕생인의 연꽃과는 비교도 안 되는 초대형 크기의 연꽃 세 줄기가 피어올라 아미타삼존의 연화대를 만들고 있습니다. 줄기의 부분을 보면 상서로운 기운이 분수처럼 뿜어져 나옵니다. 그리고 그 위에는 아미타삼존이 무량한 공덕으로 장엄된 신체를 드러내고 있습니다.

거대한 일원상의 출현, 깨달음에 계합한 상징

연못의 밑으로는 아름다운 연화대와 극락의 나무가 보이고 그 밑에는 거대한 붉은 여의주가 있습니다. 여의주는 연못에 물을 대는 원천의 역할을 합니다.

> 보배 구슬의 으뜸인 여의보주에서 부드러운 연못 물이 흘러나옵니다. 이는 여덟 가지 공덕을 갖춘 물입니다. 연못 물은 열네 줄기의 물줄기로 나뉘어 흐르고, 하나하나의 물줄기는 칠보의 빛으로 빛나는 황금 연못이 됩니다. 그 연못 밑바닥은 눈부신 금강석이 깔리고 황금 연못마다 60억 개의 연꽃이 핍니다. 그 연꽃은 둥글고 탐스럽고 크기가 12유순이나 됩니다.

– 『관무량수경』, 「보배 연못을 생각하는 관(寶池觀)」

기초공부 ▷ **일원상**

깨달음의 상징. 불교에서 깨달음을 상징하는 '둥근 빛(圓光)'에 대해서는 종파마다 또 경전마다
다르게 표현된다. 『아미타경』 및 『화엄경』 등 대승 경전류에는 주로 보주·마니보주·여의주·여의보주
등으로 표현된다. 원상(圓相)이라는 용어는 주로 선가(禪家)에서 쓰는데, 그 전거가 되는 용어로는
일원상(一圓相)·일상원(一相圓)·일원(一圓) 등이 있다. 특히 고려시대의 자각국사(慈覺國師)가 처음
전했다는 선시에 나오는 일상원(一相圓)이라는 용어는 『선가귀감』의 첫머리에서 인용되고 있다.
그리고 일원(一圓)이라는 용어도 『금강경오가해』에서 발견된다. 선종 계통의 대표적 법요집에서는
문자화된 용어를 피하고 실제로 'ㅇ'의 형상을 그대로 직접 그려 넣는 경우가 많다. 깨달음의 상징인
'ㅇ'의 도상을 총망라하여 엮은 고려후기 『종문원상집(宗門圓相集)』에는 원상(圓相)이라는 용어로
통칭하고 있다. 그 외 선종의 공안집에는 "ㅇ"라고 표기하고 그 밑에 "(圓相)"이라고 명기하고 있다.

여의주에서는 오묘한 서기가 피어오르는데 붉은색과 녹색의 뭉게구름처럼 표현했습니다. 여의주에서 팔공덕수가 흘러나와 연못을 형성하게 되고, 그 연못에서 연꽃이 피어 극락왕생이 이루어집니다. 여의주는 극락세계를 만들어내는 근원적 역할을 하는 셈입니다. 불교미술의 핵심적 조형인 여의주는 둥근 깨달음의 빛으로 불성(佛性)의 상징적 표현입니다. 이는 삼라만상을 만들어내는 바탕입니다.

아미타신앙 관련 경전에서는 원광(圓光) 또는 광명(光明)이라는 용어가 무수하게 반복적으로 나옵니다. 그리고 극락 풍경에 대한 묘사는 온통 보주 또는 여의주와 여기에서 비추는 빛으로 장황합니다. "이 무량한 빛(無量光)으로 염불(念佛)

하는 중생을 하나도 놓치지 않고 살펴 건져주신다." 또는 "이러한 찬란한 빛을 본 사람은 바로 부처님을 본 것이고 또 이를 염불삼매에 들었다고 한다."고 경전에는 언급합니다. 이는 바로 '깨달음의 빛' 또는 '진리의 빛'을 말하는데, 작품이 제작된 조선후기에는 이를 원상(圓相) 또는 일원상(一圓相)이라고 불렀습니다.

영가를 모신 화려한 벽련대의 군상

하단 가운데의 붉은 일원상의 양옆으로는 두 대의 벽련대가 있습니다. 벽련대란 죽은 이의 영혼을 태워서 극락으로 천도하는 탈것으로 상여에 비유될 수 있습니다. 벽련대의 형식을 보면, 커다랗고 높은 탁자와 같은 사각대 위에 연꽃좌대가 있고 그 위에 작은 원상의 영혼을 모시고 있습니다. 그 위로는 중층의 보개(寶蓋)가 장식됩니다. 청정한 자비를 상징하는 푸른빛 연꽃[碧蓮]의 좌대이기에 벽련대라고 부릅니다. 하지만 작품에 따라 붉은 연꽃 또는 분홍 연꽃 등 다채롭게 표현되기도 합니다. 사각대의 주변으로는 주악 천녀(天女)들이 에워싸고 풍악을 울리고 있고, 그 뒤로는 신통력 있는 아라한들과 호법신중들이 외호하고 있습니다.

죽은 이의 영혼 또는 혼백을 불교에서는 영가(靈駕)라고 합니다. 영가를 극락세계로 인도하기 위해 치르는 불교 의식을 천도재라고 합니다. 영가천도의 핵심은 '영가가 극락세계로 계합'하는 데 있습니다. 아미타 부처님을 만나는 것입니다.

극락에 왕생하기를 염원하여 발원된 극락 그림의 불화는 시대별로 다양한 형식을 남기고 있습니다. 조선후기의 본 불화와 같은 극락구품도에는 당시 종풍의 영향으로 하단에 일원상이 큰 비중으로 그려집니다. 아미타 부처님으로 대변되는 진리의 원천을 다시 한 번 일원상의 도상으로 강조하였습니다. 벽련대에 실려 극락으로 향하게 된 영가의 작은 원상[小圓相]이 바야흐로 큰 원상[大圓相]의 바탕

동화사 〈극락구품도〉

으로 계합하게 되는 것을 시각화하여 보여주고 있습니다.

깨달음의 과정은 아들 법성〔子法性〕이 어머니 법성〔母法性〕으로 합일하는 것으로 설명되는데, 이는 마치 한 방울의 물방울이 크나큰 바다로 합치는 것에 비유됩니다. 개체가 가지고 있는 불성은 아들 법성에 해당하고, 크나큰 깨달음의 바탕은 어머니 법성에 해당됩니다. 본 불화 속의 작은 원상과 큰 원상은 이러한 깨달음의 원리를 조형적으로 승화시켜 보여주고 있습니다.

마음을 두어야 하는 우리의 고향

본 불화와 같은 극락도는 적어도 18세기 전반에는 그 형식이 완성되었으리라 추정됩니다. 조선후기를 대표하는 동화사의 고승 기성대사(1693~1764)가 지은『염불환향곡』에는 염불선의 수행 가풍이 잘 나타나 있습니다. 가요 형식의 이 노래에는 문구마다 '아미타불'의 후렴구를 반복적으로 붙여서 독송하도록 구성하였습니다. 기성대사는 중생이 '염불하여 돌아가야 하는 고향〔念佛還鄕〕'을 '마음의 본원'이라 표현하고 이를 '아미타불'로 상정하고 있습니다. 온갖 생각으로 쉬지 못하는 마음. 이 마음을 제 고향에 두었을 때에만 지극한 즐거움으로 가득한 극락세상이 펼쳐진다고 합니다.

본원의 제 마음	本源自心
마음이여 마음이여 아미타불	心焉心焉 阿彌陀佛
성과 상을 초월하여 아미타불	超過性相 阿彌陀佛
공과 유를 아울러서 아미타불	內包空有 阿彌陀佛
삼세간을 포섭하여 아미타불	攝三世間 阿彌陀佛

사법계를 아울러서 아미타불	及四法界 阿彌陀佛
삼대가 다 들었고 아미타불	三大斯融 阿彌陀佛
십현을 구족했네 아미타불	十玄具足 阿彌陀佛
본래의 이 마음은 아미타불	而此本心 阿彌陀佛
피차를 초월했고 아미타불	全此全彼 阿彌陀佛
한 터럭 한 티끌 아미타불	一毛一塵 阿彌陀佛
모두 다 이와 같네 아미타불	悉皆如是 阿彌陀佛

– 『염불환향곡』, 「고향〔家鄉〕」 중에서

　　동화사〈극락구품도〉

극락구품도 속 '구품(九品)' 연못의 비밀

극락에는 자신의 업에 따라 차별적으로 왕생하는 아홉 개의 연못이 있다. 이를 '구품의 연못〔九品蓮池〕'이라고 한다. 중생의 근기(根機)는 상품·중품·하품의 3가지 품격으로 분류되고, 이는 다시 상중하로 세분화(상품-상중하, 중품-상중하, 하품-상중하)되어 총 9품이 된다. 그리고 근기에 따라 상배관·중배관·하배관의 연못으로 나뉘어 왕생한다.

근기란 중생이 태생적으로 타고난 수행적 역량을 말한다. 본성을 뿌리〔根〕에 비유하고 그것의 작용을 기〔機〕라고 한다. 중생은 그 근기에 따라, 체험하는 극락의 규모와 풍경이 다르게 나타난다. 유교에서는 '배우지 않아도 태생적으로 가지고 있는 지적 능력'을 '양지(良知)'라고 한다. 기독교에서는 태생적으로 부여받는 천성을 (주님이 주신) '달란트(talent)'라고 한다. 불교에서의 근기란 '부처님의 가르침을 받아들여 그대로 수행할 수 있는 능력'을 말하는데 법기(法器)와도 상통하는 의미이다. 물론 이처럼 근기에 따라 차별적으로 규정하는 것은 근기에 맞추어 교화를 베풀기 위한 방편이다.

고려시대 극락 그림인 관경16관변상도에서는 왕생의 연못을 상품·중품·하품 세 구획으로 나누어 묘사한다. 가장 높은 근기인 상품상생인(上品上生人)은 보살의 용모를 갖추어 왕생하고 아미타불이 직접 영접하러 마중 나온다. 그리고 무생법인의 진리를 깨달아 극락세계에 확고부동하게 안주한다. 하지만 악업을 일삼는 가장 낮은 근기인 하품하생인(下品下生人)의 경우에는, 비록 아미타불을 염불한 공덕으로 구제받는다 하더라도, 자그마치 12겁의 세월을 닫힌 연꽃 속에서 보내야 한다. 근기가 낮을수록 극락을 체험하는 기간이 짧고 또 수행을 해야 하는 기간이 길어진다. 조선후기의 극락구품도에서는 왕생의 연못을 크게 하나로 통일하여 묘사하지만, 왕생인의 모습을 범부·나한·보살 등으로 구별하여 묘사해 근기의 차이를 나타내고 있다.

우주의 씨앗,
두루하네

04 용문사 〈화장찰해도〉

용문사 〈화장찰해도〉

예천 용문사로 접어드는 길, 사과꽃이 만발하였습니다. 눈이 내린 듯 온통 새하얗습니다. 따사로운 햇살 속에 벌들이 붕붕 분주합니다. 하얀 꽃송이는 이제 곧 수정되어 또 다른 생명을 품고 탐스러운 열매를 맺겠지요. 그리고 열매 속 씨앗은 다시 자연과 합일하며 생명의 분화를 거듭합니다. 끝없이 돌고 도는 생명의 신비. 어떻게 해서 이런 작용들이 생겨나는 걸까요. 그 비밀을 간직한 신비한 명화 〈화장찰해도〉를 만나러 갑니다.

하얀 사과꽃밭 속의 천년 석탑

지천으로 펼쳐지는 사과꽃밭 저 멀리에 우두커니 탑 하나가 서 있습니다. 가까이 가서 보니 통일신라 말기 3층 석탑입니다. 석탑의 고아한 품격이나 5미터 남짓의 높은 크기로 보아, 이에 걸맞은 상당한 규모의 사찰이 있었을 것입니다. 하지만 지금은 주변이 온통 사과밭입니다. 하얀 사과꽃과 노란 민들레가 바람에 흔들립니다.

　석탑은 이곳에 서서 천년의 세월 동안 사계절의 무수한 반복을 지켜보았겠지요. 여기에 왔다 간 사람들, 피었다 지는 꽃들, 흐르는 풍경들…. 오늘은 저도 그 풍경 속의 일원입니다. 눈부신 햇살 속에 과거와 현재의 꿈이 공존합니다. 이렇게

아름다운 길을 구비 돌아 용문사로 진입합니다. 경내로 접어들자 세간의 소음이 뚝 끊어지고 정적만이 감돕니다. 우리가 얼마나 시끄러운 세상 속에서 살고 있는 지 새삼 깨닫게 됩니다.

> 용문사에 다시 오니/ 산 깊어 세속의 시끄러움 끊겼어라
> 절에는 승탑(僧榻)이 고요하고/ 묵은 벽엔 불등(佛燈)이 타오르네
> 외줄기 샘물 소리 가녀리고/ 첩첩한 산봉우리 달빛을 나누네
> 우두커니 앉아 깊이 돌이켜 보니/ 여기 내 있음조차 잊게 되누나

> 再到龍門寺 山深絶俗喧　上房僧榻靜 古壁佛燈燻
> 一道泉聲細 千峰月色分　居然發深省 聊復喪吾存

> – 서거정, 「용문제영(龍門題詠)」

조선전기 최고의 문장가인 서거정의 시를 보면, 용문사는 그 옛날에도 고요 하기로 유명했음을 알 수 있습니다. 절집과 사람들은 바뀌어도 이를 품어내는 공 간의 고요함은 그대로 입니다.

용문사의 윤장대, 독특한 조형과 상징성

천년의 역사를 자랑하는 용문사는 다채로운 불교 문화재의 보고(寶庫)입니다. 그 중에서 백미는 대장전(大藏殿) 내에 있는 윤장대(輪藏臺)입니다. 불단 좌우로 설 치된 두 기의 윤장대는 중심 기둥을 천장에서 바닥까지 관통하게 설치하였습니 다. 그리고 몸통은 소형의 8각 전각의 모양입니다. 그 위의 8각 지붕이 솟구치듯

맵시를 뽐냅니다. 전각 안에는 경전이 가득 봉안되어 있습니다.

윤장대의 가운데에는 기다란 손잡이가 마련되었는데 이를 잡고 밀면 전각 전체가 돌아갑니다. 이렇게 윤장대를 한 바퀴 빙글 돌리면 그 안의 경전 전체를 염송한 만큼의 공덕이 된다고 합니다.

고려시대의 자엄 스님이 세웠다는 이 윤장대에는, 당시 인도의 고승 구담이 가져온 대장경을 보관했다고 합니다. 윤장대의 '윤장(輪藏)'은 전륜장(轉輪藏) 또는 전륜경장(轉輪經藏)이라고도 하는데, 그 본질적인 의미는 '법의 수레바퀴를 굴린다'는 전법륜(轉法輪)에서 왔습니다. 이는 고대 인도의 전쟁에서 전차가 바퀴를 회전해 돌진하여 적을 물리치듯, 부처님의 가르침이 중생의 번뇌를 단박에 부수어 깨뜨려버린다는 뜻입니다. 전법륜이란 부처님의 설법을 가리키는 말입니다. 윤장대는 부처님의 설법이 담긴 경전을 실제로 돌림으로써 업장소멸의 공덕을 쌓는다는 신앙적 전통을 보여주고 있습니다.

용문사 〈화장찰해도〉

윤장대의 전체 구조는 하대와 몸체와 옥개부로 되어 있는데, 그 세부 내용을 보면 아래에서부터 '연꽃(가장 밑 부분) → 용(하대 부분) → 8각형 전각(몸체 부분) → 연꽃 봉오리(꼭대기)'의 순서로 되어 있습니다. 가장 아랫부분에는 진리의 근원을 상징하는 연꽃이 새겨져 있습니다. 진리의 바탕인 연꽃에서 세상 만물의 현현을 상징하는 용이 출현하고, 그 위에는 경전을 소장한 8각형의 전각이 있습니다. 그 위를 덮는 8각 지붕은 보궁형 처마 구조물로 장식하고 연꽃 봉오리를 조각했습니다. 처마 구조물은 전각에서 마치 빛이 뿜어져 나오는 듯 연출했습니다.

전각의 여덟 단면에는 각기 다른 꽃살문이 조각되었습니다. 각양각색의 다채로운 문양들이 피어오르는 듯이 표현되었습니다. 꽃송이가 활짝 피어 한껏 자태를 뽐내기도 하고, 복스러운 꽃송이와 잎사귀가 풍만하게 넘치기도 하고, 영롱한 여의주들이 알알이 빛을 발하며 가득하기도 합니다.

'8각'이란, 건축에서 '원(圓)'을 상징합니다. '원'은 깨달음을 상징하는 도형입니다. 그래서 윤장대의 몸체인 중심부에는 깨달음의 원상의 공간을 마련하였고, 그 안에는 대장경이라는 법보(法寶)를 봉안하였습니다. 그리고 여기에서는 상서로운 공덕장엄이 퍼져 나오는데, 이는 다채로운 꽃살문의 문양으로 승화시켰습니다.

방대한 『화엄경』의 우주가 한 폭의 그림으로

국내에 유일하게 남아 있다는 이 독창적인 윤장대는, 물론 이곳 용문사에서만 볼 수 있습니다. 그런데 용문사에는 다른 어디에서도 볼 수 없는 보물 한 점이 또 있습니다. 바로 〈화장찰해도〉입니다.

용문사의 〈화장찰해도〉는 현존하는 수많은 불화와는 다른 이례적인 도상을 보입니다. 여느 불화들은, 장르를 불문하고 대개가 부처와 보살의 의인화된 모습

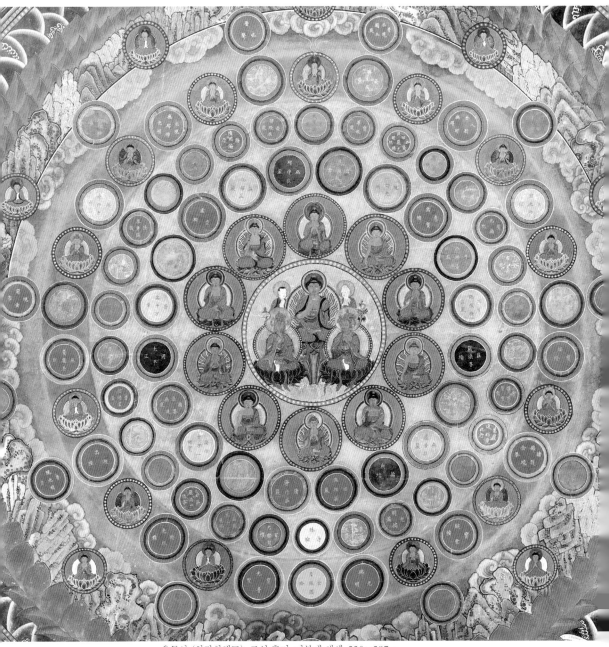

용문사 〈화장찰해도〉, 조선 후기, 마본에 채색, 230×297㎝

　　　　　　용문사 〈화장찰해도〉

이 그려집니다. 의인화란 사람이 아닌 것을 사람에 견주어 표현하는 것으로 종교적 존상은 대부분 이렇게 표현됩니다. 하지만 본 불화에서는 추상적인 진리의 세계를 그대로 표현한 대담성이 보입니다.

거대한 원형의 공간을 기본 바탕으로 하는 파격적인 구도입니다. 가장 외곽의 무지개색 원은 10개의 세부 층으로 구성되었습니다. 빨강·파랑·녹색·황색 등으로 보이는 원의 레이어를 들여다보면, 각 레이어마다 다시 다채로운 색의 스펙트럼이 펼쳐집니다. 비슷한 톤의 조금씩 다른 색깔들을 순차적으로 사용하여 강렬한 에너지가 확장되는 듯한 효과를 창출했습니다. 각 층의 빛깔마다 공통적으로 하얀 빛깔이 들어가 있어 이것이 근본이 되는 빛깔임을 암시해줍니다. 외곽 원의 양측 레이어 안에는 동글동글한 여의주가 일렬로 나열되었는데, 각 여의주 안에서는 다시 작은 여의주가 생겨나고 있습니다. 이 같은 표현은 작품에 무한한 공간감을 제공하는데, 그 공간이 그냥 있는 것이 아니라 끊임없이 확장되고 있는 느낌을 줍니다.

빛·바람·물·연꽃 _ 신비한 연화장세계의 묘사

이러한 외곽 원의 안쪽으로는 검푸른 바다 공간이 둘러 있습니다. 강렬한 파도 자락을 지그재그의 톱니바퀴처럼 묘사했는데 그 안에서 하얀 물거품이 일어납니다. 부채꼴 모양의 파도를 좌우로 번갈아 그려 물살이 소용돌이처럼 휘돌고 있는 느낌을 줍니다. 아득한 깊이 속에 역동성을 함께 표현하고 있습니다.

이러한 바다 공간의 표현과는 대비되게 그 안쪽으로는 밝고 화사한 연꽃잎이 둘러 있습니다. 부드러운 주황색 톤으로 칠하고 금니로 테두리를 그렸습니다. 가는 잎맥들을 섬세하게 그려 넣어 투명하고도 여린 연꽃잎의 재질을 살려내고 있습니다. 환영처럼 둘러 있는 연꽃잎 안쪽으로는 기암괴석의 산들이 둘러 있습니

다. 빛과 바람·바다와 연꽃·수미산 등의 형상으로 구성된 둥근 틀과도 같은 기반 조형의 안팎으로는 뭉게뭉게 서기가 일어나서 크나큰 공간의 신성함과 광활함이 한 번 더 크게 다가옵니다.

> 허공 속에는 티끌 수만큼 많은 무수한 풍륜(風輪)이 층층이 떠받치고 있고 그 위에는 망망한 향수의 바다(香水海)가 출렁인다. 그 바다 가운데 한 송이의 커다란 연꽃(種種光明蘂香幢)이 피어 있는데 그 속에 화장장엄세계해(華藏莊嚴世界海), 즉 연화장세계가 존재한다.

우주는 어떻게 생겨난 것일까요. 그 안의 물질과 관념은 실재하는 것일까요. '나'라는 존재의 실체는 무엇일까요. 다양한 종교와 철학은 이러한 본질적 물음에 대해 각자 해답과 학설을 내놓고 있습니다. 많은 우주관과 세계관이 존재하는데 불교에서는 『화엄경』을 통해 독특한 우주관을 선보입니다. 『화엄경』에서는 이 세상을 '연화장세계'에 비유하여 설명합니다.

화엄, 세상을 꽃으로 장엄하다

세상은 하나의 커다란 연꽃과 같고 그 안에 살고 있는 우리들은 작은 연꽃에 해당합니다. 대우주 속에 소우주가 있고 그 소우주 속에 다시 무량한 미진수의 우주가 전개됩니다. 그런데 이 우주 속에는 법칙이 존재하는데 그것은 '연기'입니다. 사찰에서 흔히 접하는 〈오분향례〉 예불문 속에는 "시방삼세 제망찰해(十方三世 帝網刹海)"라는 구절이 있습니다. 구절을 풀이하면 "모든 장소(시방)와 모든 시간(과거·현재·미래의 삼세) 속에서 제석천의 그물처럼 연결되어 존재하는 광대한 바다"란 뜻입니다. 이 짧은 구절에는 화엄의 세계가 아주 잘 압축되어 표현되어 있습니다.

용문사 〈화장찰해도〉

제석천의 그물을 '인다라망(因陀羅網)'이라고도 합니다. 인다라는 산스크리트 인드라(indra)의 음사어로 제석을 말합니다. 우주에 펼쳐진 인다라의 그물은 무수한 그물코마다 여의주가 달려 있고 이들은 서로가 서로를 비추어 무궁무진한 투영의 세계를 만들어냅니다. 우주의 만물은 시공을 초월하여 서로 연결되어 서로를 비추면서 존재합니다. 불교에서는 진리의 실상을 '법계'라고 하고 그 작용을 '연기'라고 하는데 연기는 인다라망에 비유됩니다. 진리의 본체와 현상을 합쳐서 '법계연기'라고 칭합니다. 이는 하나의 거대한 용광로 속에서 서로 연결되어 생성과 변화와 소멸을 거듭하는 진리를 말합니다. 결국 우주적 조화와 통일 속에서 걸림 없이 파노라마 치는 장엄한 현상을 세상의 진면목으로 제시합니다.

불성의 씨앗들로 충만한 연꽃 세상

〈화장찰해도〉는 화장세계, 즉 연화장세계를 그림으로 묘사한 것입니다. 연화장세계의 외곽을 구성하는 요소들을 고찰하였으니 이제 그 안으로 들어가 보도록 합니다. 거대한 연꽃 안은 크고 작은 형형색색의 여의주들로 가득 차 있습니다. 동글동글한 여의주들이 반짝반짝 영롱하게 빛납니다. 각양각색의 오묘한 원상들을 들여다보고 있노라면, 시선이 분산되면서 광활한 우주 공간으로 빨려드는 느낌을 받습니다. 원상들은 무한한 시공 속으로 연속적으로 확장되어 나갑니다. 마이크로의 세계와 매크로의 세계가 공존하는 듯합니다.

마치 세포의 입자 같기도 하고 우주 공간 속의 별 같기도 합니다. 너무 커서 또는 너무 작아서 볼 수 없는 진리의 세계를 시각화하였습니다. 빨강·파랑·분홍·초록 등의 영롱한 여의주 안에는 부처님의 의인화된 모습이 그려져 있기도 하고, 한자로 보살행의 내용이 쓰여 있기도 합니다. 그래서 여의주는 불성을 상징하는 도상임을 알 수 있습니다. 화장세계는 이러한 무량무변의 불성의 여의주들로 충

용문사 〈화장찰해도〉

만해 있습니다. 『화엄경』에서는 불성의 여의주를 '세계종'이라고 표현을 합니다.

> 향수의 바다에 피어난 커다란 연꽃의 연꽃잎은 거대한 철위산과 같은데, 그 안의
> 화탁(씨방을 감싼 후에 열매가 되는 꽃턱)은 다이아몬드의 대지와 같다. 이 대지에는
> 무수한 구멍이 있다. 어디든 향수의 바닷물이 넘쳐나는데, 각 구멍마다 각 한 개
> 씩의 세계종(世界種)이라는 씨앗이 들어 있다. 이 세계종의 가운데에는 상하로 20
> 중층의 세계가 있고 각 세계의 주변에는 또 다른 무수한 세계가 둘러싸고 있다.

-『화엄경』, 「화장세계품」

화폭의 중심부는 만개한 연꽃의 씨방석(꽃턱)에 해당합니다. 씨방석 안에 알알이 박혀 있는 연꽃 열매인 연밥(蓮實)과 같이 세계종이 묘사되었습니다. 우주의 씨앗인 세계종 안에는 부처님이 연화화생하여 있는데, 그 외곽의 원형 테두리 안에는 다시 알알이 여의주로 둘렀습니다.

불성의 화신인 화불이 그려 넣어진 세계종이 있는 반면, 불성의 성품을 글씨로 써넣은 세계종이 있습니다. 그런데 이것이 화면에 그려진 세계종의 과반수를 넘습니다. 세계종의 색색 층의 스팩트럼을 보면, 절묘한 보색 대비로 서로의 색이 더욱 두드러지게 묘사되었습니다. 오묘한 빛깔의 여의주 속에는 정갈한 금 글씨 또는 붉은 글씨가 기입되었습니다.

그 내용을 보면 정주륜(淨珠輪: 청정한 보배 구슬), 불광명(佛光明: 부처님의 광명), 금월안영락(金月眼瓔珞: 금빛 달 눈동자 구슬), 비로자나변화행(毘盧遮那變化行: 온누리에 비추는 빛의 작용), 광명편만(光明徧滿: 빛이 두루 가득함), 청정행장엄(淸淨行莊嚴: 청정한 행으로 장엄함) 등으로 법계를 장엄하는 보살의 만행(萬行)이 기입되어 있습니다.

금빛 여의주 속의 비로자나 부처님

이들 세계종의 여의주들 한가운데에는 금빛 여의주가 있습니다. 크기가 여타 여의주들보다 탁월하게 커서 여의주 중에 왕임을 알 수 있습니다. 커다란 금빛 여의주 속에는 비로자나 부처님이 앉아 있습니다. 비로자나 부처님 주변을 문수보살과 보현보살, 그리고 가섭과 아난 존자가 함께 보좌합니다.

『화엄경』의 교주로서 근본불에 해당하는 비로자나 부처님은 화면의 한가운데 묘사되어 근원적 존재임을 나타내고 있습니다. 비로자나 부처님의 금빛 여의주 주변으로는 10개의 붉은 여의주가 둘러 있는데, 그 안에는 지권인의 비로자나·설법인의 노사나·항마촉지인의 석가모니 부처님을 반복하여 묘사하였습니다. 이는 법신·보신·응신의 삼신불(三身佛)입니다. 또 그 주변으로는 20개의 세계종이 있고 또 그 주변으로는 30개의 세계종이 있어 비로자나 부처님을 중심으로 해서 무한급수로 불성이 퍼져나가고 있는 것을 보여줍니다.

비로자나 부처님은 지권인(智拳印)의 수인을 결하고 있습니다. 지권인의 수인은 왼손을 말아 쥐고 검지를 올려 곧추세워 오른손이 이를 감싸면서 오른손의 엄지와 왼손의 검지 끝이 서로 만나게 하는 모양입니다. 작품에 따라 왼손과 오른손이 바뀌는 경우도 있고 또 왼손 윗부분 전체를 오른손으로 감싸 쥐는 형태로 간략하게 표현하기도 합니다.

이 수인은 두 손을 결합하여 하나로 만든다는 데 의의가 있습니다. 지권인이 상징하는 바는 일즉다 다즉일(一卽多 多卽一)로 '하나는 모든 것이고 모든 것은 하나'라는 불교의 최상의 진리를 말해주고 있습니다. 다채롭고 불가사의한 세계종으로 충만한 연화장세계는 결국 하나라는 사실을 웅변하고 있는 것입니다.

세계종의 낱낱 다양한 문이
불가사의하여 다함이 없네

清行莊
淨嚴

功相莊
德嚴

水去枰
拄枰

偏觀
察十方
憂化

百
光雲照
耀

淨
珠輪

寶普
光照

金瓔
月眼
珞

이와 같이 시방세계에 온통 가득하니
광대무변한 장엄이 신력으로 나타났네

시방세계에 있는 광대한 세계가
이 세계종 안에 다 들어오니
비록 시방세계가 그 속에 들어옴을 보나
실은 들어옴도 없고 들어감도 없네

한 세계종이 일체에 들어가며
일체가 하나에 들어가되 남음이 없으니
체상(體相)은 본래대로 차별이 없음이라
짝도 없고 한량없어 온 누리에 두루 하도다

– 『화엄경』, 「화장세계품」

찬란한 빛의 씨앗, 세계종의 파노라마

세계종이란 '세계를 만드는 종자'라는 뜻으로 여의주·마니보주·여의보주·보주 또는 영험한 보주〔靈珠〕라고도 부릅니다. 이 신비한 씨앗은 무엇이든 나오는 여의주입니다. 이는 눈에 보이지 않을 만큼 어마어마하게 크기도 하고 반대로 지극히 작기도 합니다. "우주에 두루 비치는 찬란한 빛의 세계종 속에는 이루 말로 다할 수 없는 부처님 세계가 있다. 그 속에는 다시 셀 수 없을 정도로 많은 무수한 넓고 큰 세계가 있어 각각으로 의지하여 머문다."라고 합니다. 그리고 이러한 세계종의 작용에 대해서는 다음과 같이 언급되었습니다.

용문사 〈화장찰해도〉

온갖 세계종이 산의 형상을 짓기도 하고, 강과 하천의 형상을 짓기도 하고, 나무와 숲의 형상을 짓기도 하고, 누각의 형상을 짓기도 하고, 태의 형상을 짓기도 하고, 연꽃의 형상을 짓기도 하고, 중생들의 몸 형상을 짓기도 하고, 구름 형상을 짓기도 하고, 부처님 상호의 형상을 짓기도 하고, 빛의 형상을 짓기도 하고, 모든 장엄거리의 형상을 지으니 이와 같은 것이 세계 바다 미진수의 형상으로 있느니라.

이상 『화엄경』의 연화장세계를 묘사한 대목을 보면, 삼라만상은 세계의 종자 또는 우주의 씨앗이 연기하여 나타난 임시적인 모습임을 알게 됩니다. 그리고 나 역시 그러한 우주의 일부임을 알게 됩니다. 그런데 이같이 연기된 삼라만상의 바탕은 항상 청정하다고 합니다. 그 바탕에 해당하는 것이 청정법신 비로자나불입니다. 다만 사람들은 잘못된 소견에 빠져 그 사실을 알지 못한 채 무명에 가려 있습니다. 따라서 수행이란, 나를 계속 맑혀서 광활한 청정의 바다로 계합하는 일입니다.

이러한 연화장세계의 모습은 우리가 세상을 보는 관점을 돌려놓습니다. 우리는 모두 저 청정한 바탕 위에 노니는 환영입니다. 우리의 몸은 생명의 씨앗들의 조합이며, 우리의 마음은 무명의 그림자입니다. 어느 불교 원로학자는 이러한 『화엄경』 사상을 '조화'라는 한 단어로 요약해 말했습니다. 세상이란, 한 바탕에서 나온 다채로운 생명의 조합들이 잠시 머무르다 가는 곳이라는 얘기입니다. 존재의 실상은 '평등'이고 존재의 원리는 '조화'입니다. 그러니 우리들이 해야 할 일은 서로 존중하며 조화롭게 지내는 일뿐이라는 것입니다.

'연화장세계'란 무슨 뜻일까

『화엄경』에서 말하는 세상의 참모습이란, 세계종이라는 무수한 빛의 씨앗들이 서로 들고 날며 어우러졌다가 사라지고 하는 불가사의한 모습입니다. 이러한 우주의 씨앗들이 꽃피운 세상, 이를 '연화장세계'라고 부릅니다. 〈화장찰해도〉는 거대한 연꽃이 활짝 만개한 모습입니다. 그런데 이 연꽃은 그냥 연꽃이 아니라 불성(佛性)을 품은 연꽃입니다.

연화장세계(蓮華藏世界)는 일체의 불국토와 일체의 삼라만상을 태생시키는 종자를 품고 있습니다. 여기에서 모든 법의 현상[法相]·법의 구름[法雲]·법의 비[法雨]·법의 소리[法音]가 나옵니다. 그래서 불교의 조형물에는 연꽃 모티프가 항상 가장 근원적인 자리에 구현됩니다.

연화장세계의 산스크리트 어원은 파드마가르마-로카다투(padmagarbha-lokadhātu)입니다. 파드마(padma)는 '연꽃'이고, 가르바(garbha)는 '생명을 품은 태(胎)'를 말합니다. 만물을 생성시키는 모태 또는 자궁이라는 뜻을 가지고 있습니다. 그래서 구미권 학자들은 이를 번역할 때, 그냥 식물학적 연꽃을 의미하는 로터스(lotus)가 아니라 코스믹 로터스(Cosmic Lotus : 우주의 연꽃)라고 별칭합니다.

『화엄경』의 「화장세계품」을 보면, 세계의 가장 아래에 미진수의 풍륜(風輪 : 바람의 소용돌이)이 있고, 그 위에 향수해(香水海)라는 미진수의 바다가 있고, 그 위에 거대한 하얀 연꽃이 있고, 주변을 금강륜산(金剛輪山)이 둘렀고, 그 안에 세계의 씨앗[世界種]이 있어 이를 연화장세계라고 한다고 정의하고 있습니다. 여기서 연꽃의 의미는 자못 중요합니다. 연꽃은 '절대 진리'와 '그것의 화생(化生)' 사이를 연결하는 매체이기 때문입니다. 모든 부처님과 보살들은 연꽃 위에 앉거나 서 계시는데, 이는 진리의 바탕에서 화생하는 모습을 표현한 것입니다.

'진리의 바탕(불성) → 바다(물) → 연꽃 → 세계의 탄생'이라는 연화장세계 구성은 고대 인도 문명의 창조 신화와 유사한 면이 있습니다. 절대 진리인 비슈누

신이 바다에 누워 세계를 생성코자 명상에 들어가니 그의 배꼽에서 광명의 연꽃이 피어났고, 거기서 창조신인 브라만이 나타나 자신의 분신들로 세계를 창조했다는 것입니다. '다자(多者)인 동시에 일자(一者)'라고 정의되는 무한불변의 최고신 브라만은 트리무르티[삼신일체]를 통해 현신함으로써 세상일에 관여하는 살아 있는 실체가 됩니다. 이는 비로자나를 근본으로 하는 삼신불의 개념과 상통하는 면이 있으며, 우리 중생들이 세상에 나오는 원리도 이와 다르지 않습니다. 하지만 불교에서는 절대신을 상정하지 않고 궁극의 법신인 비로자나를 허공에 비유합니다. "허공이 모든 물질과 물질 아닌 곳에 두루 이르되 이르는 것도 아니고 이르지 않는 것도 아니다. 왜냐하면 허공은 몸이 없는 까닭이다. 여래의 몸도 이러하다." 그래서 『금강경』에는 일체의 유위법과 상응하지 않는 이것을 본다면 그것이 부처님이라고 말하고 있습니다.

용문사 〈화장찰해도〉

어째서 사찰에는 연꽃 문양이 많을까?

사찰에서 가장 빈번하게 만날 수 있는 장엄 문양의 넘버원을 꼽으라면 무엇일까. 바로 '연꽃'이다. 우선 부처님이 앉아 계신 대좌에서부터 부처님의 광배 문양, 부처님 머리 위의 천개 장식에 이르기까지 곳곳에서 연꽃 문양을 만날 수 있다. 또 전각 천정을 비롯한 내외부의 기둥 및 공포 등의 단청에서도 연꽃을 쉽게 찾아볼 수 있다. 좀 더 살펴보면 창살, 문, 주련, 계단 등등 구석구석 온통 연꽃이다. 또 예불 때 치는 범종의 당좌(공이가 닿아 소리를 내는 부분)라든가 금고(金鼓)에 새겨진 문양도 역시 연꽃이다.

부처님과 보살님의 존상이 앉거나 서 계시는 좌대를 연화좌 또는 연화대라고 한다. 보통 '연꽃 위에 앉아 계신다(또는 서 계신다)'라는 표현을 쓰지만 근본적인 의미는 '연화화생(蓮華化生)'으로, 부처님이 연꽃에서 화생한 것을 형상화한 것이다. 그렇기에 연꽃의 대좌는 그 위의 존상을 탄생시키는 모태로서의 의미를 갖는다.

불교에서 연꽃은 우주 만물의 바탕 또는 원천을 상징한다. 이는 영원불멸하며 번뇌에 물들지 않는 청정한 본성이다. 그렇다면 수많은 지상의 꽃 중에 어째서 연꽃이 불교의 꽃으로 선택되었을까. 진리의 성품과 연꽃의 성품에는 공통점이 있다. '청정하여 물들지 않는다'는 것이다. 연꽃은 진흙탕 속에서도 맑고 청정한 꽃을 피운다. 그리고 연잎에 흘러들어 온 물은 연잎을 적시지 못하고 그대로 분리되어 또르르 떨어진다. 이는 무명에 물들지 않는 청정함에 비유된다. 또 하나의 공통점은 인(因)과 과(果)가 같다는 것이다. 연꽃은 꽃과 열매를 동시에 맺는다. 불교에서는 '초발심시변정각(初發心時便正覺: 처음 발심한 마음이 곧 정각의 마음)'이라 하여 발심의 지혜와 궁극의 지혜를 같게 본다.

부처님의 세계는 무명에 물들지 않기에 청정법신 또는 청정법계라고 한다. 이를 청정한 땅이라고 하여 정토(淨土)라고 하고, 반대로 우리가 살고 있는 속세를 더럽게 오염되었다 하여 예토(穢土)라고 한다. 하지만 우리의 자성은 본래 청정하기에, 자각의 힘(반야지혜)으로 무명을 여읠 때, 우리는 우리 안의 정토와 만날 수 있다.

공덕으로
장엄하다

05 쌍계사 〈노사나불도〉

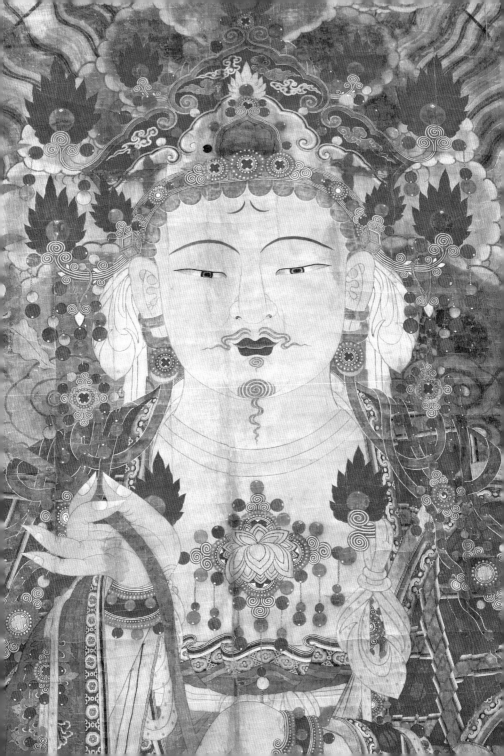

쌍계사 〈노사나불도〉

헐떡거리던 지난해의 마음을
탁 놓아버린 곳에 새싹이 호젓이 솟아났다

갖은 흙탕물 속에서
쉬고 또 쉬며
흙들을 가라앉히자
쇠로 된 나무에 꽃이 피었다

얽힌 실타래와 깨어진 유리 조각들을
나무하고 밥 짓고 빨래하듯
단순 반복의 불도저로
깔끔하게 밀어버리자

텅 빈 내 마음의 벌판 위에
온갖 빛들이 쏟아져 내리며
새 세상을 연출하는 이 봄날

– 고영섭, 「철목개화(鐵木開花)」

강이 풀리고 꽃이 폈습니다. 섬진강 물길 따라 꽃길이 열렸습니다. 마치 커다란 불길이 강변을 타고 오르듯, 십리길 벚꽃이 번져 끝 간 줄 몰랐습니다. 화창한 꽃길이 끝나는 그곳에, 세상의 마지막 마을인 양 절이 있습니다. 해마다 새로운 봄날, 하동 쌍계사에서는 특별한 괘불재가 열립니다.

지난 2013년, 장엄하기로 유명한 쌍계사 괘불을 조사하고자 촬영을 요청했습니다. 그런데 주지스님이 말씀하시길 "쌍계사의 괘불재는 보살계 수계 괘불재인데 와서 보살계를 받는다면 조사를 허락해주겠다."는 것입니다. 속절없이 보살계를 신청하고 꼬박 1년을 기다렸습니다. 드디어 쌍계사 가는 날, 눈부신 허공 속 벚꽃 잎들이 온통 휘날립니다.

지리산의 온갖 꽃들과 푸르름을 불러일으키는 봄기운이 가득합니다. 작렬하는 봄기운이 일어나 괘불을 펼치게 하고 또 모여든 사람들 마음에 '보살의 불길'을 붙이고야 마는 듯합니다. 불화 조사를 발단으로 받게 된 보살계. 『법화경』의 「화택(火宅: 불타는 집)의 비유」를 보면, "밖에 장난감이 있다."는 말로 불타는 집 속의 아이들을 구했다는 이야기가 나옵니다. 집 밖으로 뛰어나온 아이들 앞엔 그들이 원했던 것 이상의 선물이 기다리고 있었습니다. 바로 그런 깨달음의 선물을 받은 기분입니다.

쌍계사 괘불재의 특별한 의미와 상징

쌍계사의 괘불재는 여느 괘불재와는 다른 성격을 갖고 있습니다. 괘불재는 천도재·기우제·호국법회 등 다양한 염원에 따라 거행되는데 그중에 영산재 및 수륙재로 대표되는 천도재가 주를 이룹니다. 하지만 쌍계사의 괘불재는 이곳에 모인 회중들이 모두 보살이 되는 보살계를 받는 수계식이 연출된다는 특별한 성격을 갖습니다.

보살이란 '상구보리 하화중생(上求菩提 下化衆生)'으로 규정됩니다. 상구보리란 '위로 깨달음을 추구한다'라는 뜻으로 수행하는 사람을 일컫습니다. 그런데 대승불교에서는 하화중생의 의미에 더 큰 비중을 둡니다. '아래로 중생을 교화한다'라는 의미로, 비록 깨달음에 이르지 못하더라도 주변의 사람들에게 자비를 베푸는 것을 우선시합니다. 무엇을 끊임없이 바라고 원하는 탐심의 중생이 아니라, 아낌없이 주는 자비의 보살이 되는 것을 천명하는 보살계의 대법회가 쌍계사 팔영루에서 바야흐로 거행됩니다.

쌍계사는 의상대사의 제자인 삼법 스님이 육조 혜능 스님(남종선의 종조)을 흠모하여 중국에서 우여곡절 끝에 그분의 정수리 뼈 사리(頂相)을 모셔온 도량으로 유명합니다. 또 절 마당 한가운데에는 진감선사대공탑비가 서 있습니다. 진감선사는 범패를 우리나라 불교 의식에 도입한 불교음악의 첫 전파자로 칭송받고 있습니다. 그는 중국으로부터 차나무를 들여와 이곳 일대를 차 시배지로 만든 선차(禪茶) 문화의 선각자이기도 합니다.

화엄종 일변도였던 당시 종풍에 중국의 남종선을 들여와 우리나라 선종의 기틀을 마련한 곳이 이곳 쌍계사입니다. 한국의 불교미술은 '화엄(華嚴)＋선(禪)'의 특징을 가지고 있는데, 그러한 사상적 근원지 중 한 곳이 쌍계사입니다. 쌍계사의 창시자인 삼법 스님과 중창자인 진감 스님, 그리고 임진왜란 이후 재건의 중심 역할을 한 각성 스님과 성총 스님에 이어, 현재의 쌍계사에 주석하는 스님에게로 육조 혜능의 법맥이 흐르고 있습니다. 이러한 법맥을 잇는 스님들이 매년 대법회에

기초공부 〉 범패(梵唄)

불교에서 의식을 행할 때 부르는 노래로 불교의 음악을 가리킨다.
'인도의 소리 또는 노래'라는 뜻으로 범어(고대 인도어)인 산스크리트로 불려진 것에서 비롯되었다. 그 내용은 부처님의 공덕을 찬양하는 것이다. 이를 범음(梵音) 또는 어산(魚山)이라고도 한다. 어산은 범패를 부르는 장소였는데 인도의 영취산에 있는 지명이라 전한다. 범패는 전통 판소리 및 가곡과 더불어 우리나라를 대표하는 3대 성악곡으로 꼽히는데, 종교 음악이라는 점에서 서양 카톨릭의 전례성가에 비유되기도 한다. 예로부터 고풍(古風)·향풍(鄕風: 新羅風)·당풍(唐風)의 범패가 존재했다. 「진감선사대공탑비문」에는 진감선사가 8세기 초 당나라를 방문하고 돌아온 뒤 쌍계사의 많은 제자에게 범패를 가르쳤다고 기록되어, 이때 전래된 범패는 당풍으로 추정된다.

모인 중생들에게 보살계를 수계합니다. 쌍계사 팔영루에서 거행된 이번 보살계 대법회에는 전계대화상(傳戒大和尙) 보광 스님을 필두로 세 화상 스님과 일곱 증사 스님이 찬란한 금란가사를 입고 엄숙하게 자리했습니다.

법계에서 속계로 전달되는 보살계의 회상

향불로 오른팔에 연비(燃臂)를 하고 전계(傳戒) 설법을 경청한 뒤, 다음날 수계식 때 금강계첩과 보살계목을 받았습니다. 금강계첩을 펼쳐보니 석가모니 부처님이 말씀하신 계율을 계승한 역대 율사(律師)의 법명이 나열되어 있고, 가장 마지막엔 신청자 본인 이름이 들어가 있습니다. 그리고 수계 제자로서 받는 법명이 쓰여 있습니다. 계를 받고 이를 지키면 누구든 부처님의 제자가 됩니다.

보살계목은 보살계의 항목으로 십중계(十重戒)와 사십팔경계(四十八輕戒)가 있습니다. 십중계는 10가지 중대한 계로 '살생하지 말라·도둑질하지 말라·사음하지 말라·거짓말하지 말라·술 팔지 말라·대중의 허물을 말하지 말라·저를 칭찬하고 남을 비방하지 말라·제 것 아끼려고 남 욕하지 말라·성내지 말라·삼보를 비방하지 말라'입니다. 그리고 사십팔경계는 48가지 가벼운 계로 십중계보다는 비교적 정도가 약하기에 이렇게 부릅니다. 그 내용을 보면 우리가 일상적으로 아무 생각 없이 짓는 허물들이 조목조목 나열되어 있습니다.

이러한 보살계목은 『범망경』에 근거합니다. 보살본 『범망경』에는 노사나 부처님이 광명을 놓아 천백억 석가모니의 화신 부처님을 일으키고, 다시 이들 석가모니 부처님이 일제히 속세로 들어가 노사나 부처님이 내린 칙명인 보살계를 중생에게 설법하는 내용이 나옵니다. 이는 노사나 부처님과 석가모니 부처님이 불이(不二), 즉 '하나'라는 사실을 말해주고 있습니다. 설법하는 석가모니 부처님의 모습은 노사나 부처님으로 표현됩니다. 쌍계사의 보살계 법회에서는 노사나

부처님으로부터 부촉받은 보살계가 스님 법사님들을 통해 중생들에게 전달됩니다. 법계에서 속계로 이어지는 장엄한 회상이 시공을 초월해 재현됩니다.

지금 나 노사나불이 연화대에 바르게 앉아/ 둘러싼 천 꽃 위에 다시 일천 석가모니 나투니/ 한 꽃 위에 백억의 세계 한 세계에 한 석가모니로다/ 보리수 밑에 각각 앉아 일시에 불도를 이루었거니/ 이와 같이 천백억이 노사나의 분신일세/ 천백억 석가모니가 미진수의 중생을 각각 이끌고/ 한 가지 내 처소에 이르러 나에게 불계(佛戒)를 청하노니/ 감로의 문 크게 열렸네/ 그때에 천백억 석가모니가 본 도량에 돌아가서/ 보리수 아래 앉아 본사 노사나불의 십중사십팔계(十重四十戒) 외우시니/ 계(戒)의 밝음이 해와 달과 같고 영락보배 구슬과 같아서/ 미진수의 보살대중이 이로 인해 정각(正覺)을 성취했네 … 너희들 새로 배우는 보살들아, 계를 머리에 떠받들어 지니고/ 외워서 온 누리에 널리 전하라.

– 『범망경』

거대한 화폭에 드러난 노사나불 본원의 세계

수계식을 회향하는 마지막 날, 드디어 노사나 부처님이 그 모습을 드러냅니다. 높이 13미터가 넘는 어마어마한 크기의 괘불이 새벽빛을 받으며 허공에 펼쳐집니다. 화폭에는 크나큰 몸체의 노사나 부처님이 오색찬란한 빛을 뿜으며 정면으로 서 있습니다. 부드러운 살구색 육신에 화려한 보관을 쓰고 손에는 연꽃 가지를 들었습니다. 괘불은 전체적으로 색조가 밝고 투명하여 화사한 느낌을 줍니다.

법의는 붉은색과 초록색을 사용하여 강렬하면서도 아름다운 대비를 이룹니다. 부처님의 얼굴을 보면 눈썹과 수염은 초록색이고 입술은 붉은색입니다. 보관

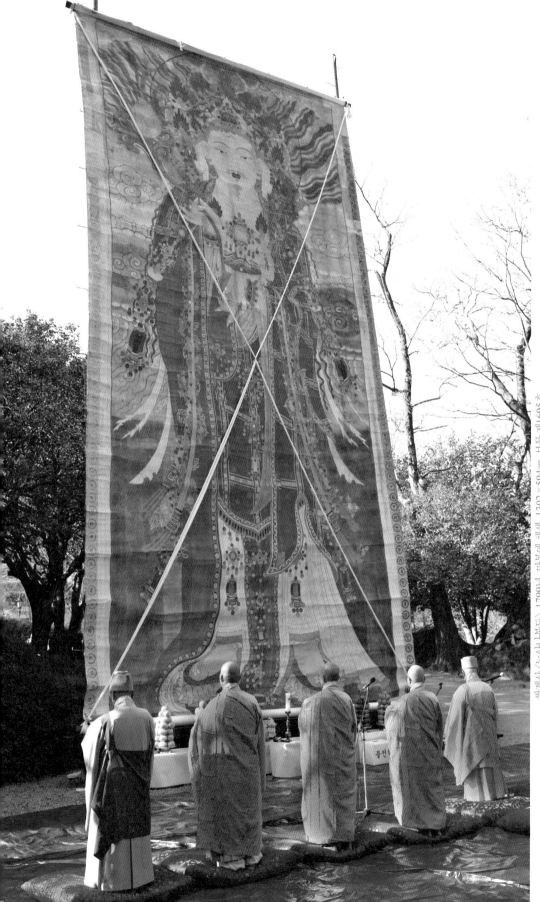

쌍계사〈노사나불도〉, 1799년 마본에 채색, 1302×594cm, 보물 제695호

이나 영락 장식에 쓰인 초록색은 연두색에 가까운 색으로, 주로 붉은색과 녹색 계열의 톤 조절을 통한 색감 대비를 절묘하게 사용하여 화려함 속에서도 통일성을 연출하였습니다.

푸른색의 청아한 보발(寶髮)이 이마 선을 따라 동글동글 마디 짓다가 귀밑을 휘감고 어깨로 치렁하게 떨어져서 양쪽 팔을 타고 내려와 허리까지 흐릅니다. 보발의 끝자락에 이어 천의(天衣)의 자락이 연달아 리듬 지어 퍼집니다. 보통 천의 자락은 몸을 휘돌아 그 끝이 살짝 반전된다거나 둥글게 소용돌이치게 표현합니다. 이는 부처님 또는 보살님의 상서로운 기운이 작용하는 것을 표현한 모습입니다. 부처님과 보살님의 몸체는 공덕장엄이 연기하여 온 누리에 퍼지는 진리를 의인화한 것이기에, 다양한 표현력을 동원하여 이러한 본질적인 의미를 구현하는 데 주안점을 두고 있습니다.

본 〈노사나불도〉에서는 공덕장엄의 상서로운 기운이 머리 주변을 중심으로 부채꼴처럼 퍼지듯 표현하였습니다. 그래서 부처님의 자애로운 얼굴로 시선이 가도록 만들고 있습니다. 수덕사 괘불 및 금당사 괘불 등 여타 노사나불도에서는 몸 전체에서 기운이 퍼져 배경 화면을 모두 덮는 강렬한 표현 방식을 취하고 있습니다. 하지만 본 불화에서는 위로 퍼지는 서기는 오색의 섬광으로, 아래로 퍼지는 서기는 천의 자락에 기운을 실어 표현하였습니다. 서기를 부분적으로 표현하였고, 위로는 부처님의 얼굴로 아래로는 영롱한 의습 장엄에 눈이 가도록 세심한 구상을 하였습니다. 그렇기에 본 〈노사나불도〉는 여타 괘불과는 다르게 장대함 속의 섬려(纖麗)한 맛이 살아 있습니다.

기초공부 > 공덕(功德)

"오라 오라 오라/ 인생은 서럽더라/ 서러운 우리들이여/ 공덕 닦으러 오라."라는 삼국시대의 풍요가 있다. 이는 재물을 시주하지 못하는 신도들이 절에 부역하러 모여 부른 노동요이다. 공덕은 장차 좋은 과보를 얻게 하는 선행으로, 인과응보의 윤회를 말하는 불교에서 가장 중요시하는 행위이다. 사찰의 탑을 쌓고 법당을 짓고 시주를 하는 것도 공덕이지만, 무엇보다도 가장 큰 공덕은 깨달음을 얻고 전파하는 것이다. "우주를 칠보로 가득 채워 보시한다고 해도 (금강경) 사구게를 받아 지녀 남에게 전파하는 공덕에는 백천만억 분의 일도 미치지 못한다."고 하여 법 보시를 무량공덕으로 여겼다. 오랜 수행과 보시로 무궁무진한 공덕을 쌓은 과보로 나타난 존재가 부처님과 보살님이다.

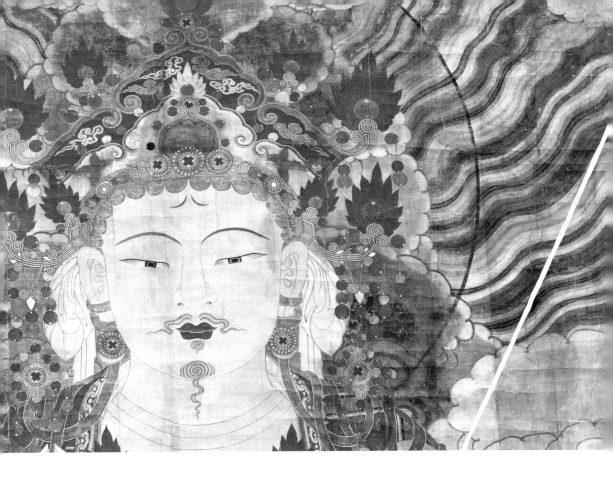

쌍계사 〈노사나불도〉

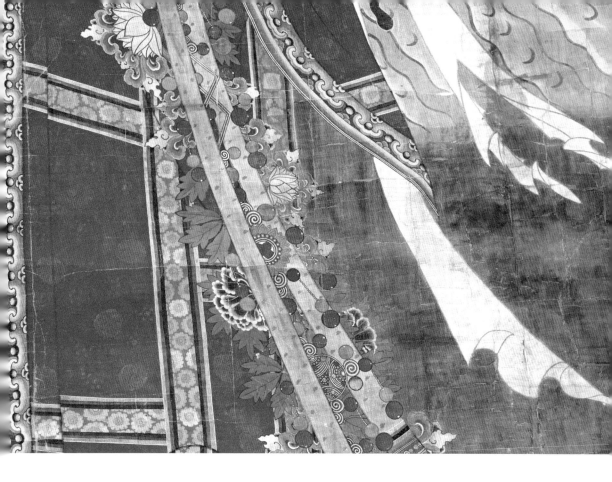

무성하게 피어나는 꽃·잎사귀·열매 _ 공덕장엄의 현현(顯現)

부처님의 보관 안에는 극락정토의 작은 우주가 펼쳐집니다. 가장 중심부에는 탐스러운 청록빛 연꽃이 있습니다. 그 양측으로 연기(緣起)하는 모습이 소용돌이 기운처럼 피어올라 만나서 연생(緣生)하는 보주를 만들어냅니다. 그리고 보주의 주변으로 다시 무수한 작은 보주들이 빙 둘러서 연생하여 나옵니다. 이러한 연기와 연생의 심포니가 조화롭게 울려 퍼지면서, 극락의 구름도 피어오르고 극락조도 나타나기 시작합니다.

양손에 받쳐 든 연꽃 가지 끝에는 소담스런 하얀 봉오리가 있습니다. 봉오리 양쪽으로 수 갈래의 연기된 기운이 피어오르다가 위쪽으로 마치 파초 잎사귀처럼 변해 파릇하게 뻗어나갑니다. 부처님의 가슴 장식을 보면 가운데 하얀 연꽃이 있고 거기에서 무수한 보주가 동글동글 연생하여 나오고 다시 연기의 기운이 일어나고 거기서 다시 연생의 보주가 생겨납니다.

보관과 연꽃 봉오리, 그리고 가슴의 영락 장식을 보면 여기에는 공통되는 조형 언어가 발견됩니다. 연꽃이라는 공통의 원천이 있고 거기에서 연기되는 기운과 연생하는 보주가 있다는 것입니다. 보주는 다시 무수한 보주를 낳습니다. 연꽃과 보주는 불성(佛性)을 상징하는 도상으로, 다양한 불교의 조형이 탄생하는 원천적 역할을 합니다.

자라나는 넝쿨처럼 표현된 천의 자락

〈노사나불도〉의 세부 장엄 중에 가장 독특하고 창의적인 부분은 천의(天衣)의 표현입니다. 양쪽 팔목에는 아래로 나란히 두 줄기씩 쌍을 이루어 떨어지는 짙은 살구색의 띠가 걸쳐 있습니다. 그런데 놀랍게도 이 긴 띠를 따라서 푸른 기운과 잎사귀·연꽃과 모란·열매 같은 보주들이 서로 어우러져 피어납니다. 천의를 단순한

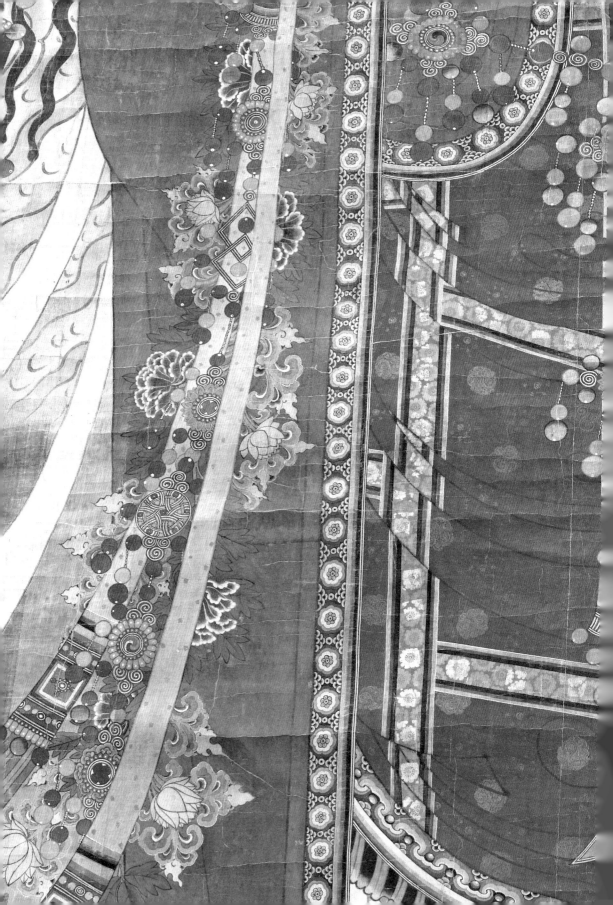

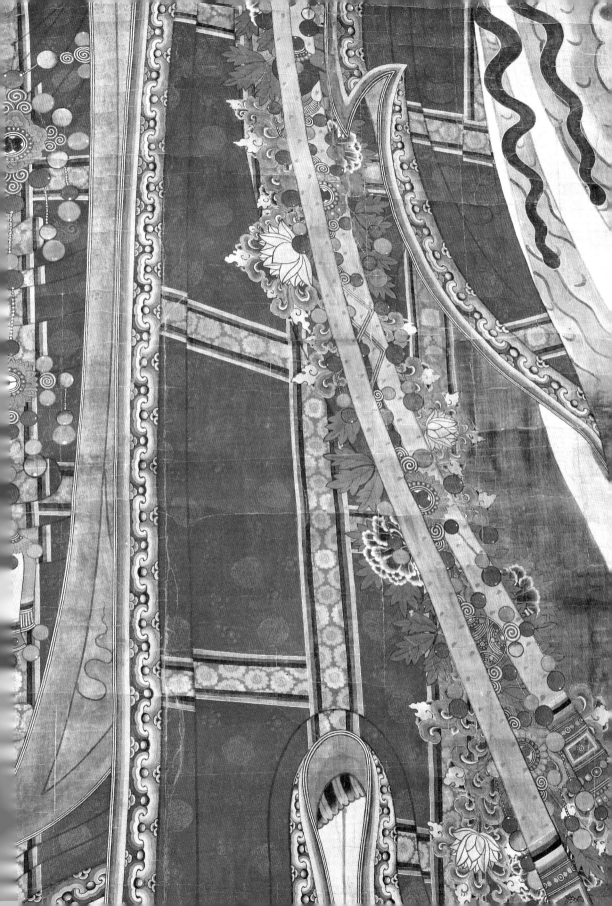

옷감의 띠가 아니라 살아 움직이는 넝쿨처럼 묘사했습니다. 왕성하게 피어나는 꽃과 잎사귀와 열매로 인해 생명력 넘치는 표현이 구현되었습니다. 또한 부처님의 머리끝에서부터 발끝까지 덮어 흐르는 영락 장식의 표현은 색색의 영롱한 보주들의 찬란한 향연입니다. 이 같은 다채로운 표현은 노사나 부처님의 몸체에서 뿜어져 나오는 무한한 공덕의 에너지를 묘사한 것입니다.

> (부처님은) 다함이 없는 뿌리(無盡根)이다/ 그 뿌리가 날 때는 모든 보살로 하여금 큰 자비의 뿌리를 내게 하고/ 그 줄기가 날 때는 모든 보살로 하여금 견고한 정진과 깊은 마음의 줄기를 자라게 하고/ 그 가지가 날 때는 모든 보살로 하여금 바라밀 가지를 자라게 하고/ 그 잎이 필 때는 모든 보살로 하여금 깨끗한 계와 두타의 공덕으로 욕심이 없고 만족할 줄 아는 잎이 피게 하고/ 그 꽃이 필 때는 모든 보살로 하여금 착한 뿌리와 상호로 장엄한 꽃을 갖추게 하고/ 그 열매가 맺을 때는 모든 보살로 하여금 무생인과 관정인의 열매를 얻게 하느니라.

> – 『화엄경』, 「여래출현품」

부처님이 세상에 출현하는 모습은 약왕나무(藥王樹)에 비유됩니다. 약왕나무란 세상을 치유하는 큰 힘을 가진 나무로 무량 공덕을 퍼뜨립니다. 〈노사나불도〉의 부처님 몸체에서 쏟아져 나오는 무량한 에너지는 참으로 놀랍습니다. 마치 봇물 터지듯 쏟아져 나와 세상을 장엄합니다. 이는 찬란한 빛줄기 같기도 하고, 이글이글 타오르는 불꽃 같기도 하고, 뭉게뭉게 일어나는 구름 같기도 하고, 꿈틀꿈틀 피어나는 꽃과 식물 같기도 합니다.

그렇다면 부처님은 어떤 이유로 세상에 나투시는가? 『화엄경』에는 "부처님은 모든 중생을 거두기 위한 보리심을 이루고, 일체 중생을 구제할 수 있는 크나

큰 자비를 이루기 위해 성불하였다."고 합니다. 깨달음을 성취하려는 이유가 중생을 이롭게 하기 위함이고 또 반대로 중생을 이롭게 해야 깨달음을 이룰 수 있다고 합니다. "깨달음의 길이 어렵다 하지만 발원하여 자비를 행하면 점차로 모든 경지에 이르게 된다. 지혜를 갖춘 자는 능히 그곳에 이를 수 있다."고 「십지품(十地品)」에 언급되었습니다. 「십지품」은 『화엄경』의 요체로서 보살의 길〔菩薩道〕을 10단계로 구체적으로 풀어 설명한 것입니다. 노사나불은 크나큰 지혜와 자비를 함께 겸비한 존상으로 『화엄경』의 세계를 대표합니다.

보살님인가 부처님인가 _ 본존의 형식적 표현

기존의 괘불 관련 논문이나 책자를 보면, 이같이 많은 장식을 한 존상을 보살님이라고 잘못 칭하는 경우가 많습니다. 관세음보살이나 미륵보살 등으로 추정하기도 하는데, 이는 오류입니다. 물론 〈노사나불도〉의 존상은 보관을 쓰고 긴 보발을 늘어뜨리고 천의를 걸치고 영락으로 장식하고 있습니다. 이는 틀림없는 보살의 형식적 요소들입니다. 반면 부처님은 법의 하나만 정갈하게 걸치고 나발에 육계를 갖춥니다. 부처님은 보관이라든지 장신구 등은 일체 하지 않는 것을 기본으로 합니다. 그렇다면 본 작품의 존상은 어째서 보살님이 아니라 부처님일까요.

부처이지만 보살의 모습을 하고 있는 특별한 존상을 노사나불(또는 노사나 부처님)이라고 합니다. 그래서 자칫 보살님으로 착각하기 쉽습니다. 여타 보살과 노사나불을 구분하는 요령 중에 하나는 수인을 보는 것입니다. 노사나불은 설법인을 하고 있습니다. 본 작품의 존상 역시 양손 손가락의 엄지와 장지를 동그랗게 말아 살짝 맞대고 있는 설법인을 취합니다. 그래서 노사나불은 '보살의 모습으로 설법을 하고 있는 부처님'이라고 할 수 있습니다.

노사나불은 대승불교의 보살 사상을 대표하는 존상으로 조선후기에 크게 유

행하였습니다. 괘불의 도상으로 채택되는 존상은 석가모니불이거나 노사나불로
크게 두 종류로 나눕니다. 물론 삼신불과 아미타불 등도 있지만, 이는 비교적 드
물고 대개가 석가모니불이 주존인 영산회상도 아니면 노사나불도입니다.

설법인의 수인 모양은 신원사 〈노사나불도〉 괘불(1664년)처럼 설법인의 원
형을 유지하고 있는 것이 있고, 통도사 〈노사나불도〉 괘불(1767년)처럼 설법인의
손에 연꽃 가지를 받쳐 들고 있는 변형이 있기도 합니다. 설법인의 원형이라고 하
면, 두 팔을 접어 올려 양쪽 어깨 높이에서 손바닥을 위로 가게 펴서 손목을 뒤로
젖히고 손가락은 엄지와 장지가 살짝 만나게 둥글게 말고 있는 자세입니다. 이때
식지와 약지가 같은 모양으로 함께 구부려 있기도 합니다. 연꽃 가지를 든 노사나
불 괘불은 18세기 후반에 집중적으로 유행하였는데 법주사·통도사·직지사 등으
로 그 전통이 이어집니다. 보통 만개한 연꽃 가지를 들고 있는데 본 쌍계사 것과
같이 아직 피지 않은 연꽃 봉오리를 들고 있는 작례로는, 금당사 〈노사나불도〉 괘
불(1682년)과 마곡사 〈노사나불도〉 괘불(1687년)이 있습니다.

'장엄'의 뜻과 의미

불교에서는 불상이나 법당을 아름답게 꾸미는 것을 통칭하여 장엄(莊嚴)이라고
합니다. 불보살을 장식하는 광배·천개·보관·귀걸이·목걸이 등을 장엄 또는 장엄
구라고 합니다. 법당의 내부와 외부를 꾸미는 보개·당번·닫집·문살·공포·치미
등을 장엄물이라 부르기도 하고, 범종·반자·향로 등 의례에 쓰이는 불구를 장엄
구라고 합니다. 우리가 흔히 쓰는 '장식'이라는 단어와 유사하지만 장엄은 '행위'
까지 포함하고 있습니다. 세상을 아름답게 하는 모든 무형의 덕행과 이를 표현한
유형의 조형을 아우르는 말입니다. 그렇기에 청정한 마음으로 향이나 촛불을 하
나 피워도 그것은 세상을 장엄한 것이 됩니다.

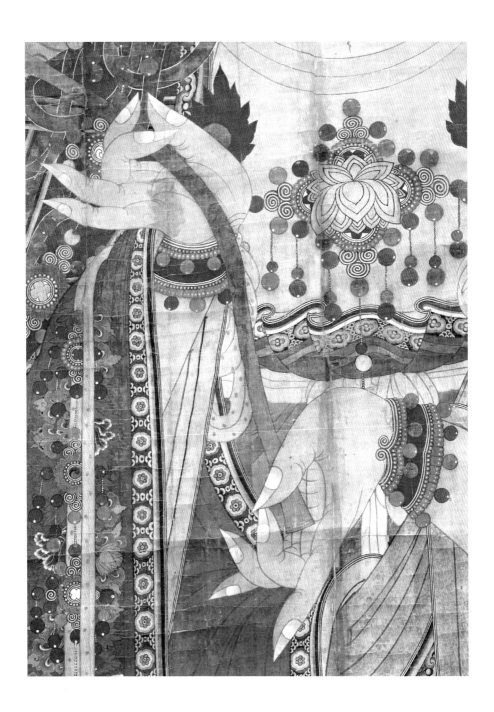

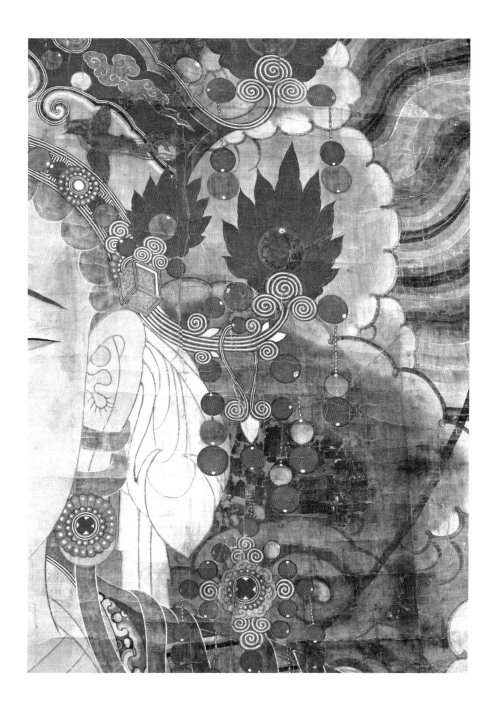

쌍계사 〈노사나불도〉

불교는 마음을 중요시합니다. 우리는 물질의 세계 속에 살고 있지만, 그 이면의 마음이 우리의 행복과 불행을 좌우하기 때문입니다. 대승불교에서는 특히 자비의 마음을 강조합니다. 자비의 마음을 낼 때는 '무주상보시(無住相布施)'를 최고의 덕목으로 꼽습니다. 이는 '어떠한 것에도 집착함이 없이 베푸는 마음'이란 뜻입니다. 이것을 보살의 마음이라고 합니다.

장엄의 사전적 의미는 크게 세 가지인데, 첫 번째는 장대하고 훌륭하게 위엄을 갖춘 모양을 말하고, 두 번째는 향과 꽃을 부처님께 올려 불단을 장식함을 말하고, 세 번째는 선업으로 쌓은 공덕이 그 몸을 장식하는 것을 말합니다. 특히 보살행을 실천하는 보살의 신체가 그가 쌓은 공덕으로 장식되는 것을 말합니다. 즉, 대승불교의 핵심적 실천 이념인 보살행을 충실히 이행하는 것을 대승적 의미에서의 장엄이라고 합니다. 불화는 부처(불성)와 보살(보살행)의 공덕장엄의 세계를 보여주고 있습니다. 중생의 관점이 아니라 부처의 관점에서 본 세상의 모습입니다.

보살이 되기 위한 전제 조건, 무아(無我)의 체험

자아라는 암울한 존재의 감옥에서 벗어나는 유일한 길은 깨달음을 향한 수행과 타인을 이롭게 하겠다는 보살의 마음이라고 합니다. 그런데 보살로서의 삶에 첫걸음을 내딛기 위해서는 우선 나에 대한 집착에서 벗어나야 합니다.

나에 대한 집착에서 떠났기에/ 내 몸도 아끼지 않는 마당에/ 하물며 재물이겠는가/ 그러므로 살아가는 데에 두려움이 없다/ 남의 공양을 바라지 않고/ 모든 중생에게 베풀기만 하므로/ 나쁜 말을 들을 두려움이 없다/ 나에 대한 집착에서 이미 벗어났기에/ 나의 존재도 없는데/ 죽음에 대한 두려움이 있겠는가/ 내가 죽더

라도/ 부처나 보살을 떠나지 않을 것을 분명히 알기에/ 악도에 떨어질까 두려워
하지 않는다.

- 『화엄경』, 「십지품」, 환희지(보살의 첫 경지)의 내용

나라는 생각과 집착에서 벗어났기에 "밤낮으로 선한 일을 해도 지칠 줄 모르
고, 항상 진리의 말씀을 듣고자 하고, 남에게 의존함이 없고, 이익이나 명예나 존
경받기를 탐착하지 않고, 온갖 아첨과 속임에서 떠나고, 자각하는 지혜의 마음을
내어 태산과 같이 움직임이 없고, 세상의 일을 버리지 않으면서 출세간의 도를 이
룬다."라고 합니다.

소유에 급급한 현대의 사람들에게 커다란 경각심을 준 수필집 『무소유』의 작
가 법정 스님은 '보살의 마음'을 추구하는 선재동자의 모습이야말로 우리의 삶의
지표가 되어야 한다고 말씀하셨습니다. "오늘날, 우리는 저마다 자기네 울타리 안
에 갇힌 채 타인을 이해하거나 받아들이려 하지 않습니다. 이기적이고 배타적인
비인간의 늪에서 헤어나려면 보는 시각과 생각을 완전히 다른 쪽으로 바꾸어야
합니다. 내 이웃이 있기 때문에 내가 있는 것이지, 이웃이 없다면 우리가 할 일도
없어지고 맙니다."라며, 나와 이웃은 서로를 비추는 '하나'임을 강조하십니다.

괘불(掛佛)이란?

괘불은 괘불탱 또는 괘불화라고도 하는데 야외에서 벌어지는 대규모의 불교 의식에 사용되는 초대형 크기의 불화이다. '걸다 괘(掛)' 자와 '부처님 불(佛)' 자를 써서 괘불이라 한다. 허공에 괘불대를 설치하여 걸어놓는 부처님 그림이라는 뜻이다. 사찰 마당에 괘불이 걸리고 불단이 차려지면 많은 대중을 상대로 하는 커다란 법석이 마련된다. 괘불은 조선후기에 유행하여 지금까지 그 전통이 이어져 오는데, 현재 약 80여 점이 유존하는 것으로 확인되고 있다.

괘불의 크기는 제각기 다른데 작게는 5, 6미터에서 크게는 15미터에 달한다. 사찰의 법당 안의 후불벽 뒷면 또는 법당 외벽 뒤편을 보면 매우 기다란 장방형의 나무함을 볼 수 있는데, 이는 괘불을 말아서 보관해 두는 괘불함이다. 그리고 법당의 측면 외벽에는 사람이 출입하기에는 좀 작은 사각형의 문이 있는 것을 발견할 수 있는데, 이는 괘불함이 통과하여 밖으로 나오는 문으로 괘불문이라 부른다. 괘불을 꺼내어 괘불 단으로 옮겨오는 의식을 괘불이운(掛佛移運)이라고 하는데, 이는 부처님이 중생을 구제하기 위해 강림한다는 상징적인 의미를 갖는다. 괘불의 크기와 무게로 인해 괘불이운에는 적어도 장정 20명의 인력이 필요하다.

이처럼 큰 크기의 초대형 불화를 역사 대대로 조성하여 다량의 작례를 보유한 전통은 우리나라 사찰만의 독보적인 것으로 다른 나라에서는 볼 수 없는 현상이다. 단, 티베트 탕카(Thanka)의 경우에는 이처럼 큰 크기의 불화를 볼 수 있는데, 이는 자수로 제작한 수불(繡佛)의 형식이 주류를 이룬다. 그리고 언덕이나 산턱의 비스듬한 비탈의 땅바닥에 내려 펼친다. 연원을 거슬러 올라가면 원나라 때 유행한 티베트 불교와의 영향 관계가 간취되지만, 한국의 경우 조선후기에 오면 우리 전통 도상의 정립과 오색찬란한 채색의 표현으로 독자적인 전통을 확립하게 된다. 현존하는 일련의 괘불 작례들은 우리나라 조형미술의 저력을 보여주는 좋은 예로서, 세계문화유산에 등록될 만한 가치가 있는 자랑거리이다.

싯다르타
태자가
출가한 이유

06 법주사 〈팔상도〉

법주사 〈팔상도〉

나라에 일이 많고 번거로움도 많다 보니 제 몸의 조화가 깨지고 일도 늦어집니다. 그렇다고 걱정은 하지 마십시오. 항상 부처님께 기도를 해주시고 사람을 보내어 자주 안부를 물어주시니 다만 황감할 뿐입니다. … 저의 지극한 정성에 부응해 스스로 편안하게 머무르시기를 바라옵니다. 금을 보내드리오니 좋은 곳에 쓰시기를 바라며, 불개(佛盖)와 전액(殿額) 그리고 향촉 등 물건을 아울러 받들어 올립니다.

– 국왕 세조가 법주사(복천암)의 신미대사에게 보내는 편지 중에서

속리산 법주사에 진입하기 전, 아주 특별한 소나무를 만날 수 있습니다. 높이가 자그마치 15미터이고 연령이 무려 6백 살인 천연기념물입니다. 조선시대에 정이품의 벼슬을 살았다는 이 소나무는 모양새가 하늘 우산처럼 생긴 아름드리 거송입니다. 소나무 줄기는 보통 구불구불 올라갑니다만, 이 소나무는 육중한 몸통이 수직으로 쭉 곧게 뻗고 가지를 양쪽으로 천개(天盖)인 양 드리웠습니다. 좌우대칭 올곧은 모습이 품위 있는 자태를 뽐내는데, 특히 그림자를 드리울 때는 장관입니다.

이 소나무는 세조가 법주사로 행차할 때 스스로 가지를 올려 그가 탄 연(輦)

이 지나가도록 비켜주었다고 합니다. 또 큰 비도 피하게 해주는 등 충절을 보였다고 합니다. 이 같은 신령스러운 가피에 탄복하여 세조가 정이품의 품위를 하사했습니다. 벼슬을 내렸다면 이에 상응하는 녹봉도 수여되었을 것입니다. 토지·곡식·재물 등 국왕의 은혜가 이 소나무를 통해 법주사에 베풀어졌을 터입니다. 전례 없던 숭유억불 시대에 다름 아닌 국왕 세조가 법주사의 큰 시주자였던 셈입니다. 조선전기에 왕실의 특별한 비호를 받았던 사찰, 암암리에 행해진 불교 중흥의 핵심적 역할을 했던 법주사를 찾았습니다.

누구도 피해갈 수 없는 '생로병사'

소나무의 일반적인 수명은 400년에서 500년입니다. 은행나무·팽나무·향나무·느티나무 등은 족히 천 년을 삽니다. 3천 년을 살았던 삼나무가 있고 또 현재 5천 년째 살고 있는 나무도 있습니다. 하지만 인간의 수명은 평균 80년으로, 주변에서 흔히 보는 나무도 채 이기지 못하는 시간에 불과합니다.

> 초나라 남쪽에 명령(冥靈)이라는 나무가 있다. 500년 동안은 (잎 피고 자라는) 봄이고, 또 500년 동안은 (잎 지는) 가을이다. 아득한 옛날 대춘(大椿)이라는 나무가 있었다. 8천 년 동안은 봄이고, 다시 8천 년 동안은 가을이었다. 그런데 (불과 700년 동안 산) 팽조는 장수한 사람으로 아주 유명하여 현재의 세상 사람들이 부러워한다. 이 어찌 슬프지 아니한가.

> – 『장자』, 「소요유(逍遙遊)」

장자는 인간의 작은 인식의 한계와 만물의 상대성을 논하였습니다. 우리는

지극히도 짧은 삶을 질풍노도처럼 살다 갑니다. 그런데 유한한 수명 속에서, 마치 영원히 살 것처럼 질주하던 욕망의 전차에 브레이크를 거는 때가 있습니다. 바로 무상을 느낄 때입니다. 철석같이 믿던 신념과 바윗덩이처럼 확고한 존재감이 실은 그렇지 않다는 것을 알아차릴 때입니다. '나' 역시 생로병사라는 불가피한 여정 속에 있다는 사실이 머릿속을 가로지를 때입니다.

자유를 향한 태자의 여정

일찌감치 인생의 무상함에 눈 뜬 고타마 싯다르타 태자는 29살의 나이에 출가합니다. 그가 마가다국의 수도 라자가하(왕사성)를 지날 때였습니다. 비록 싯다르타의 옷은 고행으로 너덜하고 더러웠지만 내면의 고귀한 기품은 숨길 수가 없었습니다. 수려한 용모에 넋을 잃어버린 빔비사라 왕은 태자에게 자신의 왕국에 귀의하라고 권유합니다. 그 대목을 잠시 보도록 하겠습니다.

> 왕: 꽃 같은 청춘은 그대 것이다. 원한다면 500마리의 코끼리 부대와 이에 상응하는 높은 지위와 재물을 주겠다. 그러니 내 군대에 참가하라!
>
> 싯다르타: 왕이시여, 저는 히말라야 산 중턱의 용맹한 부족 샤카야(석가)족 족장의 아들로 태어났습니다. 스스로 집을 나와 구도자가 되었습니다. 이는 영원한 열반을 얻어 마음의 평온을 얻고자 함입니다.

기초공부 > **무상(無常)**

없을 '무(無)' 자와 항상 '상(常)' 자가 결합하여 직역하면 '항상인 것은 없다'라는 뜻이다. 이 세상의 그 어떤 것도 잠시라도 불변의 고정 상태로 머물러 있는 것은 없다는 의미이다. 모든 것은 변화의 여정 속에 있다는 진리이다. 무상을 영어로 번역하면 'Law of Change(변화의 법칙 또는 원리)'가 된다. 석가모니 부처님은 중생들이 이해하기 쉽게 '무상'을 상세히 풀어 설명하셨다. "무상은 세 가지 유위법(有爲法)으로 진행된다. 첫째는 생기는 것(나서 자라서 형체를 이루며 감각기관을 갖는 것), 둘째는 변하는 것(이는 빠지고 머리는 희어지고 기운은 다하여 나이가 많아 몸이 무너지는 것), 셋째는 없어지는 것(모든 감각기관이 무너지고 목숨이 끊어지는 것)이다." 그리고 실제로 존재하는 것처럼 보이는 모든 형상들은 가상(假相: 임시적인 상)이며 그 원리는 연기(緣起: 조건들의 만남)이고 실체는 공(空)임을 역설하셨다.

왕: 　무슨 그런 당치 않은 소리! 이렇게 젊은데 그런 늙은이 같은 소리를 하다니. 늙은이처럼 열반을 동경하다니. 그런 것은 늙으면 어차피 알게 되는 것. 인생의 목적은 다르마〔眞理〕와 아르타〔利殖〕와 카마〔愛欲〕이다. 젊은 청춘에게 어울리는 것은 카마를 원하는 대로 즐기는 것이다. 늙으면 누구든지 어떤 식으로든 다르마에 이르게 된다. 하지만 애욕은 즐길 수 없지 않은가. 자, 그 더러운 옷을 벗어버리고 나의 성으로 가자. 성에는 많은 미녀들이 기다리고 있다.

싯다르타: 제가 출가한 이유는 온갖 욕망을 좇고자 함이 아니었습니다. 욕망이란 것은 모든 불행의 씨앗. 한번 욕망에 덜미를 잡혀 휘둘리게 되면 결코 만족할 수 없게 됩니다. 제가 원하는 것은 이 욕망을 만족시키는 것이 아니라, 늙음〔老〕도 아픔〔病〕도 죽음〔死〕도 없는 경지에 이르는 것입니다.

－『경집(經集)』, 「출가경(出家經)」

부질없는 욕망을 위해서는 한순간도 살지 않겠다는 싯다르타 태자의 단호한 포부가 전해집니다. 고대 인도인들은 인생을 사는 데 있어 다르마·아르타·카마의 세 가지 목적을 규정하였습니다. 다르마(dharma, 法)는 인간다운 행위를 위한 종교적 의무이고, 아르타(artha, 利)는 실리를 위한 처세의 길이며, 카마(kama, 愛)는 재생산을 위한 성애의 길입니다. 이상적 삶의 형태로 소년기에 아르타를 익히고, 청년기에 카마를, 노년기에 다르마를 익히도록 하고 있습니다. 이는 고대 브라만교를 계승한 힌두교의 가치관입니다. 하지만 싯다르타 태자는 당시의 이러한 통념을 거부합니다. 그리고 정진에 정진을 거듭한 끝에 생로병사에서 해탈하여 영원한 자유를 얻습니다.

어떻게 하면 생로병사에 구애받지 않고 영원한 자유를 얻을 수 있을까? 수많은 성자와 현인들이 인간의 한계에서 벗어나 자유로워지는 길을 모색했습니다. 우리는 어디에서 와서 어디로 가는가. 인간 인식의 한계를 넘어선 곳에 많은 신들과 종교가 만들어졌습니다. 그래서 사람의 힘으로는 어쩔 수 없는 삶과 죽음 이면의 문제를 신에게 의탁했습니다. 하지만 석가모니 부처님은 이 문제에 스스로 도전했고 그 실체를 보았습니다. 그리고 그 길을 찾는 비법인 사성제(四聖諦)와 팔정도(八正道)를 설하여, 우리들로 하여금 영원한 자유를 스스로 찾으라고 하십니다.

석가모니의 생애와 불전도의 전통

영원한 자유를 향한 석가모니 부처님의 여정은 조형예술로 시각화되어 불교미술사에 커다란 족적을 남겼습니다. 유사 이래, 어떤 영웅 또는 제왕의 일대기도 이처럼 오랫동안 넓은 지역에 걸쳐 화려하게 구현된 적은 없었습니다. 석가모니 부처님의 일생을 조각이나 그림으로 묘사한 것을 불전도(佛傳圖)라고 합니다.

석가모니 부처님의 본명은 고타마 싯다르타(Gautama Siddhārtha)로 약 2,500년 전에 인도 북부 지방의 사캬(Śākya) 부족의 태자로 태어났습니다. 사캬무니(Śākyamuni)란 사캬 부족의 존경할 만한 자 또는 성자라는 뜻으로, 발음대로 한자를 빌려 옮기면 석가모니(釋迦牟尼)가 됩니다. 사캬의 뜻은 '지극히 어질다'라는 뜻으로 능인(能仁)으로 의역되기도 합니다.

기초공부 ▷ 사성제

세상의 '네 가지 진리'를 지칭하여 사성제라고 하는데, 이는 고제(苦諦)·집제(集諦)·멸제(滅諦)·도제(道諦)를 말한다. 첫 번째, 고제는 깨닫지 못했을 때 현실의 모든 것은 고통이라는 진리이다. 두 번째, 집제는 고통의 원인 또는 결과로서 일어나는 현상을 말한다. 근본 무명을 바탕으로 일어나는 존재에 대한 갈애가 윤회를 거듭하게 만든다. 세 번째, 멸제는 모든 현상이 소멸한 깨달음의 세계 또는 열반의 세계를 말한다. 네 번째, 도제는 열반의 세계에 도달하는 수행 방법으로서의 팔정도를 말한다. 팔정도란, 정견(正見: 바른 견해 또는 바른 세계관)·정사유(正思惟: 바른 마음가짐 또는 의도)·정어(正語: 바른 언어생활)·정업(正業: 바른 몸가짐)·정명(正命: 바른 생활 수단)·정정진(正精進: 바른 노력)·정념(正念: 바른 마음챙김)·정정(正定: 바른 마음집중)을 말한다.

싯다르타는 태자의 신분으로 부귀와 영화를 누렸으나 사람의 욕망이란 것은 생로병사의 고통 앞에서는 부질없음을 알고 29세의 나이에 출가를 합니다. 그리고 6년간의 고행 끝에 35세에 깨달음을 얻고 그 후로 45년간 중생구제를 위한 설법을 하고 80세에 열반에 듭니다. 부처님 열반 이후 약 500년 동안은 그 어떤 형상으로도 부처님을 조성하지 않았기에 이를 무불상시대(無佛像時代)라고 합니다. 부처님을 신성시하여 함부로 묘사하지 않았고 또 무언가 상을 만들어 우상화한다는 것은 부처님의 본질적인 가르침에도 위배되기 때문입니다.

시대가 가장 올라가는 불전도는 인도의 바르후트 탑과 산치 대탑에 부조로 조각되어 있습니다. 기원전 2~3세기경에 조성된 이들 스투파(유골을 안치하는 건축물로 탑파 또는 탑의 유래이다)는 초기 불교미술을 대표하는데, 여기에 조각된 불전도에서는 부처님의 형상을 찾아볼 수 없습니다. 부처님이 있어야 할 자리를 빈 공간으로 비워두거나 또는 다른 상징물들을 통해 암시를 합니다. 부처님의 발바닥만 표현하여 그의 족적을 표시한다거나 부처님이 득도한 보리수나무로 그의 상징을 대신합니다. 또 법륜으로 부처님의 설법을 대신하고 스투파의 형상으로 부처님의 열반을 암시합니다.

기원후 1세기부터는 간다라 지방과 마투라 지방에서 각기 다른 양식의 부처님 형상이 본격적으로 만들어지는데, 특히 불전도는 간다라 미술의 주요 주제로 채택되어 탄생·성도·설법·열반의 네 가지 장면을 위주로 일대기가 조성됩니다. 그 후 대승불교가 일어남에 따라 법신·보신·응신의 삼신(三身)의 불신설이 성립되고, 중국과 한국을 중심으로는 여덟 장면의 팔상도가 정립됩니다.

국내 유일의 '팔상도 전용' 목탑 건축물

석가모니의 일대기 중에 가장 중요한 대목을 여덟 장면으로 추려 여덟 폭의 화면

법주사 팔상전, 조선시대, 충북 보은군, 국보 제55호

에 그린 것을 팔상도라고 합니다. 대승불교의 맥락에서 창안된 팔상도의 내용은 역사적인 실존 인물로서의 석가모니와 법신의 화신(또는 응신)으로서의 석가모니의 이야기가 합쳐진 형태로 나타납니다.

우리나라에서 크게 유행한 팔상도는 주로 대웅전 또는 영산전 등 석가모니 부처님을 주존으로 모시는 전각에 안치됩니다. 조선후기 및 말기에 제작된 팔상도를 전국 사찰 곳곳에서 적잖이 만날 수 있어 이것이 전통적 장엄 불사의 기본 주제였음을 알 수 있습니다. 하지만 팔상도가 탱화로 그려져 봉안되던 관습은 근현대로 오면서 점점 사라지고, 대신 전각 외벽의 벽화로 간단히 묘사되기에 이릅니다.

속리산 법주사에는 팔상도 전통의 중요성을 말해주는 아주 특별한 건축물이 있습니다. 목조 5층탑 형식의 팔상전입니다. 현재 우리나라에 유일하게 남아 있는 목탑으로 희소가치가 매우 큽니다. 기단부와 탑신부와 상륜부를 갖추었고 몸체 중앙에는 심초석을 깔고 심주를 세우고 사각 기둥을 둘러 각 층마다 가로재를 연결한 구조입니다. 밖에서 보면 5층으로 된 목탑의 형태인데, 안에 들어가면 중심 사각 기둥의 사면에 불단을 설치해 법당의 기능을 합니다.

심초석에서는 사리 장엄구를 모셔서 기본적으로는 불탑의 기능을 하지만, 그 내부 공간에 불단을 설치하고 불상과 불화를 봉안하여 생활 속의 법당 공간으로 활용하기에 손색없게 꾸몄습니다. 그래서 불탑이기도 하고 전각이기도 한 종합적 공간입니다. 사각 기둥은 후불벽의 역할을 하는데 각 면마다 두 장면을 한 세트로 제작한 〈팔상도〉가 걸려 있습니다. 팔상전 건물의 동서남북 사방으로 출입문이 있어, 어디로 들어오건 간에 사각면 불단의 한 면과 마주하게 됩니다. 그리고 불단을 한 바퀴 빙 돌며, 각기 다른 내용의 〈팔상도〉를 참배할 수 있도록 내부 공간이 설계되었습니다.

법주사 팔상전은 임진왜란 때 불탔던 것을 1605년에 복원을 시작해 무려 20

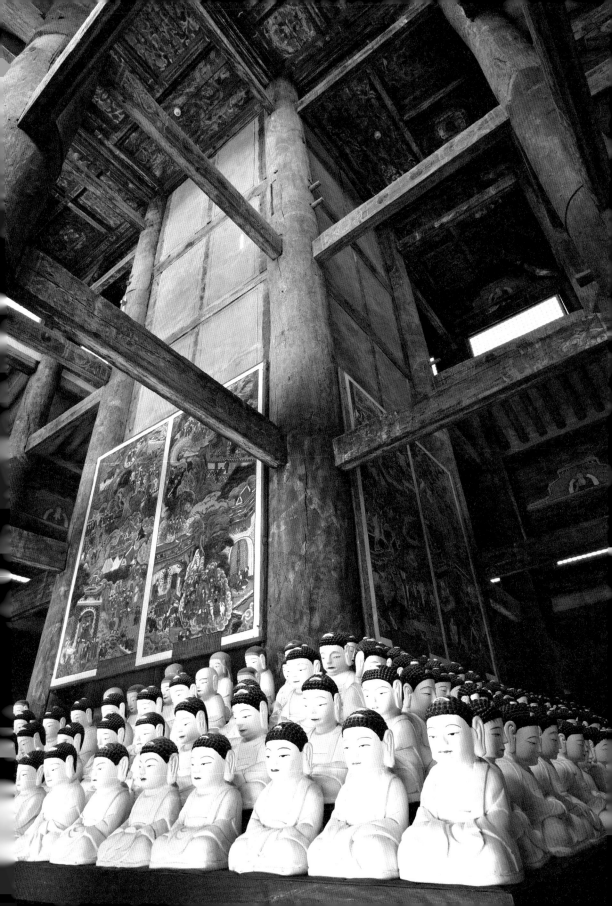

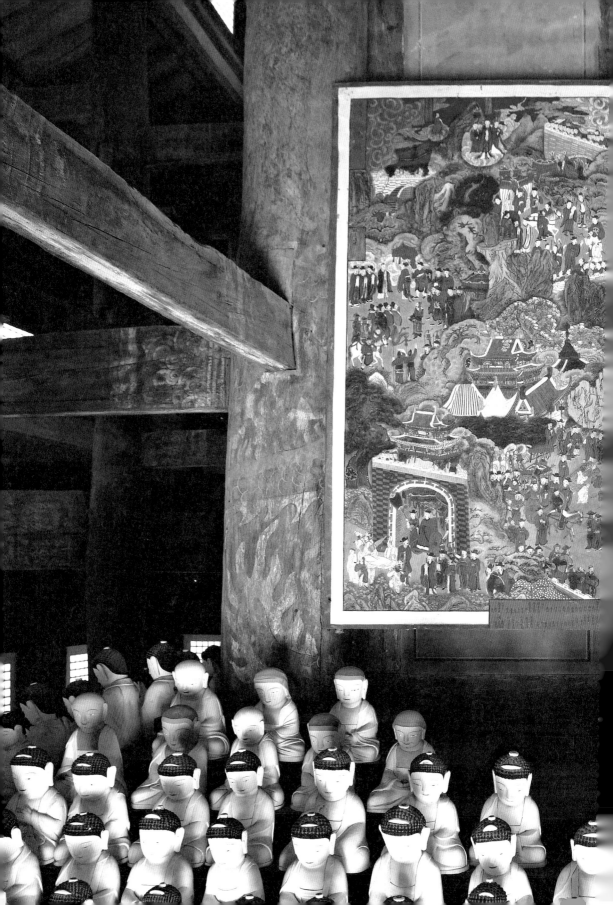

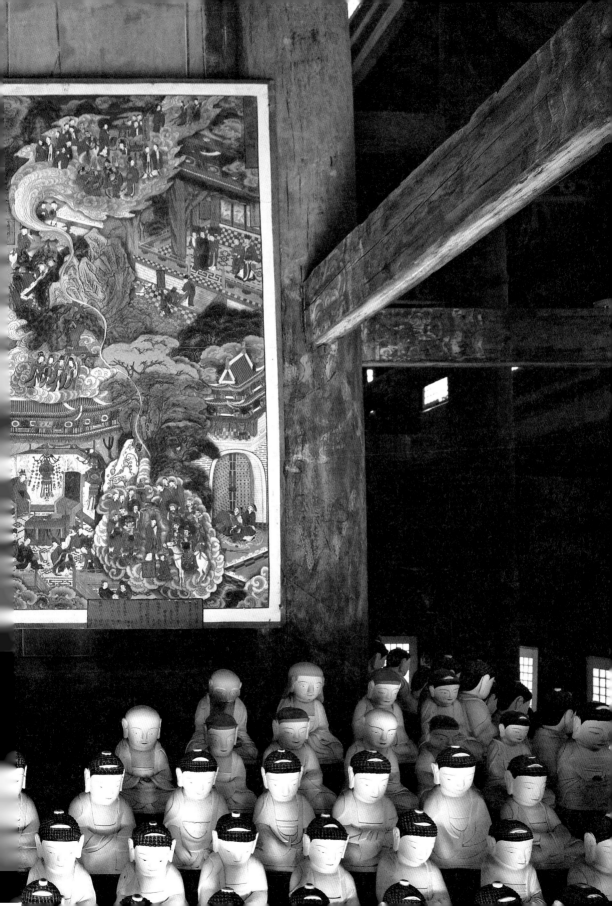

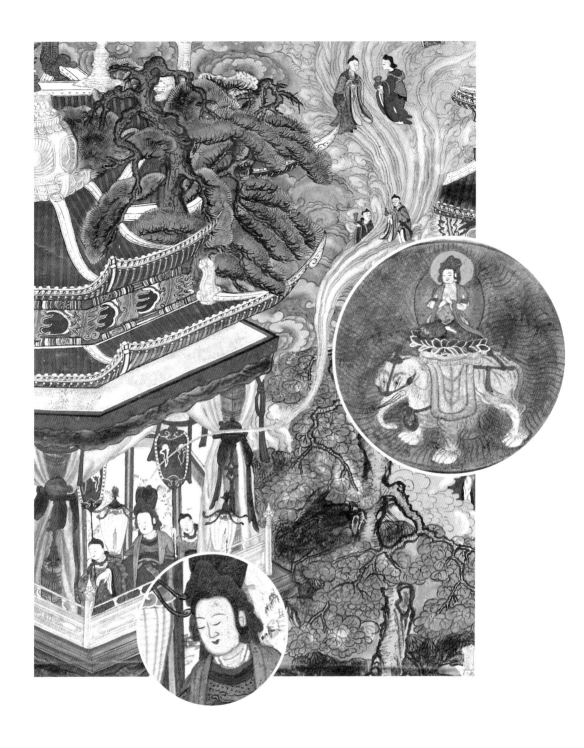

법주사 〈팔상도〉

년이 넘게 걸려 1626년에 완공한 것으로 알려져 있습니다. 대대적인 복원 공사는 임진왜란 당시 큰 공을 세운 사명대사가 직접 공사를 지휘했을 만큼 중요한 작업이었습니다. 법주사 팔상전과 유사한 형식으로 1690년에 중건된 쌍봉사 대웅전을 들 수 있습니다. 쌍봉사 대웅전 역시 목탑 형식의 불전으로 법주사 팔상전보다 규모는 작지만, 좁은 탑신과 날개를 펼친 듯한 지붕의 비례감은 백제 전통의 세련미를 한껏 자랑합니다. 하지만 1984년 화재로 전소되었고 현재는 복원되었는데, 예전의 고풍스런 맛은 안타깝게도 사라졌습니다.

마야부인의 태몽, 찬란한 빛 속의 보살님

팔상도의 첫 장면은 〈도솔래의상(兜率來儀相)〉으로 마야부인이 태자를 잉태하는 태몽을 꾸는 장면입니다.

> 보름달이 휘영청 뜬 어느 무더운 여름 밤, 마야부인은 궁전을 거닐다 난간을 의지해 잠깐 잠이 들었다. 문득 하늘 문이 열리더니 오색구름이 일었다. 이어 찬란한 둥근 빛이 나타나더니 그 속에 한 보살님이 하얀 코끼리를 타고 내려오는 것이 아닌가. 코끼리는 여섯 개의 어금니를 가졌고 빛이 났다. 점점 내려와 드디어 부인 앞으로 오더니 부인의 오른쪽 옆구리를 헤치고 들거늘 깜짝 놀라 깨니, 꿈이었다.
>
> – 『팔상록』, 마야부인의 태몽

꿈인지 생시인지, 왕비는 꿈에서 깨었으나 여전히 맑은 향기가 진동하고 하늘 풍악이 귀에 쟁쟁합니다. 그리고 꽃비가 뜰에 가득 내렸습니다. 왕비는 남편

정반왕에게 가서 꿈 이야기를 전합니다. 이에 정반왕이 꿈풀이 잘하는 바라문을 불러 물으니 "왕비께서는 반드시 태자를 품으리다. 만일 왕궁에 계시면 전륜성왕이 되시어 천하를 통치하고, 출가하시면 반드시 정각을 이루어 삼계중생을 제도할 것입니다."라고 합니다. 정반왕은 "내 나이 오십여 세요. 즉위한 지 삼십 년이라. 대를 이을 자식이 없어 근심이더니 이번 꿈은 길몽이로고!" 하며 떨 듯이 기뻐합니다.

도솔래의상이란 도솔천에서 하얀 코끼리를 탄 보살님이 천신들의 호위를 받으면서 속세로 내려오는 장면을 묘사한 것입니다. 이 보살님은 석가모니 부처님의 전생의 모습으로, 세세생생 동안 공덕을 많이 쌓아서 도솔천에 기거하고 있었습니다. 그런데 아래 세상의 중생들의 고통을 관찰하고 이를 불쌍히 여겨 구제하기 위해 마야부인의 태중을 택하여 강림하고 계십니다.

조감도 시점의 구도와 표현주의적 색감

화면을 보면 좌측 하단에 청기와 지붕의 궁궐이 보이고 화려한 비단 휘장 사이로 아름다운 마야부인이 편안히 눈을 감고 있는 모습이 포착됩니다. 양측에서 보좌하는 시녀들도 같이 잠들어 있습니다. 마야부인의 머리끝에서 피어오르는 한줄기의 서기는 점점 굵게 소용돌이치더니 급기야 화면의 우측 상단을 가득 채웁니다. 뭉게뭉게 피어오른 서기 안에는 가운데에 둥근 원이 보이고 하얀 코끼리 위에 보살님이 타고 있습니다. 주변은 주악천인들이 풍악을 울리고 호법신중들이 지위 높은 관료의 모습으로 무리 지어 보좌합니다.

다양한 장면들이 한 화폭에 어우러져 있지만, 시선은 마야부인과 코끼리 탄 보살님의 두 장면 사이를 왔다 갔다 하게 됩니다. 마야부인의 입장에서 보자면 코끼리 탄 보살님이 몸으로 들어오는 것이 꿈이겠지만, 코끼리 탄 보살님의

법주사 팔상도 〈도솔래의상〉 부분, 1897년, 비단에 채색, 191×95.5cm

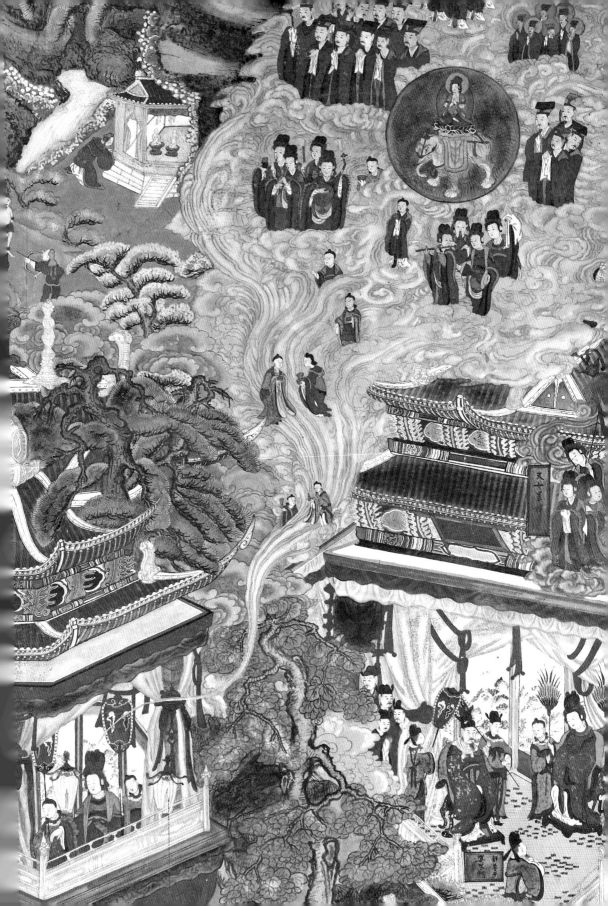

입장에서 본다면 마야부인이 있는 속세가 꿈입니다. 법계의 장면과 속계의 장면이 연결되면서 석가모니 부처님이 입태하는 생생한 장면이 드라마틱하게 연출됩니다.

이 두 장면은 〈도솔래의상〉의 주요 도상으로 하나로 연결되면서 전체 화면을 대각선으로 가로지르게 배치되었습니다. 이 같은 주요 도상을 중심으로 좌측 위 끝으로는 석가모니 부처님의 전생담인 소구담 이야기가 펼쳐집니다. 그리고 우측 하단에는 정반왕의 처소인 녹색 지붕의 궁궐 공간이 펼쳐지고 그 안에는 꿈 해몽을 열심히 경청하는 정반왕과 마야부인이 보입니다. 정반왕은 해몽사의 꿈풀이를 매우 집중해서 듣고 있는 모습이고 마야부인은 아주 흐뭇해하는 표정입니다. 궁궐 바닥에는 왕골로 엮은 기하문의 화문석이 깔려 있고 뒤 벽면에는 수묵 산수화가 그려진 병풍이 보입니다.

팔상도의 장면들은 모두 조감도법이 적용되어 높은 곳에서 지상을 내려다본 것처럼 그렸습니다. 공중에서 비스듬히 내려다보는 시점이니 내부 공간이 속속들이 훤히 들여다보입니다. 한 화폭 안에 다양한 장면들을 짜임새 있게 배치하였는데, 나무와 산봉우리 그리고 구름 기운 등을 적절하게 써서 장면을 나누는 경계로 이용하고 있습니다.

조선시대 팔상도의 기원과 기능

우리나라 팔상도의 연원은 조선전기 『석보상절』(1447년)로 거슬러 올라갑니다. 이는 세종대왕의 명으로 아들 수양대군(세조)이 편찬한 것입니다. 나라에서 한글을 창제하고 이를 백성에 퍼뜨리기 위한 교화 사업의 일환으로 채택된 주제가 '석가모니의 일대기'였습니다. 유교를 숭배하고 불교를 배척한 숭유억불의 시대에, 임금과 세자가 직접 이 같은 교화 사업을 주도했다는 것은 놀라운 사실입니다.

『석보상절』의 서문에 보면 "석가모니의 도(道)를 이루신 업적을 그림으로 그리고 또 정음으로 쉽게 풀이해 백성에게 널리 읽혀 삼보에 나아가 귀의하게 되기를 바란다."라고 그 취지가 밝혀져 있습니다. 여기서 '그림'은 '팔상도'를 말하고, '정음'은 '한글'을 말합니다.

팔상도의 개요와 감상 포인트

석가모니 부처님의 일대기를 여덟 가지의 중요 장면으로 나누어 그린 그림을 팔상도라고 한다. 팔상도의 각 여덟 폭의 명칭과 내용은 다음과 같다.

① **도솔천에서 내려오는 상**〔도솔래의상(兜率來儀相)〕: 도솔천에 계시던 호명보살(석가모니 부처님의 전생)이 속세 중생의 고통을 내려다보시고 측은히 여겨 여섯 어금니의 하얀 코끼리를 타고 내려와 마야부인의 태중에 드는 장면.

② **룸비니 동산에 내려와서 탄생하는 상**〔비람강생상(毘藍降生相)〕: 마야부인이 룸비니 동산에서 거동하여 무우수 나뭇가지를 잡고 오른쪽 겨드랑이로 태자를 탄생시키는 장면.

③ **네 개의 성문으로 나가 세상을 관찰하는 상**〔사문유관상(四門遊觀相)〕: 태자가 19세가 되어 궁궐의 동문과 남문과 서문을 차례로 나가 중생의 늙음〔老〕·병듦〔病〕·죽음〔死〕을 친히 관찰하고 마지막으로 북문을 나가 출가 스님의 법문을 듣고 출가하기로 결심하는 장면.

④ **성벽을 넘어가서 출가하는 상**〔유성출가상(踰城出家相)〕: 궁궐의 연회가 베풀어진 날 밤, 모두가 잠든 틈을 타서 태자는 애마 칸타카를 타고 성벽을 넘어 설산을 향해 출가한다.

⑤ **히말라야 산에서 수도하는 상**〔설산수도상(雪山修道相)〕: 히말라야 산에 깊이 들어가 6년 동안 고행하며 수행하는 장면. 깊은 선정에 들어 까막 까치가 머리에 둥지를 틀어도 이를 알지 못한다.

 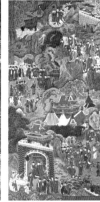 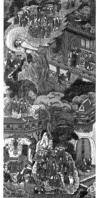

도솔래의상　　　　비람강생상　　　　사문유관상　　　　유성출가상

⑥ **보리수 아래에서 마귀의 항복을 받는 상**〔수하항마상(樹下降魔相)〕: 보리수나무 아래에서 좌정하여 흔들림이 없는 큰 깨달음을 얻어 팔십억 마군의 무리를 모두 항복시키는 장면.

⑦ **녹야원에서 처음으로 설법하는 상**〔녹원전법상(鹿苑轉法相)〕: 녹야원에서 다섯 비구를 만나 처음으로 깨달은 바를 가르쳐 법을 전하는 장면.

⑧ **사라쌍수 아래에서 열반에 드는 상**〔쌍림열반상(雙林涅槃相)〕: 45년 동안 설법을 통한 교화 활동을 마치시고 80세 나이에 사라쌍수 아래에서 열반에 드시는 장면.

팔상도는 '태몽 → 탄생 → 유관 → 출가 → 수행 → 득도 → 설법 → 열반'의 순서로 진행된다. 팔상도에 묘사된 수많은 인물과 도상의 복잡한 구성 속에서 핵심적 맥락을 따라가는 요령은 주인공인 석가모니 부처님을 찾는 것이다. 첫 번째 〈도솔래의상〉에서 다섯 번째 〈설산수도상〉까지는, 화면에서 상서로운 기운이 운집한 곳 또는 찬란하게 빛을 발하는 곳을 찾으면 그곳에서 태자를 발견할 수 있다. 여섯 번째 〈수하항마상〉에서부터 마지막 〈쌍림열반상〉까지는, 광배를 갖춘 부처님을 찾으면 된다. 광배는 몸체에서 발산되는 깨달음의 빛을 표현한 것이다. 태자가 깨달음을 성취한 이후부터는 부처님의 형상을 갖추게 된다.

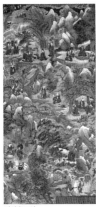 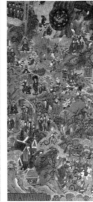

설산수도상 수하항마상 녹원전법상 쌍림열반상

어머니의
이름으로

07 운흥사 〈관세음보살도〉

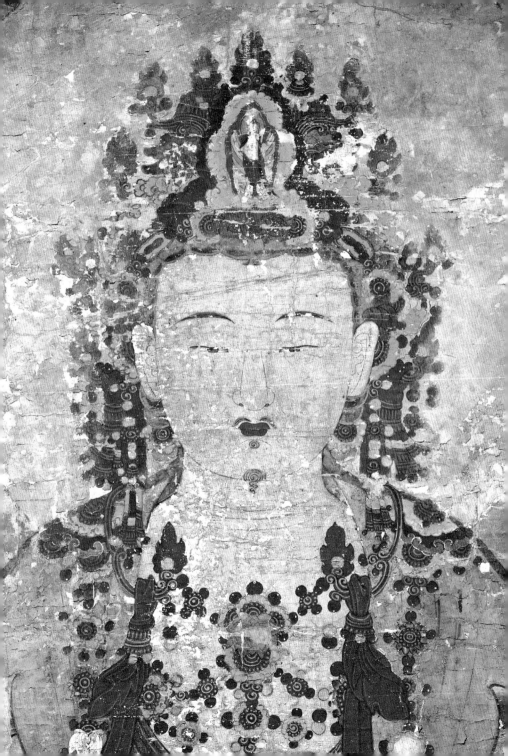

운흥사 〈관세음보살도〉

경남 고성 운흥사로 가는 길, 무릉도원이 따로 없습니다. 벚꽃은 흩날리고, 인적은 없고, 길은 부드럽습니다. 바람마저 쉬어갈 듯한 고요한 남도 풍경 속에 운흥사가 모습을 드러냅니다. 이 평화롭고 고즈넉한 곳이 한때 피비린내 나는 전쟁터였으리라고는 상상하기 어렵습니다.

운흥사는 임진왜란 때 6천여 명의 승병이 운집해 왜군과 일대 접전을 벌인 곳입니다. 당시 사찰은 전화(戰火)를 입어 초토화되었고 무수한 승병들이 숨졌습니다. 물론 이곳뿐만 아니라, 당시 조선의 국토 전체는 장기간의 전쟁으로 큰 상흔을 입었습니다. 이를 딛고 다시 일어서는 데는 약 1백 년이 넘는 세월이 걸렸습니다. 흔적도 없이 잿더미가 되어버린 운흥사의 대웅전이 재건된 것은 영조 대의 일입니다.

아득해라 삼혼이여, 그 어디로 가셨는가
망망해라 칠백이여, 머나먼 길 떠나셨네
태어남은 한 조각 뜬구름이 일어남이요
죽음이란 한 조각 뜬구름이 사라짐이네
떠도는 구름이 본래 실체가 없듯
생사의 오고 감 또한 그런 것이네

– 『관음시식』 중에서

운홍사에서는 매년 음력 2월 8일 영산재가 거행되는데, 숙종 대부터 지금까지 이어져 온 유구한 전통의 의식이라고 전합니다. 이는 임진왜란 당시 왜군과 싸우다 숨진 호국영령의 넋을 기리기 위한 것으로, 특히 이날은 승병들이 가장 많이 전사한 날이라고 합니다. 조총으로 무장한 왜군에 대항해 이렇다 할 무기와 정부의 지원도 없이 맨몸으로 부딪혀 나라를 수호한 승병들의 모습이 떠오릅니다.

운홍사의 재건은 1651년(효종2)부터 시작되었으나 번듯한 영산재가 치러진 것은 영조 대로 추정됩니다. 1731년(영조7)년 대웅전이 다시 지어졌고, 운홍사를 대표하는 불화인 〈영산회상도〉 괘불·대웅전의 〈삼불탱화〉·〈관세음보살도〉·〈감로도〉는 모두 대웅전 완공 한 해 전인 1730년(영조6)에 제작되었습니다. 대웅전 완공 불사와 더불어 거행될 대규모의 영산재에 대비한 것입니다.

자비의 힘으로 구제받는 영혼들

탱화가 봉안되면서 대웅전 완공의 대미를 장식하였고 또 괘불이 마련되어 대규모의 영산재가 가능하게 되었습니다. 이때를 기려 제작된 일련의 불화들은 법당 장엄이라는 기본적인 기능과 더불어, 전란 때 희생된 승병들의 영가추모라는 특별한 의미를 갖습니다. 그중에서도 고아한 품격을 자랑하는 〈관세음보살도〉를 소개합니다.

이 불화는 조선후기에 그려진 수많은 관세음보살도 중에서 가장 아름다운 작품 중 하나로 손꼽힙니다. 보통 조선후기 작품들은 색채가 진하여 심지어 탁하게 느껴지는 경우도 있습니다. 이 시대의 전반적인 경향이 그러한데, 주로 녹색과 붉은색이 점점 진해져서 그림 전체가 농후한 느낌이 들기 때문입니다. 본 불화에서도 조선시대의 특징적인 녹색과 붉은색의 대비가 보입니다.

하지만 특이하게도 다른 작품들에서는 찾아볼 수 없는 섬세함과 은은함이 있

운홍사 수월관음, 〈관세음보살도〉, 1730년, 마본에 채색, 292×206cm, 보물 제1694호

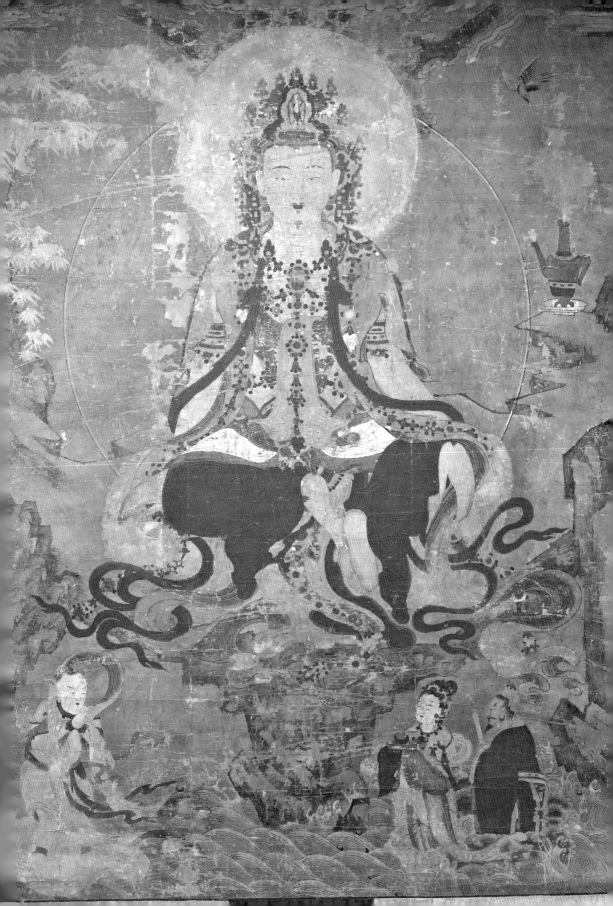

운흥사 〈관세음보살도〉

습니다. 마냥 겉으로만 화려한 것이 아니라, 적멸 속의 오롯한 자비가 강력하게 자리하고 있습니다. 관세음보살님의 상호를 올려다보고 있으면 선정삼매 속으로 빠져들 것 같습니다. 보살님의 단정한 얼굴, 두광(頭光)과 신광(身光)의 반투명한 표현력, 존상의 온몸을 뒤덮는 영롱한 영락 장엄 등의 요소들이 조화를 이루어 보는 이의 마음을 사로잡습니다. 이 불화를 그린 화승(畵僧)은 보통 고수가 아닌 듯합니다. 작품이 그려진 때로부터 반세기가 훌쩍 넘는 지금에도 제작 당시의 섬세함과 화려함이 여전히 살아 숨 쉬기 때문입니다. 이 명작이 이대로 잘 보존되어 작품 속의 영원불멸한 정신성이 계속 후대까지 전해지기를 바랍니다.

조선후기를 대표하는 불모(佛母), 의겸 스님의 명작

운흥사 〈관세음보살도〉를 그린 화승은 다름 아닌 의겸 스님입니다. 18세기 전반기에 활동한 의겸 스님은 '붓의 신선'이란 뜻으로 호선(毫仙)이라고 칭송된 분입니다. 남방 지역을 중심으로 활동하다가 점점 영향력이 커져서, 영조 대의 경상도와 전라도 전체를 아우르는 일대 지역의 불화를 담당했습니다.

송광사·실상사·천은사·쌍계사·흥국사·개암사 등의 주요 사찰에는 의겸 화단이 남긴 작품들이 무려 30여 점 유존합니다. 작품의 장르는 다양한데 영산회상도·괘불·팔상도·관세음보살도·십육나한도·감로도·칠성도 등입니다. 그중에서 특히 괘불과 팔상도는 의겸 스님이 그린 초본이 주요 모본으로 채택되어 후대에 답습되기에 이릅니다.

화승 의겸이 근거지로 활동한 곳이 바로 이곳 운흥사입니다. 스님은 이곳에 주석하면서 수행하였고 불화를 그렸습니다. 수행이 깊어지면서 불화도 경지에 이르렀으며 또 많은 제자들도 배출하게 되었습니다. 스님의 제자들로는 쾌윤(快允)·사신(思信)·긍척(亘陟) 등이 있는데 이들은 조선후기에서 조선말기로 이어지

운흥사 〈관세음보살도〉

는 불화 양식에 큰 영향을 미치게 됩니다.

　운흥사에는 임진왜란 이후 불화 제작의 중심 역할을 한 화승 양성소가 있었습니다. 그 중심에는 의겸 스님이 계셨습니다. 그렇기에 특히 운흥사에 소장된 불화에서는 의겸 스님의 생생한 숨결이 느껴집니다. 이곳에는 그의 화풍이 어떠했는지 가장 잘 말해주는 기준작들이 유존하고 있습니다. 그중에서도 특히 〈관세음보살도〉에는 의겸 스님의 원숙한 경지가 십분 드러나 있습니다.

자비의 힘, 부드러움 속의 오롯한 강력함

여타 조선후기의 관세음보살도는 진채로 농후한 색감을 보이는 것에 비해 본 작품은 비교적 투명한 느낌입니다. 이는 배경을 묵선으로 묘사하고 주요 도상만 채색으로 완성했기 때문입니다. 그래서 본존인 관세음보살과 선재동자, 용왕과 용녀의 모습이 눈에 띄는데, 이들 도상에는 밝은 녹색과 진홍색의 두 가지 색 위주로 의습을 처리하였습니다. 나머지 주변 배경은 모두 수묵과 담채로 은은하게 색조를 넣었습니다. 광배·기암괴석·물결·대나무·허공 등이 이에 해당합니다.

　특히 은은한 연녹색의 둥근 빛을 바탕으로 떠오르듯 나타나는 보살님의 얼굴은 매우 아름답습니다. 붉은 보주 속의 금빛 얼굴 속으로 빠져들게 됩니다. 아미타불 화신을 가운데에 모신 보관은 알알이 붉은색 보주로 온통 장엄되었습니다. 보관을 구성하는 영롱한 보주들은 어깨를 타고 타래처럼 내려와 가슴 중심부에서 아름드리 보주의 꽃을 피웁니다. 그리고 다시 천의 자락과 함께 흐르다가 손목을 휘돌아 아래로 떨어집니다.

　보살님의 상체 표현은 정적인 반면에 하체의 표현은 동적입니다. 편안하게 앉은 유희좌의 자세이며 붉고 푸른 천의 끝자락이 역동적으로 휘날립니다. 관세음보살님으로부터 뿜어져 나오는 신성한 자비의 힘을 구현하는 데 있어, 오롯한

적멸감과 강렬한 역동성을 함께 묘사하고 있습니다. 투명한 둥근 빛 속에 자태를 드러내는 아름다운 보살님은 부드러우면서도 강한 존재감을 발산합니다. 이렇게 심도 있는 표현력을 자유자재롭게 구사할 수 있다는 것은 의겸 스님이 진정한 대가였음을 증명합니다.

또 운흥사에 전하는 〈감로도〉 역시 현존하는 여타 감로도와는 남다른 수준을 보입니다. 〈감로도〉 작품의 가운데에 묘사된 아귀는 매우 호기롭게 표현되어 있습니다. 자비의 화신인 비증보살(悲增菩薩)로서의 아귀의 실체를 그 도상학적 의미에 맞게 십분 표현하고 있습니다. 비증보살이란, 중생구제를 위해 해탈을 미루고, 일부러 몸을 받아 중생들 속에서 고통을 함께하는 보살을 말합니다. 또한 〈감로도〉 하단 부분에는 어리석은 중생들의 천태만상이 묘사되었는데, 한 명 한 명의 형상 옆에 그 중생의 영가(靈駕)를 검은 그림자로 그려 넣었습니다. 이를 영식(靈識) 또는 업식(業識)이라고도 합니다. 업식은 중생의 생(生)과 사(死)를 주관하는 윤회의 주체입니다.

이렇게 종교적 도상의 본질적인 뜻을 구현해내는 과정에서 창의성까지 발휘한다는 것은 결코 쉬운 일이 아닙니다. 이는 화승 의겸의 수준 높은 종교적 경지가 그대로 반영되었다고 할 수 있습니다. 수행의 정진을 통하여 깨달음의 체험을 하지 않은 이상, 종교화에 있어 새로운 창작이란 불가능합니다. 화승 의겸은 불교의 수행과 불화의 기법을 동시에 마스터하였기에, 한 시대의 전형(典型)이 되는 작품을 창작해낼 수 있었던 것입니다. 그렇지 않고는 기존 작품들의 형식적 모방밖에는 이루어질 수가 없습니다.

우리는 종교화 속에서 작가의 정신적 경지를 만납니다. 이것이 작품을 통해 영원불멸하게 살아서 우리에게 전달되는 것입니다. 명화가 명화이고 명작이 명작인 이유는 여기에 있습니다. 직관적 감동을 선사하는 명작에는 반드시 작가의 숭고한 혼이 살아 숨 쉬고 있습니다.

현실적 공간과 비현실적 공간

여타 조선후기 작례들은 색을 다채롭게 사용하고 또 진하게 칠해서 자칫 번잡하게 느껴지는 경우도 있습니다만, 본 작품은 채색에 있어 과감하게 강약을 조절하여 본존상에 감상을 집중하게 만듭니다. 또 산수화 같은 배경은 현실적 공간감을 부여합니다. 그래서 관세음보살이 실제 속세에 몸을 나툰 것 같은 효과를 줍니다. 이는 고려시대 수월관음도의 신비하고도 비현실적인 공간과는 대비되는 특징입니다.

관세음보살이 주석하는 곳은 보타락가산으로 어느 시대의 작품이건 간에 그 배경은 같습니다. 하지만 고려시대와 조선시대의 공간 묘사에 대한 접근은 판이하게 다릅니다. 고려시대의 경우에는 깊이 있는 자색의 배경을 바탕으로 관세음보살이 금색과 청록색의 금강보좌에 앉아 있습니다. 적멸 속에서 환하게 모습을 드러낸 보살은 마치 달빛 환영처럼 신비롭습니다. 그래서 이 지상과는 다른 별천지인 저 멀리 어딘가 있는 특별한 공간처럼 느껴집니다.

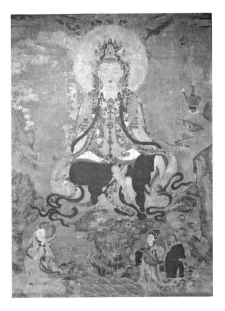

반면 조선시대의 본 작품을 보면, 여실한 현실의 바닷가 풍경 속에 관세음보살이 모습을 드러냅니다. 배경에 묘사된 대나무의 사각임과 파도의 일렁임이 들리는 듯합니다. 우리가 사는 친밀한 환경 속에 보살님이 친히 왕림하였습니다. 그 발치 아래에 합장한 선재동자와 용왕 용녀의 모습은 보살님께 참배하는 우리네의 모습입니다.

여기서 고려와 조선의 관세음보살도의 주요 차이를 좀 더 비교해보면, 먼

고려시대 〈수월관음도〉, 비단에 채색, 227.9×125.8cm, 일본 매너사 소장

저 보살의 자세를 들 수 있습니다. 고려시대 수월관음도의 보살님은 정면을 보고 있지 않습니다. 금강보좌에 반가좌로 걸터앉아 3/4측면관을 취합니다. 그리고 시선은 아래로 떨어뜨려 작은 선재동자를 굽어보고 있습니다. 반면 조선시대의 관세음보살은 하단에 선재동자가 있지만 이와는 무관하게 정면을 바라보고 있습니다. 몸체 역시 당당히 정면으로 하고 있고, 편안하게 무릎을 접어 앉은 유희좌를 취합니다. 조선시대의 화면 속 관세음보살님은 자신을 올려다보며 예배하는 화면 밖의 중생을 마주보고 응시합니다. 관세음보살님이 현실 속의 중생을 관찰하여 포용합니다. 즉 불화 앞에 서면, 나를 위해 목전에 응신한 관세음보살님을 친견하게 되는 구도가 성립되는 것입니다.

> 다양한 중생들의 근기에 맞추어 두루 몸을 나투시어
> 중생들을 구제하고자 넓고도 깊은 원력을 내신
> 크나큰 사랑과 크나큰 연민의 관세음보살이시여!
>
> 중생들의 살려달라는 고통의 소리를 모두 듣고
> 뭇 중생들에게 각기 응답하여 나타나시는
> 크나큰 사랑과 크나큰 연민의 관세음보살이시여!
>
> 좌측에 보좌하는 선재동자님이시여, 우측에 보좌하는 바다의 용왕님이시여
> 오직 원하옵나니 관세음보살님이시여, 이 도량에 오셔서 이 공양을 받으소서
> 오직 원하옵나니 우리 모든 법계 중생, 너와 나 함께 깨달음의 열반에 들게 하소서
>
> ─「관음예참」 중에서

운흥사 〈관세음보살도〉

같은 도상의 전승, 다른 신앙의 성격

고려시대의 수월관음도에 등장하는 주요 도상들은 조선시대에도 그대로 계승됩니다. 선재동자와 용왕과 용녀 등의 출연 인물들을 비롯하여 보살의 지물인 정병, 배경의 대나무와 파랑새 그리고 물결 등입니다. 이러한 도상들은 세월이 흘러도 꾸준히 유지되어 우리나라 관세음보살도의 전통에 있어 필수적 요소로 정착합니다. 하지만 고려와 조선은 그것의 표현 방식에 있어 크게 다른 차이를 보입니다.

위에 언급했듯이 먼저 자세와 공간 묘사의 차이가 두드러집니다. 고려의 경우는 신비롭고 비현실적인 보타락가 산정의 관세음보살 주처로 선재동자가 편력해 들어가는 것이고, 본 작품은 이곳 중생들의 현실세계로 관세음보살이 몸소 나투시는 모습입니다. 같은 주제의 관세음보살도임에도 불구하고 어째서 이렇게 다를까요. 이러한 차이는 고려시대와 조선시대의 관세음보살 신앙의 차이에서 비롯됩니다.

영가천도와 현세구복이라는 기본적인 발원이야 시대를 불문하고 동일합니다다만, 커다란 신앙적 흐름을 보면 고려시대에는『화엄경』을 바탕으로 하고, 조선시대에는『법화경』을 바탕으로 하여 관음신앙이 유행했습니다. 물론『무량수경』을 근거로 하는 아미타신앙의 맥락 속의 관세음보살 신앙은 시대를 불문하고 통사적으로 유행했습니다. 자비로 중생을 이끌어 극락으로 인도하는 안내자로서의 관세음보살에 대한 신앙은, 극락신앙과 더불어 민중 속에 기본적으로 자리 잡고 있었습니다.

대승불교의 대표적 경전인『무량수경』·『화엄경』·『법화경』등에 공통으로 등장하는 관세음보살은 그 의미와 역할이 서로 상통되면서 같은 도상적 요소를 공유합니다. 그리고 민중의 주요 신앙으로 자리 잡습니다. 그렇기에 관세음보살을 주제로 한 불화를 고찰할 때에는, 이 같은 보편성 속에서 각 시대별 특수성을 찾아내야 합니다.

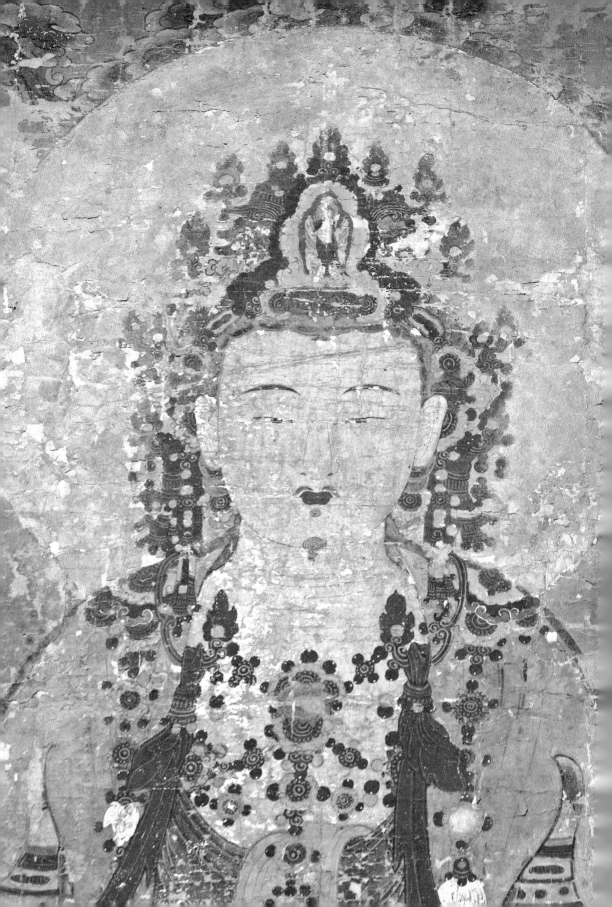

수월관음과 보문관음

고려시대를 풍미한 수월관음도는 선재동자가 관세음보살을 친견하는 장면을 묘사한 것입니다. 선재동자가 보살이 되기 위해 보살행과 보살도를 추구하는 구법순례의 이야기는 『화엄경』의 「입법계품」에 나옵니다. 하지만 『화엄경』은 그 방대한 내용 전체가 보살의 공덕장엄에 대한 것이라 해도 과언이 아닙니다. 『화엄경』은 궁극의 불신(佛身)인 법신(法身) 또는 여래가 어떻게 삼라만상에 그 성품을 일으키는가에 대한 장황한 설명인데, 이러한 양면적 성격을 쉽게 말하자면, 불성의 부처님적 면모(본체론)와 보살님적 면모(현상론)를 공덕장엄을 중심으로 서술한 것입니다. 『화엄경』의 가장 중요한 본문에 해당하는 「십지품」은 보살의 수행의 경지를 단계적으로 설명한 것입니다. 보살이 세상을 공덕으로 아름답게 하는 것을 꽃으로 장엄하는 것에 비유하여 '화엄(華嚴)'이라고 합니다. 이 같은 불신관 안에서의 대표적 응신으로서의 관세음보살은 매우 화려하고도 정교한 필치로 구현되게 됩니다.

반면 『법화경』의 「관세음보살보문품」에 등장하는 관세음보살은 보살의 많은 기능 중에서 중생을 적극적으로 구제하는 구세관음(救世觀音)의 성격이 강합니다. 중생이 큰 불길 속에 들어가더라도, 큰 홍수에 떠내려가도, 배가 폭풍을 만나 휩쓸려도, 흉기로 상해를 입게 되더라도, 도적을 만나더라도 등등 어떤 재난과 죽음의 순간에도 중생을 구제하는 막강한 신통력을 가진 존재입니다. 속세의 천태만상 속 중생을 모두 낱낱이 관찰하여 어떤 근기의 사람이라도 그 근기에 맞추어 응신(또는 화신)하는 묘용(妙用)의 방편을 구사하는 능력자입니다. 「관세음보살보문품」에 근거한 신앙이기에 보문관음이라고도 칭합니다.

그렇기에 고려불화 속의 관세음보살님은 공덕장엄의 극치를 보이는 정교함을 품고 있고, 조선불화 속의 관세음보살님은 당장이라도 구원의 손을 내밀 것 같은 적극적이고도 강렬한 모습을 하고 있습니다. 또 고려시대에는 발원자가 주로

운흥사 〈관세음보살도〉

왕족 및 귀족이었기에 이들을 중심으로 한 귀족 불교의 경향이 짙었고, 조선후기에는 (임란 후의) 피폐한 민심을 달래는 구심점이 시급했으므로 민중 불교의 성향이 강했습니다. 이러한 종교적 성향과 사회적 여건이 당시의 신앙 형태에 십분 반영되어 불화의 작풍에도 영향을 미치게 된 것입니다.

고려 수월관음도는 깊은 적멸의 분위기와 귀족적 우아함, 그리고 예배 대상으로서의 종교적 엄숙성을 지향하였습니다. 반면 본 작품과 같은 조선시대의 관세음보살도는 보문관음 또는 구세관음으로서 중생의 현실적 재난이나 고통에 밀착하여 한층 적극적이고 강렬하게 표현되었습니다. 고려불화는 공덕장엄의 구현으로서 그 신묘한 경지를 나타내는 방법으로 '치밀한 공교로움'을 선택했다면, 조선불화는 디테일에 구속받지 않는 자유롭고 활달한 '회화적 대담성'을 선택했습니다.

대승불교의 보살정신, 아이를 구하는 어머니 마음

위에서 설명한 바와 같이, 불화의 시대적 작풍은 다르지만 관세음보살을 주제로 하는 모든 존상에는 '자비'의 구현이라는 공통점이 있습니다. 예로부터 중생들이 가장 많이 의지했던 신앙의 대상이 관세음보살입니다. 나라와 시대를 불문하고 관세음보살은 '자비'의 대명사로 대승불교의 보살정신을 대표했습니다. 그렇다면 보살정신이란 무엇일까요. "아이가 삿된 견해에 빠져 인생의 미로를 헤매고 있는 마당에, 혼자 깨달음을 구해 무엇하나. 이 아이를 어떻게든 이 길에서 벗어나게 해 같이 끌고 가야 한다. 어떻게든 아이를 헛된 고통에서 끌어내어 빛을 향하게 해야 한다." 『화엄경』에는 이러한 어머니의 마음이 보살의 마음이라고 말하고 있습니다.

틱낫한 스님은 "우리는 모두 어머니의 사랑을 찾아 헤매는 어린아이와 같다."

라고 하며, 사랑에 굶주린 아이에게 아낌없이 주는 엄마의 마음이 바로 자비라고 하십니다. 자비란, 나의 안위나 욕구는 뒷전에 두고 먼저 고통 속의 중생을 자식처럼 여겨 구하는 이타심(利他心)을 말합니다. 반면 중생심이란 바로 이기심입니다. 아상(我相)을 바탕으로 하지 않는 자애로운 마음과 행동, 이것을 『금강경』에서는 무주상보시(無住相普施)라고 합니다. 그 어떤 상(相)에도 머무르지 않고 베푸는 보시라는 뜻입니다. 심지어 '내가 베풀었다'고 하는 아상조차 붙지 않는 넓고 깨끗한 마음입니다. 석가모니 부처님이 득도하신 직후, 거듭 연차적으로 깨달으신 것이 동체대비(同體大悲)라고 합니다. 모두가 하나임을 아는 순간, 크나큰 자비심이 일어났다는 것입니다. 개체적 자아의 관점에서 벗어나 깨달음의 눈, 부처님의 눈으로 보면 세상에는 '나' 아닌 것이 없습니다. 그러니 고통 속의 중생에 대해 안타까운 마음이 일어나지 않을 수가 없습니다. 관세음보살은 깨달음과의 계합과 동시에 일어나는 '크나큰 자비심'을 상징합니다. 이처럼 자신의 해탈이나 열반보다 중생구제를 우선시하는 존재를 '보살'이라고 합니다.

헤매는 고해 속 중생 건져주시려
연붉은 옷자락 무지개로 나투시고
애욕으로 어두운 두 눈 중생 건져주시려
하늘 여인 몸으로 바람처럼 오시는
관세음 관세음 자비하신 어머니여
원하옵나니 크나큰 자비시여
이 도량에도 밝혀 오사
저희들의 작은 공양 받아주소서
아쉬울 것 없도다
천의 손이여, 당신을 잊고 있을 때도 감싸주시니

운흥사 〈관세음보살도〉

나 이제 더 이상 아쉬울 것 없도다

외로울 것 없도다

천의 눈이여, 당신 찾기 전에도 돌봐주시니

나 이제 더 이상 외로울 것 없도다

두루 고르고 끝없는 자비심이여

사생(四生)이 다함께 아들 딸 되니

보살피는 그 마음이 평등하여라

– 『관음예문』 중에서

깜뽀빠(티베트불교의 큰 스승님)가 지은 『해탈장엄론』에는 다음과 같은 '자비수행법'이 나옵니다. "모든 중생은 한때 나의 어머니였던 적이 있다. 어머니의 고통을 어찌 외면하겠는가." 우리는 수천 수백만 번에 걸쳐 윤회를 거듭하기에, 결국 모든 중생은 언젠가는 어머니와 자식으로서 연결된 적이 있다는 것입니다. 그러니 어머니이자 자식을 어찌 미워할 수 있을까요. "자비심을 내기 위해서 어떤 커다란 희생이 필요한 것이 아니다. 마음속에 그 귀중한 보석을 담을 수 있도록 조금만 자리를 비워주면 된다."라고 그 실천을 강조합니다. 역대의 많은 선사님들은 자비심을 발하는 것은 나를 보호하는 최고 최상의 방법이라고 이구동성 말씀하십니다.

「관세음보살보문품」의 내용을 보면, 어떤 위험한 순간이라도 '나무관세음보살을 불러라'라고 말하고 있습니다. "불구덩이에 빠지더라도, 바닷물에 떠내려가도, 절벽에서 떨어지더라도, 칼로 위협을 당해도, 쇠고랑 차고 옥에 갇혀 손발이 묶여도, 저주와 독약으로 음해를 당하더라도 … 나무관세음보살을 일심으로 불러라."라고 언급합니다. 이는 자칫 관세음보살님의 신통력에 의지하는 타력(他力)

신앙으로 보이지만, 그 이면에는 어떠한 긴박한 상황에서라도 '자비심'을 내라는 깊은 뜻이 담겨 있습니다. 목숨이 위태로운 이러한 순간에도 자비의 마음을 낼 수 있다면 그 상황을 초월하여 자신을 보호할 수 있습니다.

보살이 되기 위한 조건

그렇다면 진정한 자비심을 갖추려면 어떻게 해야 될까요. 그 답은 다음과 같은 경전의 문구에서 찾을 수 있습니다. "평정심을 유지하고 공성(空性)을 깨달은 보살은, 만물을 실재로 간주하는 마구니에 사로잡힌 중생에게 특히 자비심을 일으키네." 진정한 자비심을 일으키려면, 먼저 평정심이 확립되고 모든 것이 공(空)하다는 것을 깨달아야 한다고 합니다. 진정한 보살은, 세상이 환영인 줄 모르고 실재한다고 착각에 빠져 거친 행동을 하는 중생에게 특별히 더 안타까운 마음을 낸다고 합니다. 그리고 끊임없는 자비를 베풀어 그러한 망상의 고통에서 벗어나게 해준다고 합니다.

> 수보리야, 내가 옛날 가리왕에게 몸을 잘리고 또 옛적에 마디마디 사지가 찢겨 끊길 때, 만약 내가 아상·인상·중생상·수자상이 있었다면 응당 분노하고 원한 품는 마음을 내었을 것이다. … 그러므로 수보리여, 보살은 마땅히 일체의 상(相)을 여의어 아뇩다라삼먁삼보리심을 일으킬지니, 형상에 끄달리지 말고 마음을 내며, 마땅히 소리·냄새·맛·감촉·법에도 끄달리지 말고 마음을 낼 것이며, 마땅히 머무는 바 없이 마음을 낼 것이니라.

> – 『금강경』

관세음보살도 속 '파랑새'의 상징

관세음보살도의 배경 화면을 잘 관찰하면 아름다운 파랑새를 만날 수 있다. 물론 현존하는 수많은 관세음보살 중에 파랑새가 없는 작품도 있지만, 대부분은 파랑새가 등장한다. 파랑새의 도상적 연원은 고려불화까지 거슬러 올라간다. 고려 수월관음도 중에 일본 대덕사(大德寺) 소장 〈수월관음도〉는 우리나라 낙산사 창건 설화가 반영된 작품으로 유명하다. 즉, 동아시아에 있어 공통으로 유행한 수월관음도가 한국적 토착화를 보이는 기점이 되는 작품이다.

『삼국유사』에는 신라의 고승 의상대사가 관세음보살의 진신(眞身)이 계시다는 동해의 해변 굴을 찾아 그 모습을 친견하고 관세음보살의 성지로서 불전을 지었다는 낙산사 창건 설화가 나온다. 이 설화에는 천룡팔부의 시종·수정 염주·동해의 용·여의보주·대나무·파랑새 등의 상징들이 나오는데, 이들 도상들은 대덕사 소장 〈수월관음도〉에 십분 반영되어 있다. 아름다운 파랑새가 꽃을 물고 있는 모습을 이 작품에서 찾아볼 수 있다. 물론 중국의 수월관음도 작례에서도 공통되는 상징들을 확인할 수 있지만, 이것이 낙산사 창건 설화로서 습합되어 토착화되어 한국적 맥락으로 새로운 의미를 부여받게 된 것이다. 새의 도상의 경우, 중국 작례에는 '꽃을 문 하얀 앵무새'가 묘사되는데 이는 부귀를 상징한다. 이것은 한반도에 와서 관세음보살 친견의 상징인 파랑새로 등장한다.

관세음보살을 만나게 되는 복선 또는 매체로서의 파랑새 이야기는, 낙산사 창건 설화 속에 원효대사 대목에서도 찾아볼 수 있다. 관세음보살을 친견하기 위해 관음굴로 향하던 원효는, 도중에 여인으로 화신한 관세음보살을 두 번이나 만나지만 분별심으로 인해 이를 알아보지 못한다. 후에 파랑새가 알려주자 비로소 깨닫게 된다. 원효는 관음굴로 가서 보살을 친견하려 하였으나 풍랑으로 인해 결국 들어가지 못하고 포기했다고 전한다. 낙산사의 절벽 해변에 있는 관음굴은, 예로부터 신비한 파랑새가 깃들고 또 이 파랑새를 본 사람은 관세음보살을 친견하게 된다는 속설로 유명하다.

"서로들 전해 오는 말이, 이 굴은 원래 관음보살의 진신이 항상 거처하는 곳이므로 사람이 지성으로 귀의하면 보살이 바윗돌에 나타나고 파랑새가 날아오니 이래서 신령하게 여긴다고 한다.", "바다 위 푸른 벼랑에 굴 구멍이 깊은데, 사람들 전하는 말이 여기 항상 관세음보살이 머물고, 날아드는 새 날개의 푸른 깃이 비단과 같고, 나왔다 숨었다 하는 바위 무늬는 금빛 같다고 한다."는 등의 내용을 조선시대 지리서인 『신증동국여지승람』에서 확인할 수 있다.

천지를 품는
따스한 기운

08 갑사 〈삼신불도〉

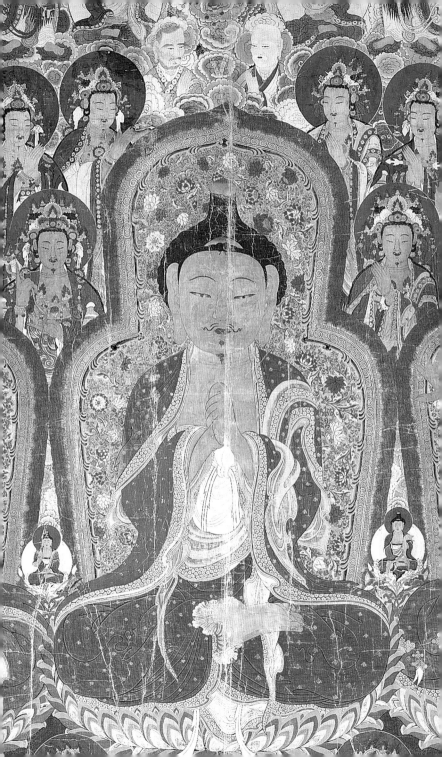

갑사 〈삼신불도〉

공주 갑사의 초입에 들어서는데 싸락눈이 천지에 흩날립니다. 고운 입자의 눈발이 일제히 거꾸로 하늘로 오르기도 하고 공중에 머무르기도 하며 바람 따라 군무를 춥니다. 도인이 많이 나기로 유명한 계룡산. 입구부터 만나게 되는 노송과 느티나무 고목들이 그윽한 신비를 품고 있습니다. 덜 녹은 눈으로 여기저기 덮인 땅인데도 밟히는 흙은 따스했고, 차곡차곡 쌓은 낮은 돌담들은 정겨웠습니다. 계곡의 바위와 나무들은 겨울인데도 융단 같은 이끼로 뒤덮였습니다. 습윤한 골짜기 사이에서 하얗게 피어오르는 물 기운, 용이라도 한 마리 승천할 기세입니다.

팔만사천 경은 마음에서 나온다
억겁의 하늘과 땅 발아래 감춰져 있다
사라쌍수에 잠재된 광채는 적멸이어라
금강 사리는 광명을 발한다

八千經卷胸中出
百億乾坤足下藏
鶴樹潛輝是寂滅
金剛舍利放光明

- 갑사 진해당 주련

절 마당에 들어서니, 진해당의 주련(柱聯)이 눈에 들어옵니다. 글씨체도 그렇고 내용도 참 호기롭습니다. 절 규모는 상상했던 것보다 작아 보입니다. 그런데 시간을 두고 볼수록 천지를 품어내는 호연지기가 서려 있습니다. 그것은 천하를 발밑에 두고 군림하겠다는 권위적 기상이 아니라, 넓고 큰 기개로 온 세상을 밝히겠다는 따뜻한 기운입니다. 갑사가 소장하고 있는 대표적 유물들도 이러한 특징을 갖고 있다는 것이 참 흥미롭습니다. 철당간·대웅전 삼세불·금고저(쇠북걸이) 그리고 〈삼신불도〉 괘불 등이 그것입니다.

하늘 높이 솟은 거대한 철당간

사찰 입구의 철당간(幢竿)은 15미터의 어마어마한 높이입니다. 하늘을 찌를 듯이 서 있는 철 기둥은 약 63센티미터 길이의 철통이 무려 24개나 연결되어 있습니다. 본래는 총 28개의 철통이었는데 고종 연간에 벼락을 맞아 4개가 소실되었다고 하니, 머리 장식까지 포함한다면 실제 높이는 20미터 이상이었을 것으로 추정됩니다. 당간지주인 돌기둥은 곳곳에 많이 남아 있지만 이처럼 당간까지 남아 있는 경우는 매우 드뭅니다.

현재 유존하는 것으로 청주 용두사지의 철당간·나주 동점문 밖 석당간·담양 객사리 석당간이 있는데, 이들은 모두 고려시대의 것으로 통일신라의 것으로는 갑사 철당간이 유일합니다. 최장 길이의 당간 철통의 개수는 28개 내지는 33개로 구성되는데, 28은 28수(二十八宿)를 상징하고 33은 33천인 도리천을 가리킵니다. 28수는 천체를 둘러 있는 28개의 별자리인데, 이는 달이 밤하늘을 한 바퀴 도는 궤도 선상의 별자리입니다. 예로부터 우주 전체를 상징하는 숫자로 쓰였습니다. 33천은 욕계 6욕천 중에 2번째 하늘로 수미산 꼭대기에 있는데, 제석천이 사는 선견성(善見城)이 있습니다.

기초공부 ▷ **주련(柱聯)**

건물의 기둥마다 연결되는 문구를 연이어 걸었다는 뜻에서 주련이라고 한다.
세로로 긴 얇은 판자에 한시나 경문 등의 글귀를 양각으로 새겨서 건다.
문구의 아래위로는 연꽃을 새겨 넣어 윤곽을 꾸미기도 한다. 양반집 안채에는 아이들의
인격함양이나 수신제가하는 데 좋은 글귀를 써 걸고, 사랑채 기둥에는 오언절구 또는
칠언절구의 유명한 한시를 써서 건다. 한 구절씩 네 기둥에 걸면 시 한 수가 완성된다.
사찰의 법당에는 경전이나 논장에서 뽑은 문구 또는 선사님들의 오도송·열반송 등이
걸린다. 대웅전·극락전·명부전·관음전·나한전 등 각 전각의 성격과 신앙에 따라
이에 합당한 진리의 구절들이 걸려 있어 읽는 이로 하여금 감동과 깨달음을 선사한다.
이는 불교 건축의 장엄의 일부로서 문자를 통해 불교의 진리를 전파하는 역할을 한다.

갑사 〈삼신불도〉

수미산의 사방으로 각 8개씩 총 32천이 있고, 이들을 다스리는 정점에 제석천이 있는 곳까지 해서 총 33천이 됩니다. 조선시대 도성의 문을 열고 닫을 때 하루의 시작과 끝을 알렸던 타종의 횟수도 28번과 33번이었습니다. 이경(밤 10시)에는 28번을 치고 오경(새벽 4시)에는 33번을 쳤습니다. 28과 33은 우리 선조들의 생활과 밀접한 우주관을 반영한 숫자입니다. 사찰에 괘불이 걸리는 큰 행사 때에는 용솟음 같은 당간 꼭대기에 당번이 걸려 화려하게 펄럭였을 겁니다. 그리고 이는 속세를 포함한 우주 공간 전체를 불법(佛法)으로 장엄한다는 의지와 표상이었습니다.

불성 장엄의 조형적 구현, 쇠북과 쇠북걸이

대웅전 내부에는 거대한 쇠북걸이가 있고 가운데에는 쇠북[金鼓, 금고]이 걸려 있습니다. 전체 높이가 2미터 43센티미터로 국내 최대 크기일 뿐만 아니라 조형적으로도 창의적인 전례 없는 특이한 작품입니다. 보통 쇠북걸이는 사각의 막대 걸이 형태로 간단하게 만듭니다. 쇠북은 법회를 알리거나 예불 때 사용됩니다. 그런데 갑사의 것은 쇠북걸이를 아름답게 장엄함으로써 법구로서 쇠북의 본질적 의미가 드러나도록 표현했다는 점에서 매우 흥미롭습니다.

가운데 걸린 쇠북의 단면에는 'ॐ(옴)'자 네 개가 빙글빙글 돌아가며 춤을 춥니다. 중심부에서 옴 자가 울려 퍼지는 것을 시각화하여 새겨 놓았습니다. 옴이란, 신비한 힘을 가진 주문인 진언 또는 다라니 중에 으뜸으로 여겨지는 불성(佛

기초공부 ▷ **당간(幢竿)**

사찰에 법회나 행사가 있을 때 이를 알리기 위해 사찰 입구에 당(幢)이라는 깃발을 내건다. 당은 비단으로 만든 깃발로 부처님의 위신력과 공덕을 표시한 장엄구이다. 당은 왕을 호위하는 장군이 병졸을 통솔할 때 사용했던 지휘용 군기의 일종이다. 불교에서는 부처님의 가르침에 어긋나는 사악한 것은 파괴하고 올바른 도리를 드러낸다는 파사현정(破邪顯正)의 의미를 갖는다. 당을 매다는 장대를 당간이라고 한다. 당간의 끝이 용머리 모양을 하고 있으면 용두당, 여의주로 장식하면 여의당 또는 마니당이라고 한다. 당간지주(幢竿支柱)란 당간을 받치는 버팀대 또는 받침 기둥이란 뜻이다. 이는 당간을 지탱하여 세우기 위해 그 좌우에 세우는 돌기둥을 말한다.

性)의 소리입니다. 두드려서 울림을 내는 쇠북이나 범종의 몸체는 불성을 상징하며, 여기에서 나오는 소리는 법음(法音)이라고 합니다. 공이가 닿은 곳은 원형의 여의주 또는 연꽃 문양으로 장식하는 경우가 많습니다. 원상이나 연꽃은 불교에서 불성을 상징하는 근원 도상입니다.

보통 범종의 상부에는 용 모양의 용뉴(龍鈕)가 있는데 이는 고리의 역할을 하며 여기에 쇠줄을 연결해 종을 매답니다. 용은 범종의 몸체에서 솟아 나오는 형상을 하고 있습니다. 갑사 쇠북걸이는 두 마리의 용이 연잎으로부터 솟아 나와 긴 몸체를 자랑하며 서로 마주 보는 형상을 하고 있습니다. 거대한 부채꼴 모양의 연잎에서 화생하는 전개 과정이 묘사되었습니다. 연잎 끝에서 뭉게뭉게 성품이 일어나 소용돌이치고 거기서 비늘과 갈기와 발톱이 보이면서 몸통이 나옵니다. 두 마리의 용은 붉은 여의주 하나를 동시에 품고 있는데, 여기에 쇠줄을 연결하여 청동 쇠북을 걸었습니다. 붉은 여의주에서는 시뻘건 기운이 마치 거대한 불꽃처럼 퍼져 나옵니다.

전체적인 도상의 구조를 해석하면, 쇠북 자

갑사 〈삼신불도〉

체가 불성을 상징하는 거대한 여의주이고 여기에서 용으로 상징되는 삼라만상이 퍼져 나오는 형상입니다. 사찰 법당의 건축 장엄도 같은 원리입니다. 법당이라는 몸체가 불성의 공간에 해당하고, 이 법당의 천장이나 공포 등 안팎을 연꽃과 용의 모티프로 장엄을 합니다. 불교 장엄에 있어 여의주·연꽃·용은 서로 상즉상입하는 관계로 불성의 공덕장엄을 도상화한 것인데, 법신과 보신의 유기적 관계를 이들 도상을 통해 표현합니다.

　　이는 불성에서 성품이 일어나 세상을 장엄하는 화엄(華嚴)의 원리를 시각화한 것입니다. 다양한 불교미술의 장르에서 상기와 같은 공통적 조형 원리를 확인할 수 있습니다. 거대한 작품을 넋 놓고 보다가 문득 아래를 내려다보니, 이상하게 생긴 동물이 익살스럽게 웃고 있습니다. 통통한 푸른 몸체에 기린 발굽과 긴 꼬리를 한 녀석이 자라목 얼굴을 내밀고 저를 쳐다봅니다. 그리고 혀를 날름 내밀고 있습니다. 작품의 장대함에 놀라고 다시 그 안에 숨겨진 해학에 웃음 짓게 만듭니다. 어느덧 마음도 따라서 커지고 훈훈해집니다.

대규모 천도재와 초대형 괘불의 등장

갑사에 소장된 괘불 역시 장대함과 따스함을 동시에 품고 있습니다. 국보로 지정된 갑사 〈삼신불도〉 괘불은 1650년(효종원년) 제작된 것으로 현존하는 괘불 중에 시대가 상당히 올라가는 작품입니다. 본 괘불은 10년 전 가을에 100년 만에 펼쳐서 개산대재(開山大齋)와 함께 영규대사 추모재를 거행했다고 합니다. 현재는 괘불의 보수 작업이 진행 중이며, 언제 다시 펼칠지는 기약이 없다고 합니다.

　　영규대사는 임진왜란 당시 최초로 승병을 일으킨 인물로 추앙받습니다. 충남 공주가 고향인 그는 청주성이 왜적에게 점령되었다는 급박한 소식을 듣고 승

병을 일으키게 됩니다. 왜군에게 밀린 관군들이 모두 걸음아 날 살려라 하고 도망가버린 그곳에 승병들을 이끌고 뛰어들어 탈환에 성공합니다. 영규대사와 승군 7백여 명은 이어지는 금산전투에도 참전하여 필사적으로 싸웠지만, 당시 왜군 숫자는 우리 승군에 비해 무려 20배가 넘었습니다. 결국 마지막 한 명까지 남김없이 몰살되는 참패를 맞게 됩니다.

수도 한성을 버리고 피난 갔던 선조는 난데없는 청주성 승전 소식에 영규대사에게 당상 벼슬과 관복을 내립니다. 하지만 그것이 미처 도착하기도 전에 영규대사는 전사하고 맙니다. 공주 갑사는 임진왜란 당시 승병 궐기의 최초 도화선이었습니다. 이러한 이유로 갑사는 나라를 지키다 숨진 고독한 승병들의 성지인 것입니다. 그 후 정유재란 때 사찰 전체가 전소되는 비운을 맞게 되고, 1604년(선조 37)에 다시 재건되기 시작합니다. 사찰 경내의 표충원에 모셔진 영규대사의 영정을 보면 기골이 장대한 모습입니다.

〈삼신불도〉 괘불의 높이는 12.47미터이고 너비는 9.49미터로 장정 30명 이상이 동원되어야 움직일 수 있을 정도로 큽니다. 이러한 초대형 괘불 탱화는 임진왜란이 끝난 후 16세기 전반부터 나타나기 시작합니다. 괘불은 전란 때 사망한 전사자들을 비롯해 바다와 육지에서 희생된 뭇 영혼들을 위한 대규모 공동 천도재때 사용됩니다. 장기간의 전쟁으로 인해 희생된 수천 수백 명의 영가들을 천도하기 위해서는 아주 큰 불단이 필요했습니다. 천도재를 지내기 위해 끊임없이 사찰로 몰려드는 사람들을 감당하기에 법당은 역부족이었습니다. 이에 야외에 불단이 차려지고 십 리 밖 멀리에서도 볼 수 있는 초대형 크기의 괘불이 허공에 걸리게 되었습니다. 이처럼 법당이 좁아 대중들을 모두 수용할 수 없을 때, 야외에 단을 차려 자리를 마련하는 것을 야단법석이라고 합니다.

갑사 〈삼신불도〉, 1650년, 마본에 채색, 1086×841cm, 국보 제298호

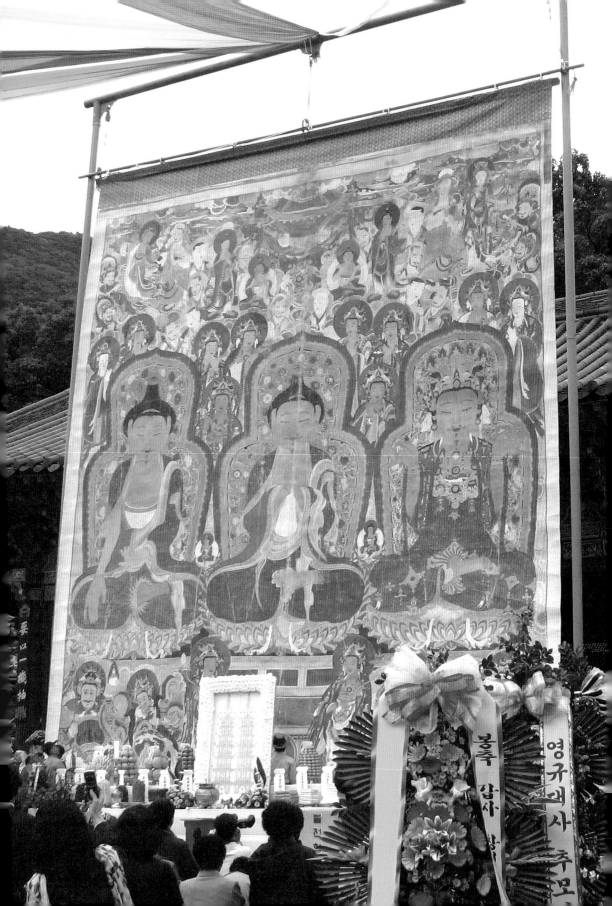

하나의 진리, 세 개의 몸체 _ 삼신불의 정의

〈삼신불도〉 괘불의 거대한 화폭에는 삼신불(三身佛)이 나란히 앉아 있습니다. 가운데에 법신 비로자나불은 지권인의 수인을 결하고 있고, (정면에서 보아) 우측의 보신 노사나불은 설법인의 수인에 화려한 보관을 쓰고 영락 장엄을 하고 있고, 좌측의 응신 석가모니불은 오른손을 무릎에 걸쳐 땅을 가리키는 항마촉지인을 하고 있습니다. 사선으로 올라간 좁고 긴 눈매·작게 모아진 입술·타원형 초록색 눈썹·이중 콧수염과 턱수염 등 세 존상의 얼굴이 매우 유사합니다. 그중 특히 비로자나불과 노사나불의 얼굴은 쌍둥이처럼 동일합니다. 비로자나와 노사나는 같은 산스크리트 어원인 바이로차나(Virocana)를 공유하고 있습니다. 하나의 동전에 양면과 같은 존재라고 비유할 수 있습니다. 한 쪽은 여래형의 모습을 하고 있고 다른 한쪽은 보살형의 모습을 하고 있지만, 두 부처님은 같은 얼굴 모습을 하고 있습니다.

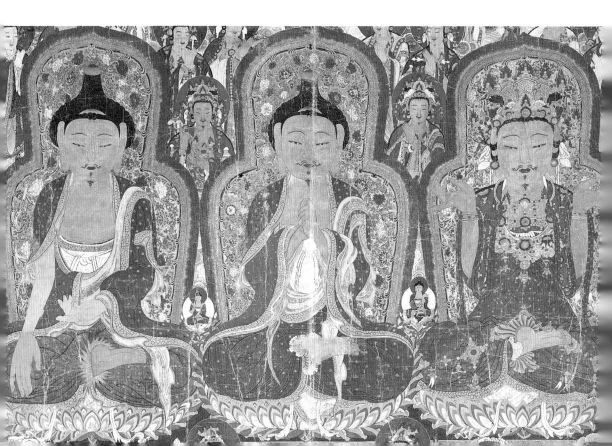

그리고 바이로차나의 응신 또는 화신에 해당하는 것이 석가모니불입니다. 소승불교에서 석가모니불은 역사적 실존 인물에 해당되지만, 대승불교에서는 중생을 구제하기 위해 출현한 부처로서 한 인간으로서의 의미를 뛰어넘습니다. 우리나라에는 삼신불을 모신 사찰이 많은데, 삼신불은 '청정법신(淸淨法身) 비로자나'·'원만보신(圓滿報身) 노사나'·'천백억화신(千百億化身) 석가모니'로 지칭됩니다. 이는 각 삼신의 특징을 말해주는 명칭입니다. 청정법신 비로자나는 근본불로서 본래부터 항상 여여(如如)하게 존재하는 진리 그 자체를 말합니다. 이는 영원 불변하고 상락아정(常樂我淨)하는 절대 열반의 경지로서, 생멸(生滅)이나 번뇌 등에 일체 영향을 받지 않는 청정무구의 본향입니다.

　　원만보신 노사나는 보살로서의 공덕이 완성된 과보로써 얻어진 몸체로, 원만한 이상적인 부처님을 말합니다. 선근의 과보를 수용하기에 수용신(受用身)이라고도 하는데, 이는 자수용신(自受用身)과 타수용신(他受用身)으로 나뉩니다. 자수용신은 수행을 통해 확인한 깨달음의 불과(佛果)를 수용하고 즐기는 부처이고, 타수용신은 그 깨달음의 불과를 다른 중생들에게 수용시켜 교화하는 부처입니다. 보신은 삼천대천세계에 보편적으로 원만하게 편재하는 불신입니다. 신앙의 대상으로 가장 크게 유행했던 보신불로는 노사나불 이외에 아미타불과 약사불이 있습니다.

　　그리고 화신불의 대표인 석가모니불이 있습니다. 대승불교의 삼신관의 맥락에서 볼 때 석가모니 부처님은 중생을 구제하기 위해 특정한 시대와 지역에 따라 무수히 몸을 바꾸어 출현하는 존재입니다. 그래서 천백억화신 석가모니불이라고 칭합니다. 중생을 교화하기 위해 중생이 보고 듣고 깨달을 수 있는 모습으로 그 눈높이를 맞추어, 교화의 방편으로 모습을 나타낸 불신입니다. 이같이 진리의 몸체를 세 개로 나누어 규정한 삼신관은 조선시대에 보편화되어 불교미술의 중심으로 자리 잡습니다. 삼신은 본질적으로 하나이므로 이를 삼신귀일(三身歸一)이라고 합니다.

밝고, 경쾌하고, 강인한 새 생명의 창조

〈삼신불도〉에는 삼신의 불존이 각기 다른 형식적 특징을 유지하면서 전체적으로는 통일된 조화를 이루며 나투었습니다. 세 부처님의 대의(大衣)와 광배 테두리는 모두 밝은 주홍색으로 색칠하여 그림에 활력을 주는 포인트 역할을 합니다. 삼존상의 크기와 색감은 두드러지게 강조하였고 그 외의 청중들은 모두 작은 크기로 무리 지어 표현하여 간결한 대비를 주었습니다. 삼존상을 둘러 있는 몇몇 보살들만 단정하게 합장하고 서 있고, 나머지 회중들은 제각각 편한 자세로 자유분방한 모습입니다. 이들 나한과 여래와 보살과 신중들이 한데 어우러져 활기찬 분위기를 연출하고 있습니다. 이같이 밝고 경쾌한 양식적 특징은 여타 괘불에서는 찾아보기 힘든 갑사 괘불만의 독창적 면모라 할 수 있습니다.

그런데 화면의 가장 아래 부분에, 특이하게도 한 보살이 무릎을 꿇고 앉아서 삼신불을 참배하는 모습이 발견됩니다. 푸른 연꽃 위에 올라 앉아 있고, 보관과 천의로 몸을 장식한 채 두광과 신광이 번듯하게 갖추어져 있는 걸로 보아 이미 보살의 경지에 든 모습을 보입니다. 이러한 보살의 도상은 여타 불화의 사례와 비교해 볼 때 두 가지 맥락으로 해석될 수 있습니다. 하나는 극락회상에 등장하는 상품상생인의 모습이고, 또 하나는 영산회상에서 등장하는 보살의 수기를 받은 사리불의 모습입니다. 극락도에는 상품의 연못에 왕생하여 아미타 부처님의 마중을 받는 상품상생인이 있는데, 이를 묘사한 보살의 모습과 흡사합니다. 그리고 영산회상도에는 석가모니 부처님께 청법하는 사리불의 모습이 그려지는데 사리불이 가사를 두른 스님의 모습으로 그려지는 경우가 있고, 깨달음의 수기를 받은 보살의 모습으로 그려지는 경우가 있습니다. 영산회상도에 보살형으로 등장하는 경우는 주로 17세기 전반 이전으로 시대가 비교적 올라가는 작품에서 확인됩니다. 어느 쪽의 도상이든 간에, 본 보살상이 하단에 등장함으로 인해 〈삼신불도〉 괘불은 극락회상 또는 영산회상까지 포함하게 됩니다. 그만큼 그림이 담고 있는 의미가

확장됩니다. 본 괘불을 제작한 스님의 호기로운 역량을 확인할 수 있는 대목입니다. 대승불교의 회통적 세계관을 구현한 〈삼신불도〉 괘불은 한 시대를 대표하는 역작입니다.

삼신불의 전통적 조형 사례

그렇다면 이 같은 삼신불의 조형적 전통은 언제부터 시작된 것일까요. 가장 시대가 올라가는 문헌 기록으로는 「금강산장안사중흥비(金剛山長安寺中興碑)」(1343년)를 들 수 있는데, 장안사 정전(正殿)의 중창과 그 안에 안치할 불상에 대해 "봉안 존상을 일컬어 비로자나불, 좌우에 노사나불과 석가모니불이라 한다."라는 기록을 찾아볼 수 있습니다. 그래서 이미 14세기에는 삼신불이 하나의 조합으로 조형되었다는 것을 알 수 있습니다. 또 조선시대 세종 연간에 궁궐 내의 불당에 태조 당시 만든 금동삼신여래(黃金鑄三身如來)가 있었다는 기록으로 미루어, 조선전기 왕실에서 신봉되었다는 것을 확인할 수 있습니다.

조선후기에는 삼신불이 우리나라 불교 조형의 중심에 위치하게 되어 불화와 불상의 세트로 법당에 봉안되기에 이릅니다. 청정법신 비로자나·원만보신 노사나·천백억화신 석가모니 세 구의 불상이 나란히 안치되고, 그 뒤에 세 폭의 삼신불후불탱(三身佛後佛幀)이 걸리는 형식으로 정착합니다. 전각의 크기가 작을 경우에는 삼신불이 한 폭에 그려져 봉안됩니다. 삼신불이 봉안되는 전각은 주로 대적광전(大寂光殿) 또는 대광명전(大光明殿)으로, 이들 사찰들은 화엄사상의 명맥을 잇는 선종 사찰인 경우가 많습니다.

그런데 삼신불 사상은 대중적으로 유행하기에는 그 의미와 해석이 어려운 부분이 있습니다. 하지만 우리나라의 경우는 이 같은 삼신불의 불신관을 절대적으로 고수합니다. 삼신불의 원리를 실질적 존재와 수행에 직결하여 보다 쉽게 설명

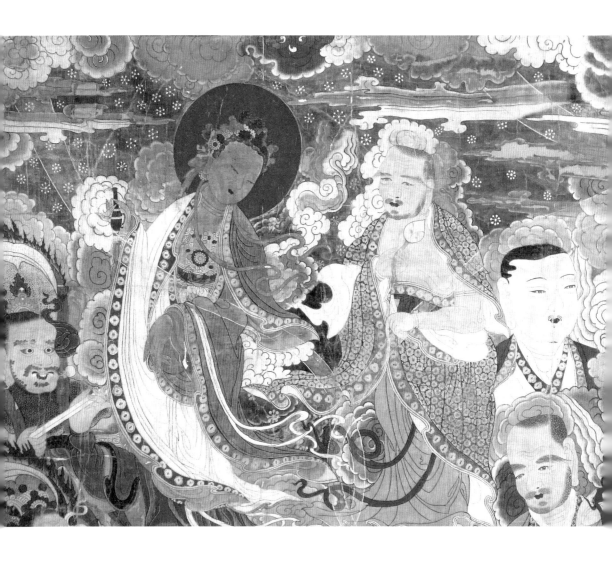

갑사 〈삼신불도〉

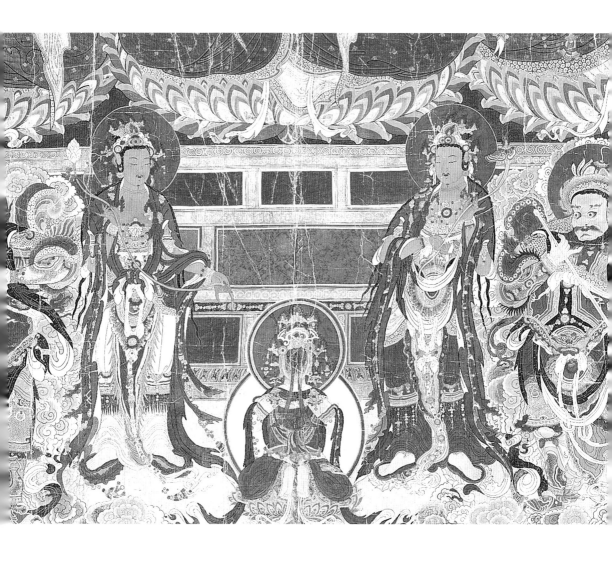

한 육조 혜능 스님의 말씀을 살펴보도록 하겠습니다.

> 선지식으로 하여금 스스로 세 몸의 부처[三身佛, 삼신불]를 보게 하리라. '나의 색신(色身)의 청정 법신불(法身佛)에게 귀의하며, 나의 색신의 천백억 화신불(化身佛)에게 귀의하며, 나의 색신의 당래 원만 보신불(報身佛)에게 귀의합니다.'라고 하라. 색신은 집이므로 가히 돌아간다고 할 수 없다. 앞의 세 몸[三身, 삼신]은 자기의 법성(法性) 속에 있고 세상 사람이 다 가진 것이다. 그러나 미혹하여 보지 못하고 밖으로 세 몸[三身] 여래를 찾고 자기 색신 속의 세 성품의 부처[三性佛]를 보지 못한다. 선지식아 들어라. 이에 선지식으로 하여금 색신 속에 법성이 세 몸[三身]의 부처를 가졌음을 보게 하리라.

> – 혜능 스님의 말씀

육조 혜능 스님의 삼신(三身) 불신관

남종선의 시조인 혜능 스님은 사람들의 성품은 본래 청정하며 만 가지 법이 스스로의 성품에 있다고 하셨습니다. 그렇기에 악을 생각하면 악한 것이 일어나고 선한 것을 생각하면 선한 것이 일어난다 합니다. "해와 달은 항상 밝으나 다만 구름이 덮이면 위는 밝고 아래는 어두워서 일월성신을 보지 못한다. 홀연히 지혜의 바람이 불어 구름과 안개를 다 걷어버리면 삼라만상이 모두 일시에 나타난다."고 하여 사람들이 본 성품을 보지 못하는 것은 무명의 구름이 덮고 있기 때문이라고 말씀하십니다.

오온의 작용으로 일어나는 모든 번뇌 망상을 지혜의 눈으로 철견하면 그 자리에 우리의 참다운 존재 방식이 드러납니다. 지혜의 눈이란 스스로를 알아차리

는 자각의 힘을 말합니다. 자각의 힘을 계속 키워나가다 보면, 독자적으로 존재하는 것으로 느껴지고 보였던 것이 실체가 없는 공(空)임을 알게 되고, 현상이라는 것은 조건과 조건이 만나 연기(緣起)된 것임을 깨닫게 됩니다. 있다고도 할 수 없고 없다고도 할 수 없는 '색즉시공 공즉시색'의 의미를 알게 됩니다. 청화 큰스님은 "너나 나나 모두가 다 법계연기, 즉 모두가 다 진여불성이 인연 따라 잠시 모양을 내었구나. 산도 냇물도 모두가 다 법성자리에서 연기하여 잠시간 모양을 냈을 뿐이다. 그리고 인연 따라 모양을 나투어서도 순간 찰나도 머물러 있지 않는다." 고 말씀하셨습니다.

세계적인 불교 스승인 틱낫한 스님은 종이 한 장에서 나무를 보고 햇빛을 보고 공기와 물을 봅니다. 그는 존재와 죽음이라는 현상을 '구름이 없어지는 비유' 를 들어 설명합니다. 바다에서 수증기가 일어나 구름이 만들어지고 구름은 잠시 모양을 이루다가 다시 사라지게 됩니다. 비가 되어 내리기도 하고 다시 기체가 되어 공기 속으로 융해됩니다. 에너지는 끊임없이 형체를 바꾸며 계속적으로 변화합니다. 그 변화가 사람의 눈에 보이기도 하고 안 보이기도 합니다. 사람이 가진 감각의 한계는 매우 국한적이기 때문입니다.

사람의 육안(肉眼)이 아니라 부처님의 법안(法眼)으로 보면, 우리의 참다운 존재 방식은 삼신불이라고 합니다. 색신인 우리의 몸체는 허망한 것이라 의지할 것이 못 된다고 혜능 스님은 말씀하십니다. 색신이 귀의할 곳은 오로지 법신·보신·화신의 삼신불이고, 이것은 색신이 이미 가지고 있는 근본적인 성품이라고 합니다. 그렇다면 이 같은 참 성품을 알아보기 위해서 어떻게 해야 할까요.

혜능 스님은 '스스로 귀의(歸依)하라'고 하십니다. 스스로 귀의한다는 것은 착하지 못한 행동[不善行]을 없애고 착한 행동[善行]을 하는 것을 말합니다. 불선행과 선행을 가르는 기준은 '알아차림'의 유무에 있다고 불원 법사님은 말합니다. 알아차림의 지혜가 없으면 무명의 마음이 요동치게 됩니다. 즉 무명이냐 지혜이

냐에 따라 그 행위 속에 '내가 있다 또는 없다'가 결정됩니다. 불선행은 중생심이
요, 중생심은 이기심입니다. 이기심은 '내가 있다〔有我〕'라는 무명에서 나옵니다.
따라서 선행이란, 모든 것이 연기된 현상임을 알아 '내가 없음〔無我〕'을 깨닫는 지
혜와 자비를 일으키라는 말입니다.

> 한 등불이 능히 천년의 어둠을 없애고, 한 지혜는 능히 만년의 어리석음을 없애
> 니, 과거를 생각하지 말고 항상 미래만을 생각하라. 항상 미래의 생각이 선한 것
> 을 이름하여 보신(報身)이라 한다. 한 생각의 악한 과보는 천년의 선함을 물리쳐
> 그치고, 한 생각의 선한 과보는 천년의 악을 없앤다. 비롯함이 없는 때로부터 미
> 래의 생각이 선함을 보신이라 한다. 법신을 쫓아 생각함이 곧 화신이고, 생각이
> 선한 것이 보신이다. 스스로 깨달아 스스로 닦는 것을 곧 귀의라 한다. 가죽과 살
> 은 색신이며 집이라 귀의할 곳이 아니다. 다만 세 몸〔三身〕을 깨치면 곧 큰 뜻을
> 아는 것이다.

> 『육조단경』

'원만한 보신불'이란 무엇인가?

혜능 스님은 껍데기에 불과한 색신에 귀의해서 살 것인가, 아니면 선한 생각을 일
으켜 보신에 귀의할 것인가 묻습니다. 이는 우리의 선택에 달렸다고 합니다. 무명
을 바탕으로 자신의 욕망을 채우는 삶을 산다면 그 악한 과보가 끊이질 않을 것이
고, 지혜의 마음으로 선한 과보를 일으킨다면 다시 새로운 미래를 창조할 수 있다
고 말씀하십니다. 갑사의 대웅전 주련에는 이러한 진리를 망각하지 않도록 수행
의 요체가 활달한 필치로 새겨져 있습니다.

청정함이 지극하면 광명에 통달한다.

고요한 비추임은 허공을 머금었다

멈춰 돌이켜 세간을 관하니

마치 꿈속의 일 같구나

비록 여러 감각과 생각이 움직임이지만

핵심은 하나의 중심을 잡는 데 있다

淨極光通達

寂照含虛空

却來觀世間

猶如夢中事

雖見諸根動

要以一機抽

- 갑사 대웅전의 주련

갑사 〈삼신불도〉

불교에서 유래된 말

- **야단법석**(野壇法席)_ 야단법석은 '여러 사람들이 한데 모여 떠들썩하고 시끄러운 모습'이라는 뜻이다. 하지만 본래의 어원은 야단과 법석이 합쳐진 말로, 야단(野壇)은 '야외에 차린 불단'을 말하고 법석(法席)은 '법을 설하는 자리'를 말한다. 즉 야외에 마련한 불단에서 부처님의 말씀을 듣는 자리라는 뜻이다. 야단법석이 차려지고 수백 명에 달하는 사람들이 모이면 와글와글하고 시끌벅적한 질서 없는 상황이 벌어지기에 그러한 상태를 비유적으로 표현하는 일상용어가 되었다.

- **이판사판**(理判事判)_ 불가에서 스님을 가리킬 때 이판승이냐 아니면 사판승이냐는 식으로 분류하는 것을 종종 볼 수 있다. 이(理)와 사(事)는 본래 『화엄경』의 이법계(理法界)와 사법계(事法界)에서 나온 말로 본체의 세계와 현상의 세계를 나누어 가리키는 말이다. 이는 둘이 아니라 서로 걸림이 없는 하나라고 하여 이사무애(理事無碍)라고 하는데, 이는 『화엄경』을 대표하는 세계관이다. 하지만 조선시대에 숭유억불 정책 속에서 많은 사찰들이 살아남고자 운영과 수선에 힘을 썼는데, 이 과정에서 절의 운영을 담당하는 스님을 사판승이라고 하고 수선에 힘쓰는 스님을 이판승이라고 일컫게 되었다. 절의 운영이나 재무를 담당하는 스님들은 점점 공부에서 멀어져 무식하게 되었고, 수행만 하는 스님들은 불도에는 밝았으나 세속과는 담을 쌓아 현실적으로는 어둡게 되었다. 이판사판은 '어떻든 상관없다', '따지지 않고 끝장을 본다'는 식의 극단적 상황을 의미하게 되었다.

- **이심전심**(以心傳心)_ '마음에서 마음으로 전한다'는 뜻으로, 말을 하지 않아도 서로 마음이 통했을 때 이러한 표현을 쓴다. 이는 불교에서 법통(法統)의 계승을 가리키는 말로, 문자나 언어로는 전할 수 없고 오직 마음으로만 전할 수 있다는 전승의 특징을 상징한다. 역대 조사들의 법맥과 법어를 기록한 『전등록』에는 석가모니 부처님이 제자 가섭에게 마음으로 불교의 진수를 전하는 염화미소(捻華微笑)의 이야기가 나온다. 석가모니 부처님이 설법 후에 연꽃 한 송이를 말없이 집어 드니, 오직 가섭만이 그 뜻을 알아듣고 살짝 미소 지었다고 한다. 염화미소의 순간 이심전심으로 불교의 진리가 전해졌다고 한다. 선종에서는 이를 전법의 시작으로 간주한다.

마음을 바로
가리키다

09 직지사 〈삼불회도〉

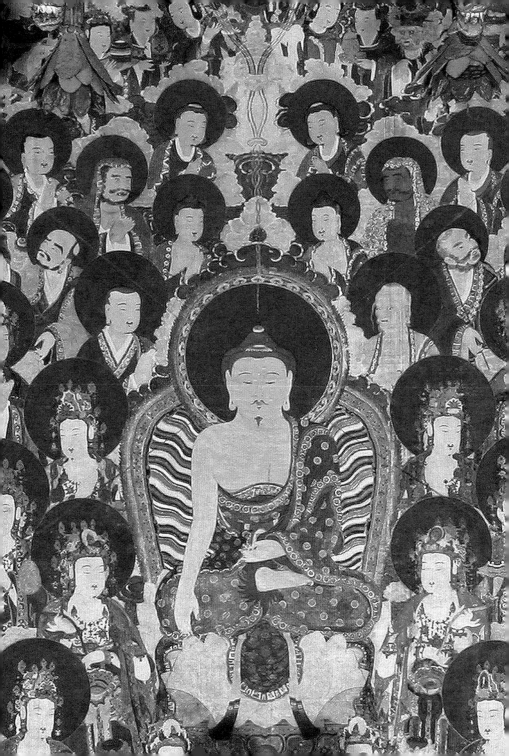

직지사 〈삼불회도〉

"제 마음이 편치 못합니다. 제 마음을 편하게 해주십시오."

혜가가 달마에게 묻는다. 이에 달마가 답한다.

"네 마음을 가져오라. 그러면 내가 네 마음을 편하게 해주겠다."

혜가는 한참 동안 있다가 이렇게 말한다.

"제 마음을 깊이 찾아보았으나, 찾을 수가 없습니다."

"됐다. 내 이미 네 마음을 편하게 하였다."

이 말에 혜가는 크게 깨닫는다!

– 팔을 잘라 도(道)를 구한 혜가(선종 2대조)

추풍령 고개를 넘는데 안개가 가득합니다. 충북과 경북 사이에 있는 이 고개를 경계로 완전히 다른 날씨가 펼쳐집니다. 산맥들 사이 뭉게뭉게 피어오른 운무 속을 달려 고개를 넘자마자 직지사가 위치합니다. 가장 먼저 사찰입구의 '東國第一伽藍(동국제일가람)'이라는 현판이 눈에 들어옵니다. 촉촉한 이슬비가 내려 이른 가을의 청초함을 더합니다. 소나무 숲을 지나 우람한 천왕문을 통과합니다. 황악산의 그윽한 산세와 물세를 따라 가로로 길게 앉혀진 사찰은, 자꾸만 자꾸만 발걸음을 안으로 끌어들입니다. 신비한 매력에 이끌려 경내로 들어가면 사찰은 장엄한 면모를 하나씩 드러냅니다.

달마가 서쪽에서 온 까닭은?

직지사의 사찰 이름은 '직지인심 견성성불(直指人心 見性成佛)'이라는 선의 종지를 대표하는 문구에서 따온 것입니다. 직지인심이란 '바로 마음을 가리켜 깨치게 한다'는 뜻으로, 선의 종조인 달마대사가 전한 법(法)의 핵심입니다. 달마에 관해서는 '달마가 서쪽에서 온 이유는?'[祖師西來意]이라는 유명한 공안(公案)이 있습니다. 이를 바꿔 말한 〈달마가 동쪽으로 간 까닭은?〉이라는 제목의 영화도 있을 만큼 널리 알려진 공안입니다.

달마대사가 인도에서 갈잎을 타고 바다를 건너 중국으로 와서 과연 무엇을 했을까요. 아무 말 없이 벽을 마주하고 앉아 있기를 무려 9년, 그래서 '면벽달마'로도 잘 알려져 있습니다. 달마대사가 중국 남쪽에 처음 도착했을 때, 양 무제의 영접을 받았습니다. 불교 중흥에 큰 기여를 하여 불심천자(佛心天子)라고 일컬어지는 양 무제가 달마에게 묻습니다. "내가 즉위한 이래 많은 사찰을 세우고 경전을 출간하고 스님들께 공양하였는데, 모두 큰 공덕이 되겠지요?" 양 무제의 물음에 달마는 이렇게 답합니다. "무(無)!" 단독직입적인 답에 당황한 양 무제는 "그렇다면 진정한 공덕은 무엇이오?"라고 묻습니다. 이에 달마는 "진정한 공덕이란 가장 원융(圓融)하고 청정한 지혜를 말합니다. 그 본체는 텅 비고 고요한 것[空寂]입니다."

양 무제:	불교의 가장 근본이 되는 성스러운 진리는 무엇이오?
달마대사:	진리에는 성스러운 법칙이 없습니다. 공(空)이지요.
양 무제:	공이라 합시다. 그러면 나와 마주한 당신은 누구요?
달마대사:	모릅니다[不識]!

달마대사의 '무(無)!' 또는 '불식(不識)' 등의 답에는 이중적인 의미가 있습니

다. 속세적으로 풀자면 '없습니다' 또는 '모릅니다'가 되지만, 이들 용어들은 진리 세계의 핵심적인 성품을 말합니다. 선사들은 무엇을 물어보든 바로 당처인 진리만 가리킵니다. 달마는 양 무제와 첫 대화에서부터 일말의 겉치레와 꾸민 말 등의 헛짓거리 없이 '직지인심'으로 선의 요체를 보였습니다. 하지만 양 무제는 이해하지 못합니다.

양 무제는 공덕 또는 진리가 특정 행위나 형상이 있다는 관념에 사로잡혀 계속 질문을 던지고 달마는 계속 당처만 가리킵니다. 이에 달마는 양 무제와 연분이 없음을 알고 자리를 뜹니다. 양 무제가 뒤늦게 자신의 어리석음을 깨닫고 달마를 모시고자 했으나 이미 때는 늦었습니다. 달마는 숭산 소림사로 들어가 면벽하고 앉았습니다. 그리고 수많은 수행자들이 찾아와 제자가 되기를 간청했으나 일체 응하지 않고 좌선에만 몰두합니다. 이러한 달마를 보고 세간에서는 면벽대사라고 부르게 되었습니다.

선종의 시작과 관련된 에피소드

어느 날, 혜가라는 패기만만한 젊은 청년이 달마를 찾아와 도를 구하지만 달마는 미동도 않습니다. 하지만 혜가는 여러 날이 지나 폭설이 왔는데도 눈 속에서 파묻힌 채 꼼짝 않고 답을 기다립니다. 이에 드디어 달마가 입을 엽니다. "자네는 오랫동안 눈 속에서 서서 무엇을 구하는가?", "중생을 구제하기를 원합니다."라고 혜가는 대답합니다. 기특하다고 칭찬받을 줄 알았는데 돌아온 것은 호통뿐이었습니

기초공부 ▷ 공안(公案)

본래 공문서의 안건이란 뜻으로, 공론으로 정해진 문제 또는 주제를 말한다.
선종에서 깨달음을 터득하게 하기 위한 과제 또는 주제를 말하는데
보통 화두(話頭)라고도 칭한다. 10세기 중엽부터 유행했으며 약 1,700개가 있다.
공안(또는 화두)의 요점은 풀리지 않는 의심을 논리나 생각으로 푸는 것이 아니라,
직관으로 타파하는 것이다. 이는 언어와 생각이 끊어진 공(空)의 자리로 유도하기 위한
방편이다. 그렇기에 이를 '풀 수 없는 수수께끼'라고도 한다. 이것이 풀리는 순간, 중생을
사로잡고 있던 언어와 생각, 형상이라는 감옥에서 벗어나 단박에 깨달음을 맛보게
된다. 화두를 받게 되는 인연을 기연(機緣)이라고 한다. 기(機)는 중생의 근기를 말하고,
연(緣)은 부처님의 가르침을 받을 만한 인연을 말한다. 즉, 화두를 받는다는 것은 그
중생의 성향이나 능력이 진리의 세계에 귀의할 만한 연분이 된다는 것이다.

다. "불법은 무상의 묘한 도(道)이거늘 이처럼 미약한 수고로 큰 법을 취할 생각이더냐!" 이에 혜가는 불현듯 자신의 왼쪽 팔을 칼로 잘라 던져 구도에 대한 단호한 결심을 보입니다. 이때 눈 덮인 땅에서 파초가 피어나 혜가의 잘린 팔을 받쳐주었답니다. 그러자 달마는 드디어 좌선을 풀고 혜가를 마주 대합니다. 이것이 유명한 단비구도(斷臂求道: 팔을 잘라 도를 구하다)의 에피소드입니다. 이 일화는 사찰 벽화의 주요 주제로 자주 등장합니다.

　　직지사 〈삼불회도〉

혜가가 마음이 편치 않다고 호소하자 달마는 그 마음을 가져오라고 바로 가리킵니다. 마음을 찾는 순간, 마음은 대상이 됩니다. 그리고 그것을 관조하는 마음인 진짜 마음〔眞心〕이 드러나게 됩니다. 이에 혜가는 크게 깨닫고 이로써 선종 2대조가 됩니다. 선종이 중국에 뿌리내리게 되는 첫 전등(傳燈)의 순간입니다. 선종의 특성을 언어도단(言語道斷) 또는 불립문자(不立文字)라고 합니다. 진정한 진리는 언어가 끊어진 곳 또는 문자로는 설명할 수 없는 것이기에, 공안은 마치 동문서답인 양 자칫 엉뚱하게 들립니다.

노자는 사람이 소통하는 데는 결승문자(結繩文字)로 충분하다고 했고, 학문이라는 것은 인위적인 것이라며 거부했습니다. 결승문자란 글자 발명 이전에 날짜나 시간 등을 끈으로 묶어 표시하는 원시적인 표현 방법입니다. 언어와 문자가 생기면서 사람들의 관념을 거꾸로 지배하게 되었고 사람들은 그 관념에 얽매여 삽니다. 선종의 공안은 이러한 쓸데없는 망념의 세계에 대한 전면적 도전입니다. 그리고 그 방법은 달마대사로부터 이어져 오는 직지인심의 화두 타파법입니다.

'직지인심 견성성불'의 유구한 전통

"청컨대 스님께서는 저에게 자비를 베풀어 해탈의 법문으로 이끌어 주소서." 어느 사미승이 묻자 승찬(선종 3대조)이 반문합니다. "누가 너를 묶어 놓았더냐?" 사미승은 "아무도 저를 묶지 않았습니다."라고 합니다. "그렇다면 어째서 해탈하려 하느냐!"라는 말에 그는 크게 깨닫습니다. 사미승은 승찬을 이어 선종 4대조가 된 도신(道信)입니다. 승찬은 『신심명(信心銘)』을 저술하였는데 이는 혜능선사의 『육조단경』과 더불어 선종의 보전(寶典)으로 꼽힙니다.

도(道) 그 자체는 어려움이 없으니
분별과 가림만 피하면 된다
단지 미움과 애착 떠나버리면
텅 빈 명백함 드러나리니

밖으로 인연 쫓지 말고
안으로 헛것을 견디지 마라
오롯이 하나인 평정심 품는다면
혼미함이 저절로 사라지리라

일어남을 멈추면 돌아감도 멈추니
멈추려 하는 것은 오히려 일어남이니
모순에 빠져 골몰하지 말고
차라리 오롯한 하나임을 알지니라

본체에서 경계가 비롯되고
경계에서 본체가 비롯된다
이 양쪽을 모두 알려 할진데
근본은 본래 한 가지 공(空)이라네

- 『신심명』

'달마가 서쪽에서 온 이유는 무엇입니까? 뜰 앞의 잣나무니라!' 또는 '무엇이 부처입니까? 마삼근(삼이 세 근)이니라!' 또는 '간시궐(마른 똥막대기)이니라!" 등

은 대표적인 선문답으로, 마삼근이나 간시궐 등은 간화선의 수행 전통을 위주로 하는 우리나라의 종풍에서 주요 화두로 삼는 용어입니다. 화두를 들 때는 말과 생각의 작용이 순간 멈추고 지금 이 자리의 명지(明智)가 드러납니다. 하지만 대부분의 사람들은 진리를 가리키는 말 앞에서 어리둥절합니다. 속세적인 언어나 논리로는 도저히 알 수 없는 이야기이기 때문입니다.

흔히 선문답의 종조는 달마라고 하지만, 그 원조는 석가모니 부처님입니다. 석가모니와 제자 가섭 사이의 염화미소(拈花微笑: 꽃을 들자 미소 지었다)에서 선종의 전통은 비롯되었다고 전합니다. 그렇게 이어진 법통이 달마를 통해 중국의 선사들을 거쳐 한국으로 이어져 이곳 직지사까지 면면히 흐르고 있습니다.

18세기를 대표하는 거작, 〈삼불회도〉 후불탱화

직지사의 대웅전 앞에는 좌우로 두 기(基)의 석탑이 있습니다. 그리고 비로전 앞에 이것과 똑같은 석탑이 한 기 더 있습니다. 이들 동일한 세 기의 석탑은 통일신라 말기의 것으로 원래 경북 문경 도천사터에 쓰러져 있던 것을 1974년에 옮겨온 것입니다. 지금은 사라진 도천사는 세 기의 탑을 나란히 세운 3탑 1금당 또는 3탑 3금당 형식의 대규모 사찰이었을 것이라 추정됩니다. 절의 본당을 금당이라고 하고 보통 그 앞에는 탑을 세우는데, 고대의 사찰 구조는 1탑 1금당을 기본으로 합니다. 그러던 것이 사찰의 규모가 커지

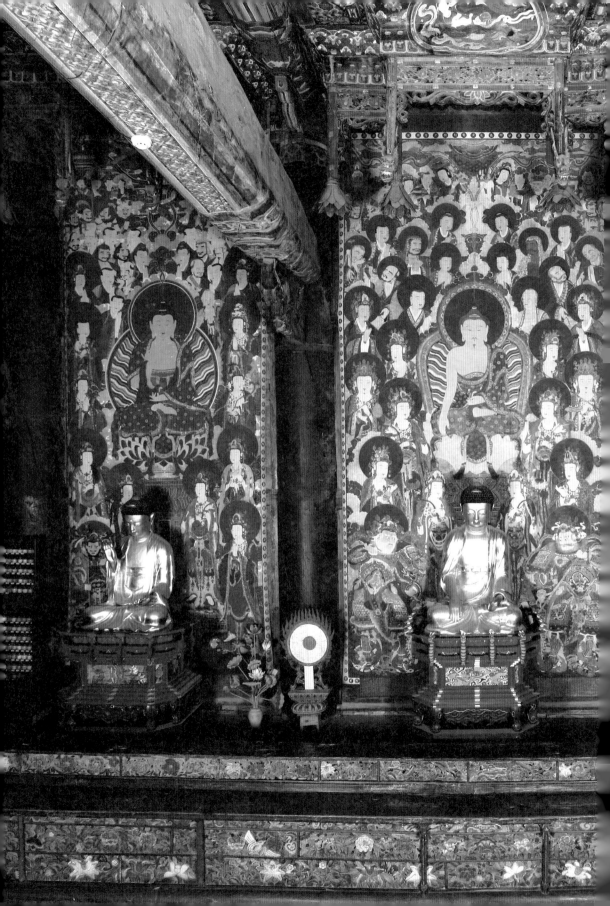

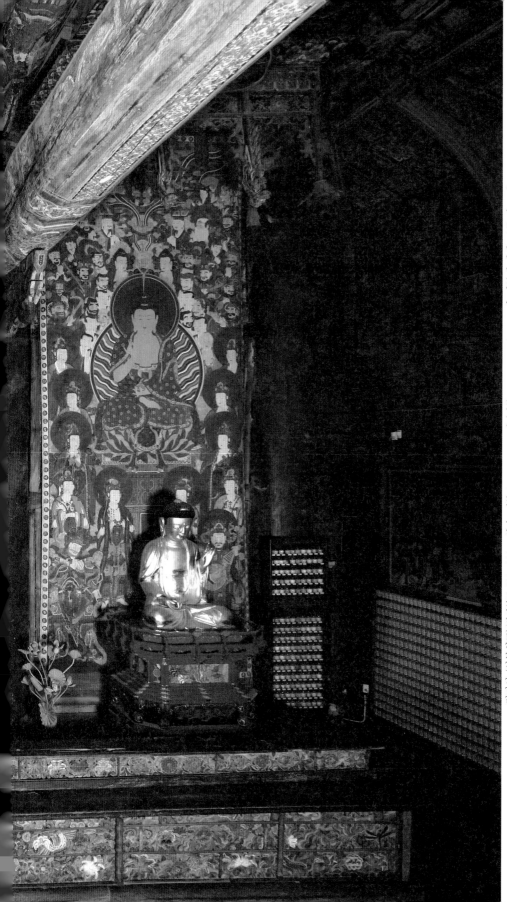

직지사 〈삼불회도〉(약사불도 644×238cm, 석가모니불도 644×298cm, 아미타불도 644×238cm), 1744년, 마본에 채색, 보물 제670호

면서 신라의 황룡사는 1탑 3금당, 백제의 미륵사는 3탑 3금당의 화려한 가람 배치를 갖추게 됩니다. 통일신라 이후로는 2탑 1금당 형식으로 정착하는 경향을 보입니다.

　도천사의 세 기의 석탑이 직지사의 대웅전과 비로전에 나누어 배치되었는데 비교적 세월이 흘러서 그런지 제짝인 양 조화를 잘 이룹니다. 탑의 상륜부를 복원하여 석탑의 전모를 볼 수 있는 좋은 사례인데, 탑신의 몸돌이 길고 좁아서 날렵한 상승감을 보입니다. 석탑을 지나 대웅전으로 들어가면 무려 9미터 폭의 기다란 불단과 거대한 후불벽의 크기에 놀라지 않을 수 없습니다. 불단의 수미단 장엄이 매우 인상적인데, 상서로운 기운이 물결치듯 표현됐습니다. 바다·하늘·허공 속에서 삼라만상이 연기연생(緣起緣生)하는 모습이 파노라마처럼 전개됩니다. 서기(瑞氣)의 표현을 보면, 그 안에는 푸른 용·봉황·물고기·연꽃 등이 생성되는 모습이 보입니다.

　수미단 위에는 중앙에 석가모니불·서쪽에 아미타불·동쪽에 약사불의 세 불상이 봉안되었고, 불상 뒤의 후불벽에는 높이가 무려 6미터 44센티미터에 달하는 장대한 후불탱이 세 폭 걸렸습니다. 세 폭의 불화는 제작 당시의 한 세트를 그대로 잘 유존하고 있고 작품의 보존 상태도 매우 양호합니다. 조선후기의 영조 연간을 대표하는 거작으로 손색이 없습니다. 불상과 불화 위의 닫집은 대들보와 천장 장엄과 자연스럽게 이어지게 구현되었습니다. 닫집에서는 용머리와 연꽃의 입체적인 조각을 볼 수 있고, 천장을 가로지르는 대들보에서는 용의 몸통을 발견할 수 있습니다. 천장을 보면 반자틀의 구획마다 산스크리트 진언을 한 자씩 써넣고 문양을 돌려 무수한 소우주를 표현했습니다.

　직지사 대웅전에 들어서면 이러한 불단의 장엄이 전체적으로 아름다운 조화를 이룹니다. 고색창연한 천장의 단청과 장엄한 후불탱과 불상, 그리고 생동감 넘치며 전개되는 수미단의 조각 등이 하나로 어우러져 환상적인 진리의 세계가 만

들어집니다. 그 장엄함에 심취되어 손에 들고 있던 카메라를 저절로 스르르 내려 놓게 됩니다. 바쁜 마음을 단박에 내려놓게 하는 오묘한 힘이 있는 적멸의 공간입니다. 이처럼 법당 내의 다양한 장엄들이 서로 조화를 이루며 하나의 통일체로서 완벽한 화합을 이루는 모습은 매우 보기 힘든 것입니다. 이러한 의미에서 직지사 대웅전의 내부 공간은 국내에서 특기할 만한 '조화로운 장엄'을 갖춘 곳이라 하겠습니다.

영산회·극락회·약사회의 풍경이 한자리에

보통 법당에 걸리는 후불탱은 앞의 조각상에 가려서 잘 보이지 않는 경우가 많습니다. 앞의 불상과 겹쳐져서 후불탱의 부처님이 상반신만 조금 보이거나 아예 안 보이기도 합니다. 또 공간이 비좁아서 후불탱과 조각상이 너무 가깝게 붙어 있어 불단의 옆이나 조각상의 뒷면을 기웃거려야 겨우 후불탱을 볼 수 있는 경우도 있습니다. 하지만 직지사 대웅전의 경우에는 후불탱과 조각상 불존들의 전모가 십분 드러나게끔 배치하였습니다. 그리고 세 구의 불존 조각상은 뒤의 후불탱 속의 협시보살 사이에 배치하여 후불탱 속의 권속들을 함께 거느리는 효과를 창출합니다. 조선시대 불단 장엄의 기본 구조인 조각과 불화의 유기적인 관계를 충분히 살린 배치라는 점에서 시대의 모본이 될 만한 조형 사례라 평가됩니다.

　그러면 각 후불탱의 특성을 한 작품씩 고찰해보도록 하겠습니다. 우선 가운데의 〈석가모니불도〉 화폭의 가로 길이가 나머지 두 폭에 비해 넓어서, 총 세 폭 중 이것이 중심적 역할을 한다는 것을 알 수 있습니다. 양측의 〈아미타불도〉와 〈약사불도〉는 가로 폭이 둘 다 동일하게 〈석가모니불도〉보다 60센티미터 작습니다. 즉 석가모니 부처님이 설법하는 영산회상을 중심으로, 동쪽으로 약사불의 동방유리광정토가 있고 서쪽으로 아미타불의 서방극락정토가 있는 구도입니다. 그

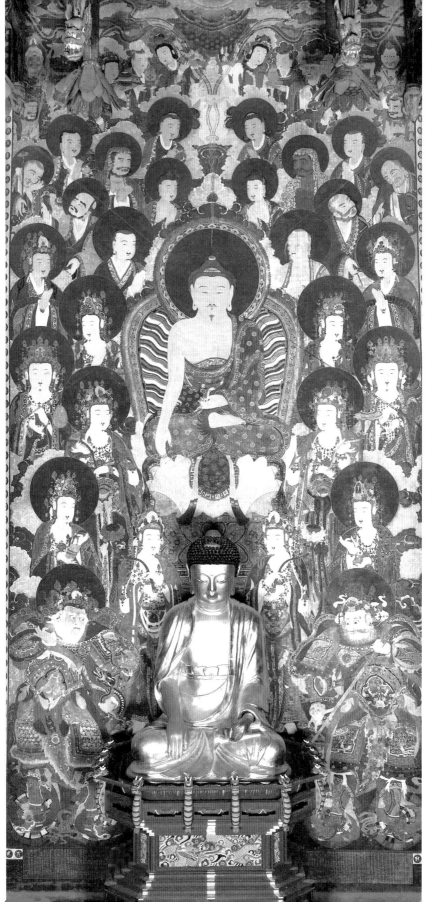

세 폭의 후불탱에 나뉘어 그려진 4구의 사천왕.

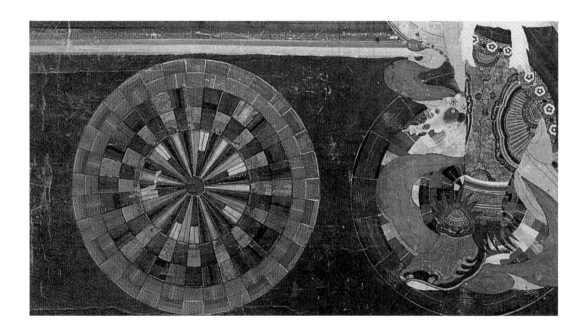

직지사 〈삼불회도〉

런데 이들 세 폭의 후불탱이 한 세트로서 크게는 하나의 작품임을 암시하는 특별한 장치가 있습니다. 석가모니불도의 하단에 그려지는 호법신인 사천왕이 〈석가모니불도〉에 2구 묘사되었고, 나머지 2구는 〈아미타불도〉와 〈약사불도〉의 좌측과 우측의 양 끝에 1구씩 묘사되었다는 점입니다. 세 폭의 화면을 통틀어 하나의 거대한 작품으로 상정하고 사천왕을 이와 같이 나누어 배치하였습니다. 영산회상을 중심으로 다양한 불국토를 포용하는 한국불교의 회통적 단면을 확인할 수 있는 부분입니다. 사천왕의 표현은 우람하고 웅장한데 디테일은 매우 장식적이고 섬세하여, 우아한 기품을 느낄 수 있습니다.

항마촉지인의 석가모니불은 탐스러운 하얀 연꽃 위에 앉아 있고 머리 꼭대기의 보주에서는 투명한 하얀 기운이 소용돌이치며 올라와 화면 위로 퍼집니다. 석가모니불은 아래의 문수보살과 보현보살과 함께 석가모니삼존을 이루고 있습니다. 그 주변으로 둥글게 십대보살과 십대제자, 그리고 가장 위에는 팔부중으로 둘렀습니다. 여기에 사천왕이 더해져 영산회상도의 기본 구도가 만들어집니다. 그런데 특이하게 가장 밑부분에 두 개의 법륜이 만다라처럼 그려져 있습니다. 강력한 빛이 발산하는 광채를 기하학적 문양으로 표현하였습니다. 불성(佛性)을 본원적으로 묘사한 독특한 도상입니다.

〈약사불도〉에는 주존인 약사불이 일광보살과 월광보살을 협시로 하여 약사삼존을 이룹니다. 사람들의 온갖 병을 없애주어 안락한 몸과 마음을 갖게 해주는 부처님이기에 그 상징으로 만병통치약이 든 약합을 지물로 들고 있습니다. 청중으로는 12신장이 자리했습니다. 12신장은 약사불이 중생을 구제하기 위해 세운

기초공부 ▷ **삼존(三尊) 또는 삼존불(三尊佛)**

신앙의 대상이 되는 불교의 존상은 삼존의 형식을 취하는데, 가운데에 부처님과 그 좌우에서 보좌하는 두 보살님으로 구성된다. 본원적 진리는 두 가지 성품(지혜와 자비)을 가졌기에, 본원적 진리와 그것의 두 가지 성품을 합하여 삼존으로 표현된다. 협시하는 두 보살의 성품을 구비한 것이 가운데의 본존 부처님이고, 본존 부처님은 두 가지 성품을 발산한다. 우리나라 불교 전통의 근본 부처인 비로자나불 또는 석가모니불은 모두 문수보살과 보현보살을 협시로 두어, 이를 비로자나삼존 또는 석가모니삼존이라고 한다. 문수는 지혜를 상징하고 보현은 행원을 상징한다. 행원은 중생을 제도하기 위한 자비의 실천적 구현을 말한다. 아미타삼존은 관음보살과 대세지보살, 또는 관음보살과 지장보살을 협시로 취한다. 삼존 또는 삼존불은 결국 삼위일체로 하나의 본질을 바탕으로 한 두 가지의 현상적 표현을 조형화한 것이다. 세 분의 부처님 조합인 삼불(三佛) 또는 삼신불(三身佛)과는 구별되는 개념이다.

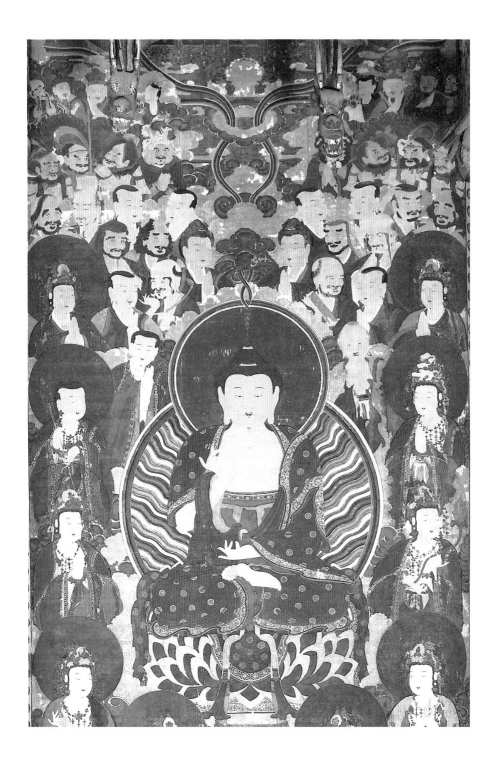

직지사〈삼불회도〉

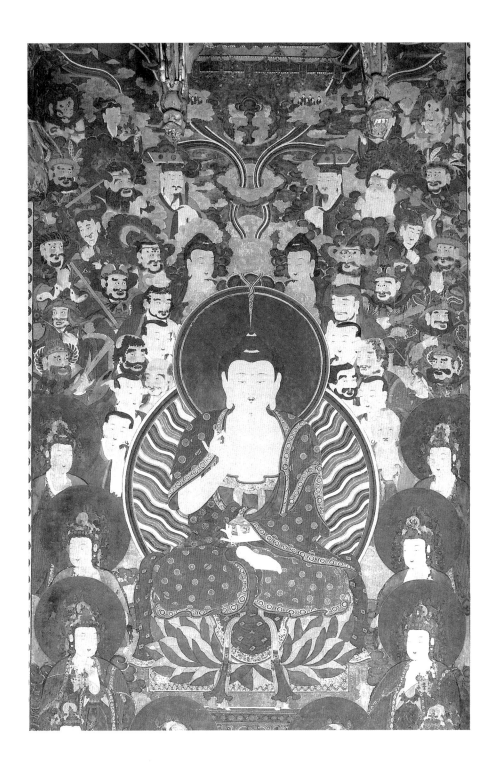

12대원을 수호하는 역할을 합니다. 화폭 하단에는 (정면에서 보아) 우측 끝에 사천왕 중에 동방 지국천왕이 있고 그는 비파를 들고 있습니다. 중앙 화폭인 〈석가모니불도〉에는 긴 칼을 든 남방 증장천왕과 용을 부리는 서방 광목천왕 2구가 자리하고 있습니다. 〈아미타불도〉 화폭의 좌측 끝에는 탑을 든 북방 다문천왕이 있어, 총 4구의 사천왕이 세 개의 회상을 함께 수호하고 있습니다.

〈아미타불도〉를 보면 극락회상이 펼쳐지고 있습니다. 아미타불은 지극한 즐거움과 안락함만이 있는 극락으로 중생을 구제하는 부처입니다. 크나큰 자비로써 중생을 극락으로 인도하는 관세음보살이 화폭 우측 하단에 따로 독립적으로 강조되어 있습니다. 아미타 부처님의 주변은 팔대보살이 둘러 있습니다. 이는 고려불화 아미타팔대보살도에서 이미 정립된 양상을 보이는 도상입니다. 팔대보살은 관음·대세지·문수·보현·미륵·지장·금강장·제장해 보살로 알려져 있는데, 팔대보살의 소의경전으로 일컬어지는 『팔대보살만다라경』을 보면, 관자재(관음)·자씨(미륵)·허공장·보련·금강수·만수실리·제개장·지장 보살로 명기되어 그 구성에 있어 조금 차이를 보입니다. 팔대보살의 진언은 수명이 길어지게 하는 즐거움을 얻게 한다고 합니다. 또 지은 죄를 모두 소멸시켜주고, 구하는 의리와 원력을 모두 성취케 하는 등 막강한 힘을 가지고 있다고 합니다.

서민들 속에서 가장 유행했던 세 가지 신앙

그런데 석가모니불·아미타불·약사불의 세 부처님〔三佛, 삼불〕을 하나로 묶어서 설명하는 경전이 없기에, 다양한 학설들과 이에 대한 명칭들이 혼재하고 있습니다. 하지만 해답은 가까운 곳에 있는지도 모릅니다. 교학적 측면에서 지엽적인 근거를 찾기보다는, 보다 큰 시각으로 보면 '아미타불-석가불-약사불'의 삼불 조합은 너무도 당연한 것일지 모릅니다. 당시의 시대상 속에서 절실하게 요구되었던

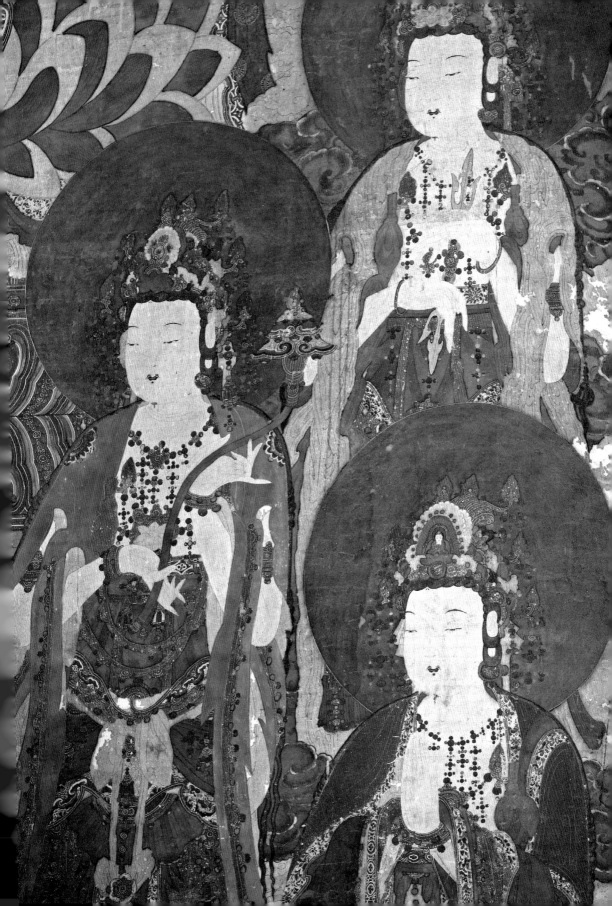

신앙에 눈을 돌리면, 이들 세 부처님은 정황상 없어서는 안 될 존상들이기 때문입니다.

석가모니불은 불교를 창시한 교조로서 인류의 큰 스승으로 공경과 예배를 받는 존상입니다. 대승불교의 구원성불(久遠成佛) 사상 속에서 영원불변하게 상주하는 부처님으로 신격화됩니다. 즉 영원하고 무궁한 세월 동안 무량한 수명으로 항상 불변하게 존재하며 중생교화와 설법을 그치지 않는 불존입니다. 그래서 석가모니불이 봉안된 대웅전은 사찰의 중심 전각으로 자리 잡고, 이는 사찰의 법당을 대표하는 대명사로 자리매김하게 됩니다.

약사불은 대의왕불(大醫王佛)이라고도 칭해지는데 이는 뛰어난 명의를 가리킵니다. 질병을 치료해주고, 온전치 못한 정신과 몸을 완전케 하고, 굶주린 이를 배부르게 해주고, 궁핍함을 채워주고, 헐벗은 이에게 옷을 주는 등 현실적 고통을 해결해주는 부처님이기에 삼국시대부터 지금까지 크게 유행하여 많은 조형 예를 남기고 있습니다. 약사불이 현세구복 신앙의 대표격이라면, 아미타불은 죽은 영혼을 극락으로 이끌어주는 내세기복의 대표격이라 하겠습니다. 그래서 아미타불을 모신 전각은 다양한 이름으로 각 사찰마다 유존하는데 미타전·극락전·무량수전·무량광전 등이 그것들입니다. 우리나라 염불신앙의 중심에 있는 아미타불은 서민들의 극락왕생 바람과 함께 그들의 구세주 역할을 하였습니다.

임진왜란 이후 피폐했던 현실과 전염병의 유행, 그리고 수많았던 인명의 희생 속에서 이들 세 분의 부처님은 없어서는 안 될 신앙의 대상이었습니다. 그래서 중생구제의 근본불인 석가모니불·극락왕생을 약속하는 아미타불·질병을 치유해주는 약사불은 민중의 보편적 신앙 대상으로 자리 잡게 됩니다. 대웅전·약사전·극락전은 이들 세 부처님을 모신 곳으로 사찰 구성에 있어 빼놓을 수 없는 필수 전각입니다. 하지만 전란 이후 전국적으로 파괴된 사찰을 재건할 때 제반 여건은 매우 열악하였습니다. 이러한 정황을 고려하면, 이들 세 부처님이 어떻게 한 법

당으로 모이게 되었는지 가늠이 가게 됩니다. 현실적인 신앙 형태는 한 전각 안에 주요한 세 부처님인 아미타불·석가모니불·약사불의 삼불을 함께 봉안하는 조형적 조합을 낳게 하였습니다.

우리나라 불교 조형의 양대 산맥, 삼불과 삼신불

조선후기부터 본격적으로 등장하는 삼불의 전통은 삼신불의 전통과 더불어 우리나라 불교 조형의 양대 산맥으로 정착하게 됩니다. 그런데 삼불의 조합을 어떻게 불러야 하느냐에 대한 명칭에 대해서 다수의 논저에서는 삼세불(三世佛)이라고 칭하는 경향이 있습니다. 그 이유는 세 개의 세계를 주재하는 부처님의 회상이기 때문이라고 합니다. 하지만 불교에서 '삼세(三世)'의 의미는 어디까지나 시간적 개념인 과거·현재·미래를 말합니다. 즉 불타(佛陀)라는 존재는 '시간적 제약을 넘어 존재한다'라는 '시간적 영원성'을 이렇게 표현한 것입니다.

시간의 무한성은 삼세로 표현하고 공간의 무한성은 '시방(十方)'으로 표현합니다. 시방과 삼세가 결합된 '시방삼세(十方三世)'는 시간과 공간을 초월한다는 뜻입니다. 예불문에서 흔히 접하는 '시방삼세제불'이란 표현의 요지는 불성이 시공을 초월하여 편재한다는 뜻입니다.

시간적 개념의 삼세불의 조형 예로는 '과거-제화갈라(연등불 또는 정광불)', '현재-석가모니불', '미래-미륵불'의 조합이 있습니다. 그런데 시방삼세를 줄여서 그냥 삼세라고 하는 경우도 있어, 삼세라는 용어만으로 시간과 공간을 모두 아우르는 함축성을 띄기도 합니다. 그러니 삼세를 시간적 개념이냐 공간적 개념이냐로 딱히 갈라놓을 수 없는 부분도 있습니다. 그렇지만 삼불과 삼세불의 조형적 전통은 구별되기에, 명칭상의 혼동을 피하기 위해 '아미타 – 석가모니 – 약사 부처님'의 조합은 세 부처님이 모여 있다는 의미에서 '삼불회도'를 추천하는 바입니다.

부처님은 시방에 가득하시니
삼세의 부처님 모두 하나이네
광대한 원력의 구름 언제나 다함없어
광활한 깨달음의 바다 신묘함 헤아리기 어렵네
모든 회중 부처님 주변으로 모여드니
광대하고 청정한 묘한 장엄이로다

佛身普遍十方中
三世如來一切同
廣大願雲恒不盡
汪洋覺海妙難窮
衆會圍遶諸如來
廣大淸淨妙莊嚴

– 직지사 대웅전의 주련

직지사〈삼불회도〉

한국적 '회통 불교'의 조형 원리

직지사 본당과 관련한 옛 사적기를 보면 본당의 명칭이 '대웅대광명전(大雄大光明殿)'이라는 기록을 찾을 수 있다. 그러니 임란 때 소실되기 이전에는 대웅전과 대광명전이 합쳐진 성격의 본당이 존재했음을 추정할 수 있다. 석가모니불과 비로자나불이 어떤 형태로 함께 봉안되었는지는 알 수 없다. 하지만 화엄종과 선종의 회통적 양상으로서 '대웅대광명전' 또는 '대웅상적광전' 등의 현판 이름으로 사찰 본당이 건립되었던 사례를 상당수 찾아볼 수 있다.

하지만 임란 때 전 국토의 사찰이 거의 전소되면서 그 전모를 알 수 없게 되었다. 17세기 전반에 사찰 재건의 바람이 일어나면서 대부분의 본당은 대웅전으로 건립된다. 직지사의 본당은 1602년(선조35)에 처음 중창하였고 현재의 건물은 이로부터 다시 150여 년 이후인 1735년(영조11)에 중건된 것이다.

대광명전 또는 대적광전(大寂光殿)에는 삼신불이 모셔지고 대웅전에는 삼불이 모셔진다. 삼신불과 삼불이 합쳐져서 노사나불을 교차점으로 둔 오불존의 회통 사례는, 조선전기의 왕실 발원의 작품인 〈오불존도(五佛尊圖)〉까지 그 연원이 거슬러 올라간다. 15세기 후반으로 추정되는 이 작품은 우리나라 불교의 회통적 면모를 보여주는 시발점에 해당하는 역작으로 현재는 일본 십륜사(十輪寺)에 소장되어 있다.

이 같은 회통적 불교의 조형 원리가 면면히 이어져 내려왔다는 증거로 전북 금산사 대적광전의 오불존상이 있다. 삼신불(비로자나불·노사나불·석가모니불)이 가운데에 봉안되고 그 좌우로 아미타불과 약사불이 추가되어 총 오불존상의 조합을 구성한다. 그런데 안타깝게도 1986년 화재로 소실되어 현재는 복원된 조각상으로 대치되었다. 불교 조형에 있어 이 같은 회통적 면모에 대해, 불교학자 김현준 씨는 "약사전과 극락전을 대적광전에서 함께 수용한 형태로서, 우리나라에서 중요하게 신봉되는 불보살들이 모두 한 곳에 모인 전각이 되는 셈이다."라고 언급한다. 이러한 종합적 판테온으로서의 조형적 전통은, 원융과 회통을 말하는 대승불교의 근본 철학을 반영한다.

금산사 대적광전의 오여래

무시무시한
지옥세계

10 안양암 〈지장시왕도〉

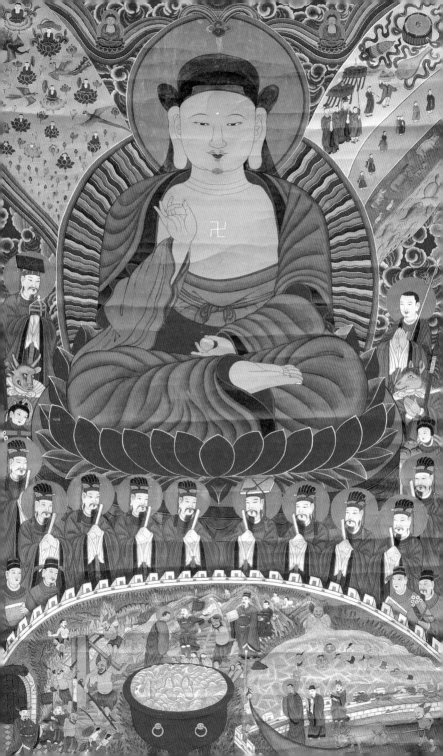

안양암 〈지장시왕도〉

산목숨을 죽이는 자는 태어날 때마다 재앙이 있고 단명하는 과보를
도둑질하는 자는 빈궁하여 고통받는 과보를
사음하는 자는 비둘기·오리·원앙새로 태어나는 과보를
악담하는 자를 만나면 친족 간에 서로 이간질하며 싸우는 과보를

남을 헐뜯고 꾸짖는 자를 만나면 혀가 없거나 입에 부스럼이 생기는 과보를
성내는 자를 만나면 얼굴에 더럽고 추악한 풍창이 생기는 과보를
탐내고 인색한 자를 만나면 바라는 소원이 뜻대로 되지 않는 과보를
음식을 절도 없이 먹는 자를 만나면 배고프고 목마르며 목병이 생기는 과보를

부모에게 악독하게 하는 자는 다시 바꾸어 태어나 매 맞는 과보를
절의 물건을 훔치거나 함부로 쓰는 자는 억겁을 지옥에서 맴도는 과보를
재물을 옳지 않게 쓰는 자는 구하는 바가 막혀 더 이상 생기지 않는 과보를
자만심이 높은 자는 하천하고 미천한 종이 되는 과보를 (…)

–『지장보살본원경』,「염부제 중생들이 받는 업보」

도심 속 사찰에서 만나는 근대 종교미술

복잡하고 분주한 서울 동대문 시장, 창신동 바위산 기슭에 안양암이라는 사찰이 있습니다. 예부터 자리 잡은 자그마한 집들과 아파트가 빼곡히 들어선 입구를 지나 경사지고 골진 막다른 길에 위치합니다. 구한말과 일제 식민지 시대인 소위 '근대'라 불리는 혼돈의 시기를 고스란히 견딘 사찰입니다. 안양암이 특별한 이유는 탱화·조각·당번 등 사찰 소장 장엄들이 모두 온건히 보전되어 있기 때문입니다. 이는 격동의 시기를 잘 관철하여 사찰을 유지했다는 것을 말해줍니다. 가히 근대 불교미술의 보고(寶庫)라 할 만합니다.

창건 당시의 불화와 불상들이 제짝 그대로, 그것도 제자리에 고스란히 남아 있는 서울 시내 사찰은 매우 보기 드뭅니다. 게다가 보존된 작품들이 하나하나 독특한 개성과 매력이 넘칩니다. 아담한 규모의 전각들 벽면마다 민화풍의 화조도와 영모도, 문자도를 새겨 장식했습니다. 단청 내외부와 기둥 사이사이의 그림도 사랑스럽습니다. 명부전 왼쪽 벽면에는 '安養淨土(안양정토)', 오른쪽 벽면에는

'極樂世界(극락세계)'라는 문자를 도안화하여 꾸몄습니다. 전각의 내부를 보면, 닫집은 주로 주존을 모신 곳 위에만 장식되는데, 이곳은 천정과 맞닿는 가장자리 전체를 빙 둘러 꽃과 용의 투각 문양으로 정성스레 꾸몄습니다. 사찰 구석구석 여간 공을 들인 게 아닙니다. 그래서 안양암을 둘러보는 사람이라면 누구나 정감 어린 장식들과 고아한 맛에 흠뻑 취하게 됩니다.

거사불교 시대에 창건된 안양암

안양암이 창건된 시기는 19세기 말, 어느 거사에 의해서였습니다. 당시는 혼란스런 개화의 물결과 일제 침략으로 나라의 주권이 빼앗긴 암흑기였습니다. 안양암은 그 파란의 역사를 같이합니다. 당시 불교는 어떤 모습이었을까요. 불교사적 평가를 보면, "불교는 산속으로 사라졌고 중생구제라는 불교 본연의 임무는 내팽개쳐진 지 오래였다."고 기술되고 있습니다. 대중포교는 고사하고 법맥마저 잇기 힘든 시절이었습니다. 신앙의 구심이 될 만한 그 무엇도 없는 사회적 환경 속에서 신심 깊은 거사들이 그 맥을 이어나갔다 하여, 근대불교는 '거사불교'라고 학계에서는 정의합니다. 『조선불교통사』의 저자로 유명한 이능화(1869~1943) 씨는 무능거사라는 이름으로 활동한 당시의 대표 불교사학자입니다.

　　같은 시대의 인물인 퇴경 권상로(1879~1965) 씨는 「안양암사적비명」(1932년)에서 "돌아보건대 도심 부근에 백십여 개의 절이 있지만, 오직 안양암만이 더욱 새로워지고 있다. 그럼에도 도심의 시끄러움이 조금도 없고, 오히려 엄숙함이 깊은 산속의 오래된 절과 같다. 시내 사람들이 앞다투어 와서 참배한다. 왕래가 편리하며 절은 청정하다."라고 언급하고 있습니다.

　　사찰 불사(佛事)의 이력을 보니 1889년 칠성각 창건 당시부터 시작해서 연달아 마애관음보살상 조성과 대웅전 및 명부전 건립, 그리고 1943년 염불당 축조를

마지막으로 매년 끊이지 않고 크고 작은 발원들이 잇달았습니다. 총독부의 사찰령 및 신사의 건립 등으로 불교가 가장 피폐했던 시대적 악조건 속에서도 끊임없는 불사가 가능했던 곳입니다. 약 54년 동안 줄기차게 이루어진 불사의 산물이 고스란히 축적된 것이 바로 지금 안양암의 모습입니다. 친일 인사의 인맥이 불사의 후원자로 들어 있어 구설수에 오르기도 하지만 우리 선조들은 35년이라는 기나긴 일제 강점기를 어떻게든 살아남아야 했습니다. 이러한 모순의 시기 역시 우리의 일부입니다.

독보적인 창작성을 자랑하는 〈지장시왕도〉 괘불

안양암에 소장된 다양하고도 많은 불교미술품 중에서 가장 압권을 꼽으라면 〈지장시왕도〉 괘불입니다. 높이 4미터가 넘는 거대한 화폭의 이 괘불은 색채와 도상이 화려하고 다채롭습니다. 괘불의 주제는 흔히 노사나불이거나 석가모니불인 경우가 많으며, 직립한 입상의 독존 또는 삼존의 간단한 구성이 일반적입니다. 그런데 지장보살을 주제로 삼았다는 점에서 특이하며 또 화면에 시왕들과 함께 지옥의 풍경까지 등장시켰다는 점에서 매우 보기 드문 구성을 보인다 하겠습니다. 전례 없는 회화적 독창성을 보이는 이 작품을 구체적으로 살펴보도록 하겠습니다.

　화면의 중심에는 청색의 거대한 연꽃이 환영처럼 피어 있고 그 위에 지장보살이 강력한 존재감을 과시하듯 앉아 있습니다. 지장보살의 지물은 여의주와 육환장인데, 여의주는 직접 손에 들고 있고 육환장은 (정면에서 보아) 우측의 도명존자가 대신 들고 시립하고 있습니다. 금색의 육신에서는 오색 빛깔의 서기가 뿜어져 나오는데 지장보살의 왼쪽으로는 극락세계가 펼쳐지고, 오른쪽으로는 육도윤회의 세계가 펼쳐집니다. 극락세계의 장면을 보면, 푸른 왕생의 연못에서 연꽃들이 송이송이 피어나고 거기에서 연화화생(蓮花化生)하는 영혼들이 보입니다. 아

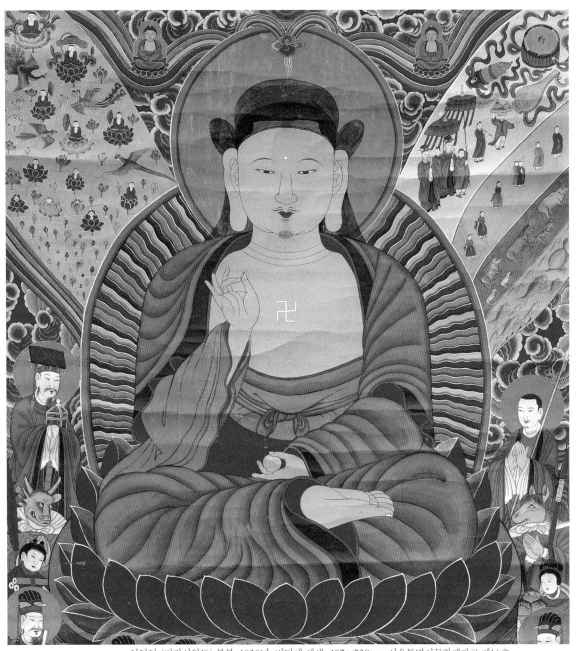

안양암 〈지장시왕도〉 부분, 1930년, 비단에 채색, 407×238cm, 서울특별시문화재자료 제16호

름다운 극락조가 날고 부드러운 미풍이 부는 평화로운 광경입니다. 육도윤회의 세계를 보면, 동물로 태어나는 축생도·사람으로 태어나는 인간도·천인으로 태어나는 천상도를 네 갈래로 함축적으로 묘사하였습니다. 축생도는 바다 생물과 육지 동물을 나누어 그렸는데 소·말·돼지·개·토끼 등 주변에서 접하는 친숙한 가축들이 보입니다.

지장보살의 아래로는 열 명의 심판관인 시왕(十王)이 일렬로 줄지어 서 있습니다. 이들은 그 밑의 지옥의 성을 내려다보고 있는데, 그 풍경이 참으로 무시무시합니다. 불바다도 보이고 괴물도 보이고 고문하는 야차도 보이고 얼음산도 보입니다. 지장보살을 중심으로 극락의 세계와 윤회의 세계, 그리고 지옥의 세계가 펼쳐집니다. 인과응보의 법칙에 따라 가게 된다는 불교의 대중적 가치관이 총망라되었습니다. 아래의 지옥에 떨어진 중생들은 지장보살의 원력에 의해 어떻게든 보다 나은 세계로 구제된다는 것을 보여주는 구성입니다. 기존 작품의 구태의연한 모방이나 답습이 아니라, 도상의 본연적 의미를 십분 살려 구성한 창의력이 돋보이는 작품입니다. 흥미로운 회화성과 과감한 표현력을 한껏 내뿜는 본 작품을 보면서 '왜 요즘에는 이런 작품이 나오지 않을까' 하는 의구심이 듭니다. 현대에 재현되는 불화의 대부분은 형식적인 모방에만 급급하여, 얼핏 보기에는 그럴듯해 보여도 수행과 신앙의 깊이에서 나오는 힘이 결여되어 있습니다. 어느 스님의 말씀처럼, 요즘은 작품을 '신앙'으로 하는 게 아니라 '사업'으로 해서 그런 것일까요.

기초공부 ▷ **육도윤회(六道輪回)**

중생은 자신이 지은 업(業)에 따라 죽은 뒤에 여섯 갈래의 세계(지옥·아귀·축생·수라·인간·천상) 중 한군데에 다시 태어나 생사를 유전하게 된다. 이를 육도윤회라고 한다. 육도는 육취라고도 하는데 '도(道)' 또는 '취(趣)'는 '가는 곳', '다다른 곳'을 의미한다. 비단 죽어서 뿐만 아니라 살아서도 육도윤회를 반복하는데 악업에 빠져 극심한 고통의 상태가 지옥이고, 욕망에 사로잡혀 헐떡이는 상태는 아귀이고, 먹고 자는 본능에만 충실한 삶은 축생이고, 분노와 질투로 들끓는 상태는 수라(또는 아수라)이고, 오계를 지키는 상태는 인간이고, 십선업을 행하는 상태는 천상이다. 육도의 윤회를 벗어나는 길은 자각의 마음인 불성을 일깨우는 것이다.

안양암 〈지장시왕도〉

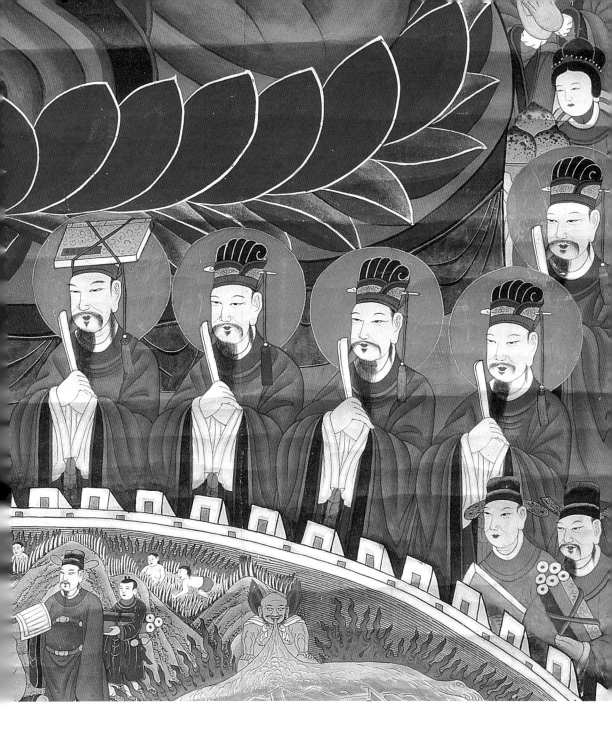

화폭의 가장 아래의 외곽 테두리에는 시주자의 이름이 빼곡하게 줄지어 적혀 있는데, 숫자를 세어보니 무려 1백 50명이나 됩니다. 약 4년 넘게 걸린 장기간의 불사는 안양암의 많은 불사 중에 하이라이트라 할 수 있습니다. 이러한 불사를 구심점으로 하여 수많은 신도들이 마음과 마음을 모았고, 결국 〈지장시왕도〉라는 걸작을 탄생시키는 공덕을 이루었습니다.

'스님의 모습'으로 나타난 지장보살의 의미

거대한 화폭 가운데에 모습을 드러낸 지장보살은, 보살인데도 불구하고 여느 보살들처럼 화려한 장식을 하지 않았습니다. 머리에 보관도 없거니와 줄줄이 늘어지는 영락 장식도 없습니다. 그래서 지장보살은 다른 보살들에 비해 구별하기가 쉽습니다. 지장보살은 파르라니 깎은 머리에 단출한 가사만 입고 등장합니다. 민머리에 건(巾)을 쓰기도 합니다. 그리고 지물로는 여의주와 석장을 듭니다.

지장보살은 보살임에도 불구하고 어째서 스님의 모습을 하고 있는 것일까요. 이는 지장보살이 세운 크고도 넓은 본원(本願)과 관계가 깊습니다.『지장보살본원경』(속칭『지장경』)에는 지장보살이 오탁악세(五濁惡世)의 무수한 중생들을 구제하는 불가사의한 행(行)이 어떻게 가능한지, 전생의 본원에 대한 이야기가 나옵니다. 지장보살은 무수한 전생에서 수없이 "미래세가 다하도록 헤아릴 수 없는 겁 동안 죄업으로 고통받는 육도(六道) 중생을 방편을 써서 모두 해탈시키고 나서 비로소 깨달음을 이루겠다."라는 큰 서원을 세웠습니다. 그렇기에 대원본존(大願本尊) 지장보살이라고 칭합니다. 지장보살은 석가모니 부처님으로부터 "사바세계에 미륵불이 오실 때까지 중생으로 하여금 모든 고통을 여의어 해탈케 하라. 그대는 능히 아득하고 먼 옛 겁으로부터 세운 큰 서원을 성취하고 널리 중생을 제도한 연후에 곧 깨달음을 얻으리라."라고 부촉받은 몸입니다.『지장십륜경』에는 "지장

보살은 과거 무량 무수의 억겁 동안을 오탁악세의 부처님이 안 계신 세계에서 중생들을 성숙시켰느니라. 그는 성문(聲聞)의 형상을 지어 이곳에 이르는데 신통력으로써 이 같은 변화를 나투느니라."라고 합니다. 여기서 '성문의 형상'이란 나한의 모습 또는 스님의 모습을 말합니다.

'부처님이 안 계시는 오탁악세'란 다섯 가지 더러움으로 가득 찬 세상으로, 현실이 곧 지옥 같은 끝판의 말세를 말합니다. 다섯 가지 더러움이란, 겁탁(劫濁: 세상이 복잡다단하여 혼탁해져 나쁜 재해들이 발생함)·견탁(見濁: 사회의 가치관이나 사상이 사악해짐)·번뇌탁(煩惱濁: 탐·진·치로 마음이 덮여 작은 이해득실에 그릇된 행동을 함)·중생탁(衆生濁: 중생이 저질화되어 사회악이 증가함)·명탁(命濁: 환경이 나빠져 인간 수명이 짧아짐) 등입니다.

지장보살은 중생에게 보다 친근한 스님의 모습으로 현신하여 나타나, 지혜의 빛이라고는 도무지 없는 가장 어두운 세상에 뛰어들어 그들을 성숙시키는 존재입니다. 세상의 가장 낮은 곳에 스스로 임한 많은 훌륭한 성자들과 또 이름 없는 성인들은 모두 지장보살의 화신이라고 할 수 있습니다. 저잣거리로 뛰어들어 고통 속의 이들과 함께하며 불교를 전파한 선구자로서 원효대사가 있습니다. 이러한 전통을 이어 불교의 대중화에 앞장선 분들로는 균여대사와 요세국사, 그리고 근대의 만해 스님과 용성 스님, 현대의 숭산 스님과 도법 스님 등을 들 수가 있겠습니다.

기초공부 ▷ **시왕(十王)과 담당 지옥의 명칭**

시왕과 해당 지옥을 묘사한 시왕도는 『불설예수시왕생칠경』(속칭 『시왕경』)에 근거한다. 『시왕경』에는 망자가 어떠한 과정을 거쳐서 이승에서 저승으로 넘어가게 되는지 상세하게 기술되어 있고, 저승으로 넘어가서는 열 명의 시왕들에게 어떠한 엄중한 심판을 받는지 설명되어 있다. 제1 진광대왕은 도산(刀山)지옥·제2 초강대왕은 확탕(鑊湯)지옥·제3 송제대왕은 한빙(寒氷)지옥·제4 오관대왕은 검수(劍樹)지옥·제5 염라대왕은 발설(拔舌)지옥·제6 변성대왕은 독사(毒蛇)지옥·제7 태산대왕은 거해(鋸骸)지옥·제8 평등대왕은 철상(鐵床)지옥·제9 도시대왕은 풍도(風途)지옥·제10 전륜대왕은 흑암(黑闇)지옥을 담당하는데, 이같이 각기 다른 지옥의 풍경들이 시왕도에 펼쳐진다.

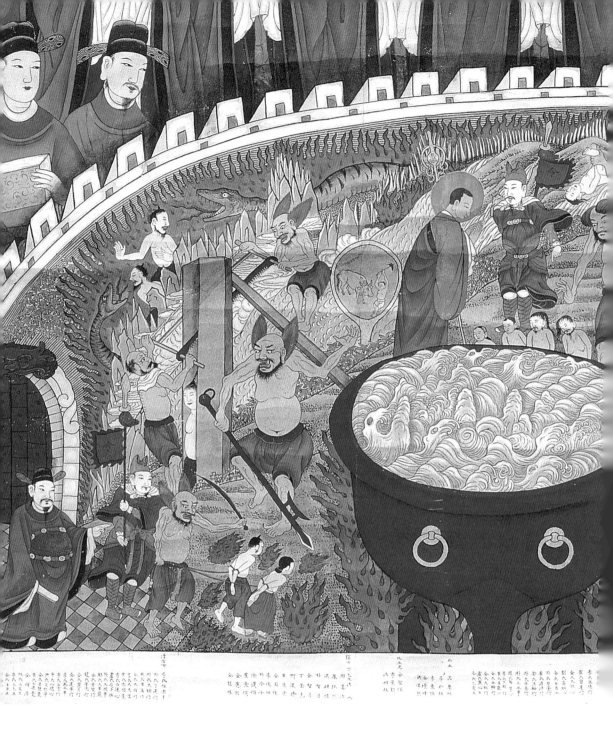

안양암 〈지장시왕도〉

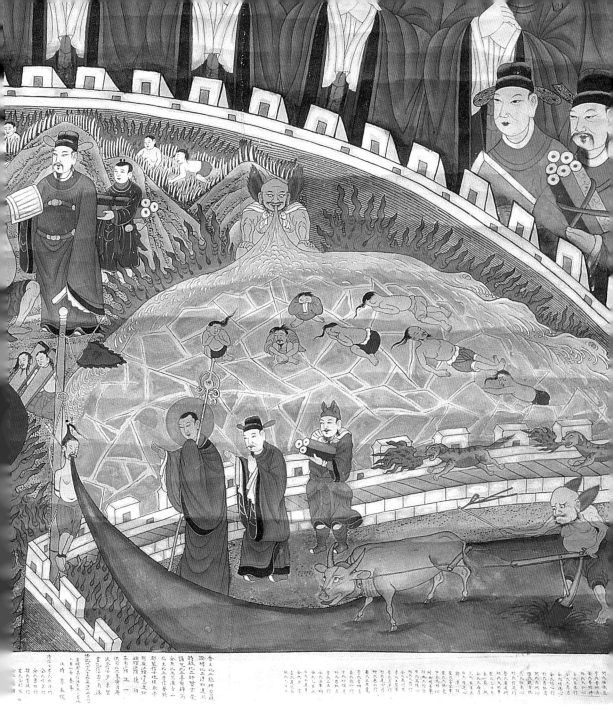

아비지옥·규환지옥·확탕지옥·칼날지옥의 광경

지장보살과 시왕을 모신 전각을 명부전이라고 합니다. 명부전에는 지장삼존의 조각상을 중심으로 좌우에 다섯 명씩 합 열 명의 시왕 조각상이 배치됩니다. 지장삼존이란, 지장보살과 그 협시인 무독귀왕(無毒鬼王)과 도명존자(道明尊者)를 말합니다. 무독귀왕은 사람들의 독한 마음을 없애주는 역할을 하는데, 지옥으로 진입하게 될 때 가장 먼저 만나게 되는 지옥의 안내자입니다. 도명존자는 중국 개원사의 승려였는데, 저승사자가 동명이인인 다른 사람으로 오해하여 장본인 대신에 실수로 저승에 가게 된 인물입니다. 그는 저승에 가서 다양한 지옥의 풍경을 목격하게 됩니다. 당시 그곳에서 중생을 구제하고 있는 지장보살을 만나 깊은 감명을 받게 됩니다. 이승으로 돌아와 당시에 본 지옥의 모습을 그려 가장 처음 세상에 알린 장본인이라고 전합니다.

지장삼존상 뒤에는 지장보살도의 후불탱이 걸리고 각 시왕 뒤에도 총 10폭의 시왕도가 걸립니다. 각 시왕도에는 중생들을 심판하는 시왕과 중생의 업에 따라 나타나는 다양한 지옥들이 묘사되어 있습니다. 명부전에 정렬된 이들 존상들과 각 폭의 시왕도를 하나의 화면에 모아 한 눈에 펼쳐보이게끔 재현한 것이 〈지장시왕도〉 괘불의 기본 구성이라 하겠습니다. 〈지장시왕도〉의 하단을 보면 열 명의 시왕이 한꺼번에 횡렬로 나란히 서 있고, 그 밑에는 각양각색의 지옥 광경들이 성곽 안에 한데 어우러져 있습니다.

그림에 보이는 성곽은 지옥 중의 대표 지옥인 무간지옥(無間地獄)의 표현입니다. 이를 대지옥이라고도 합니다. 경전상의 설명을 보면 "무간지옥은 성 둘레가 팔만여 리이고, 성은 순전히 쇠로 만들어졌으며, 성 담장의 높이는 일만 리이고, 성 위아래로는 불무더기가 빈틈없이 타오르며, 성 안에는

안양암 〈지장시왕도〉

모든 지옥이 서로 이어져 있다. 쇠로 된 뱀과 쇠로 된 개가 불을 뿜으며 옥 담장 위를 동서로 쫓아다닌다."라고 합니다. 하단의 전체를 두른 성곽의 표현과 빼곡히 두른 불길의 표현과 불을 뿜는 개가 질주하는 모습 등은 이러한 설명을 충실히 도해한 것입니다.

무간지옥에서 무간(無間)은 '사이가 없다'라는 뜻인데, 고통이 쉬지 않고 계속되어 간극이 없다는 의미입니다. 산스크리트 아비치(Avici)의 어원을 갖고 있는데 이를 음역하여 아비지옥이라고도 칭합니다. 규환지옥(叫喚地獄)은 고통스러워서 울부짖는 비명 소리가 끊이지 않는 지옥을 말합니다. 아비지옥과 규환지옥을 합쳐놓은 것 같이, 차마 눈 뜨고 보지 못할 참상을 일컬어 아비규환이라고 합니다.

어마어마하게 큰 무쇠솥에는 쇳물이 펄펄 끓고 있고, 야차는 차례로 대기하고 있는 중생들을 한 명씩 집어 들어 거꾸로 처넣고 있습니다. 여기에 떨어지면 뜨거운 쇳물에 삶기는 고통을 받게 됩니다. 부처님의 계율을 깨뜨리거나, 불을 질러 많은 생명을 죽이거나, 불에 태워 살생을 하거나 그 고기를 먹은 자가 가는 지옥입니다. 청색의 솥에는 금색의 고리가 두 개 달려 있고, 솥 주변으로는 불길이 활활 맹렬하게 타오릅니다. 그 안의 쇳물이 끓고 있습니다. 하얀 포말을 일으키며 끓고 있는 쇳물은 마치 망망대해와 같이 크고 넓게 느껴집니다. 중생이 쇳물의 바다에 빠지려고 하는 순간, 지장보살의 분신이 나타나 합장을 하며 자비를 구합니다. 물론 시왕이나 야차는 지장보살보다 한참 급수가 낮은 계급이지만, 중생을 구하기 위해 지장보살이 기꺼이 자신을 낮추는 모습을 볼 수 있습니다. 야차의 뒤로는

시왕과 그 시좌가 죄인의 죄업이 낱낱이 적힌 서책과 장부를 들고 서 있습니다.

좌측에 묘사된 거해지옥(鋸骸地獄)에서는 기둥 사이에 죄인을 고정시킨 뒤에 톱으로 몸을 썰어 자릅니다. 산 채로 몸이 톱질되는 고통을 받는 광경입니다. 우측으로는 발설지옥(拔舌地獄)과 한빙지옥(寒氷地獄)이 보입니다. 발설지옥은 사악한 말로 구업(口業)을 지은 자가 가는 곳입니다. 죄인을 형틀에 고정시킨 다음 혀를 길게 뽑아 몽둥이로 짓이겨 크게 부풀게 한 다음, 소가 쟁기로 혓바닥을 파서 갈아엎는 고통을 받게 합니다. 한빙지옥은 지독한 찬바람에 몸이 얼어붙어 버리는 고통을 받는 곳입니다. 야차의 냉혹한 얼음 바람 속에 냉동된 죄인들의 몸체가 나뒹굴고 있습니다.

지옥에서는 모든 죄인들이 자신이 지은 악업대로 온갖 고통을 골고루 받나니, 백천의 야차와 귀신들의 어금니는 칼날과 같고, 눈빛은 번개와 같으며, 손은 구리쇠 손톱으로 죄인의 창자를 빼내어 토막 치고, 큰 쇠창을 가지고 죄인의 몸을 찌르거나 입과 코를 찌르며, 혹은 배와 등을 찔러 공중에 던졌다가 도로 받아 평상에 놓는다. 쇠독수리는 죄인의 눈을 쪼아 먹고, 쇠뱀은 죄인의 목을 감아 조이며, 온몸 마디마디에 긴 못을 내리박는 등 만 번 죽었다 만 번 살리니, 죄업의 과보가 이와 같아서 억겁을 지나도 벗어날 기약이 없다.

– 『지장보살본원경』, 「중생들의 업의 인연을 살핌」

하지만 이같이 처참한 지옥의 풍경 속에서도 희망은 있습니다. 지옥의 풍경을 잘 살펴보면, 그 안으로 뛰어든 지장보살의 분신을 곳곳에서 만날 수 있습니다. 지장보살은 스스로 지은 악업으로 인해 극심한 고통의 과보를 받고 있는 중생들에게 구원의 손길을 내밉니다.

　　안양암 〈지장시왕도〉

중음의 기간과 49재의 의미

불교에서는 사람의 몸을 사대육신(四大肉身)이라고 합니다. 그 이유는 지(地)·수(水)·화(火)·풍(風)의 사대(네 가지 요소)가 만나 사람의 몸을 구성하고 있기 때문입니다. 그래서 사람이 죽을 때는 먼저 호흡에 해당하는 바람[風: 움직이는 성질]의 요소가 사라집니다. 그 다음으로는 불[火: 따듯한 성질]의 요소가 사라져 몸이 차갑게 식습니다. 물[水: 액체적 성질]의 요소가 사라져 몸이 말라 딱딱하게 굳습니다. 마지막으로 남은 피부나 뼈 등 땅[地: 단단한 성질]의 요소는 무기물로 분해되어 땅으로 돌아갑니다. 그렇기에 불교에서는 죽음이라는 현상을 '사대가 흩어진다'라고 표현합니다. 하지만 사대가 흩어져도 남는 것이 있는데, 이것을 업식(業識)이라고 합니다. 이를 영가·선가·영혼이라고도 칭합니다.

> 참된 성품 등지옵고 무명 속에 뛰어들어/ 나고 죽는 물결 따라 빛과 소리 물들이고/ 사대육신 흩어지고 업식만을 가져가니/ 돌고 도는 생사윤회 자기 업을 따르오니/ 무명업장 밝히시면 무거운 짐 모두 벗고/ 삼악도를 뛰어넘어 극락세계 가오리다.

> – 이산 혜연선사 발원문

수명이 다하여 사대로 구성된 육신을 벗어버리면 중생은 자신이 살아생전에 지은 업식의 에너지에 그대로 노출되게 됩니다. 살아서건 죽어서건 업의 과보는 사라지지 않고 계속됩니다. 몸이 죽어서 다음의 몸을 받기까지의 기간을 중음(中陰)이라고 합니다. 이 기간을 거쳐 자신이 지은 업에 따라 자신의 미래가 결정됩니다. 물론 선업을 지은 자는 선처에 태어나고 악업을 지은 자는 악처에 태어나게 됩니다. 중음의 기간을 7·7일 또는 49일이라고도 하는데, 이때 망자의 영혼이 보

다 좋은 곳에 태어나기를 바라는 마음에서 49재를 지냅니다.

　『지장경』에는 중음 기간 동안의 혼란한 상태를 망망한 '업의 바다'에 휩쓸리는 것에 비유하고 있습니다. 만약 선업보다 악업을 더 많이 지었다면 악업의 성격대로 이에 해당하는 지옥으로 떨어지게 됩니다. 우리가 운명이라 부르는 우리의 '존재'를 불교에서는 '업보'라고 합니다.『지장경』의 요지는 중생 자신이 행한 대로 자신이 받게 된다는 것으로, 특히 악업에 대해 집중적으로 상술함으로써 사회를 정화시키는 역할을 하였습니다. 이를 시각화하여 그림으로 묘사한 지장도와 시왕도의 유구한 전통은 사회적으로 권선징악의 기능을 수행하였습니다.

안양암 〈지장시왕도〉

천도재와 불화

천도재(薦度齋)란, 영가(靈駕)가 악도(惡道)에 떨어지지 않고 선도(善道)로 선회하여 극락 또는 해탈의 세계로 갈 수 있도록 인도하는 불교 의식이다. 대표적인 악도로는 지옥도(地獄道)·축생도(畜生道)·아귀도(餓鬼道)의 삼악도가 있다. 천도재 중에 가장 널리 알려진 것이 49재로 사람이 죽으면 7일째 되는 날에 초재(初齋)를 지내고, 이후 7일 단위로 계속 재를 진행하여 마지막 7재인 49일에는 종재(終齋)를 지내 총 7번의 재가 진행된다. 죽은 지 100일째 되는 날과 1년 주기와 3년 주기가 되는 날에는 각각 100일재·소상재·대상재을 치러, 모두 합하여 10번에 걸쳐 천도재가 거행된다. 이 10번의 과정마다 10명의 시왕(十王)으로부터 심판을 받게 된다.

지옥에 떨어진 망자의 영혼을 구제하는 지장신앙은 지장보살도·지장삼존도·지장시왕도·시왕도 등의 불화로 그려져 전각에 봉안되었다. 그 외 관세음보살도 역시 시대를 불문하고 통사적으로 가장 많이 그려진 것 중 하나인데, 이는 영가를 자비로 구제하여 극락으로 인도하는 역할을 한다. 영가를 극락으로 인도하는 보살로는 관세음보살 이외에 인로왕보살이 있다. 인로왕보살은 감로도(또는 감로탱)라는 불화 속에 필히 등장하는 존상이다. 감로도는 우란분재의 연원이 밝혀져 있는 『우란분경』을 근거로 하는데, 조선후기에 크게 유행했던 장르의 불화이다. 우란분재는 백중날 서민들이 사찰에 모여 올린 합동 천도재로, 예로부터 행해져 민속행사로 정착하게 되었다. 감로도에는 아귀도에 떨어진 영가들을 천도하여 극락으로 인도하는 과정이 묘사되어 있다.

천도재의 가장 마지막은 봉송(奉送)으로 끝나는데 이는 시식(施食)을 마친 영가를 극락세계로 보내주는 의식이다. 봉송 때에는 '나무아미타불'을 정성으로 염송한다. 우리 선조들이 가장 가고 싶어 했던 사후세계가 극락세계이다. 극락세계에 대한 열렬한 염원은 발원문 등 곳곳에서 확인된다. 이 같은 아미타신앙 관련 불화로는 아미타불도·아미타내영도·관경16관변상도·아미타극락구품도·아미타극락회도 등이 남아 있다. 그리고 대규모로 행해지는 대표적인 공동 천도재로는 우란분재·영산재·수륙재 등이 있는데, 이때에는 사찰의 마당에 야단법석을 마련하여 거대한 괘불(영산회상도·노사나불도·삼신불도 등)을 내걸게 된다.

감사의 글

우리나라 전통 사찰에 간직된 국보급 명작들을 간추린 이 책이 나오기까지 많은 분들의 도움이 있었습니다. 먼저 〈사찰불화 기행〉이라는 제목으로 연재를 제안해 주신 이상근 님(불광출판사 전 편집장), 그리고 2년 동안 연재 진행과 작품 촬영을 함께해주신 양동민 부장님과 하지권 사진작가님께 감사드립니다. 사찰의 성보(聖寶)인 불화를 직접 조사하고 촬영하는 것은 해당 사찰의 적극적인 협조와 배려 없이는 가능치 않은 것입니다. 이 책을 만듦에 있어 여러 사찰의 주지스님과 종무소 담당 스님 및 사무장님들의 적극적인 도움이 있었습니다.

　　무위사 법화 주지스님, 해인사 팔만대장경연구원 보존국장 고(古) 성안 스님, 동화사 성보박물관 전(前) 박물관장 지철 스님과 현(現) 박물관장 지경 스님, 용문사 청안 주지스님, 쌍계사 전(前) 주지 성조 스님과 칠불암 스님, 법주사 포교국장 도암 스님, 옥천사 성보박물관장 원명 스님, 동불사 각성 스님, 갑사 화봉 주지스님, 직지사 성보박물관 관장스님, 안양암 법경거사님과 불교학자 권도균 선생님 등이 많은 도움을 주셨습니다. 통도사 성보박물관 무애 관장스님과 송천 부관장스님, 통도사 비로암 스님, 송광사 성보박물관 고경 관장스님과 무량 부관장 스님, 심우사 일형 주지스님, 호국지장사 도호 주지스님, 대흥사 성보박물관 일도 관장스님, 백련사 일담 스님, 그리고 수덕사·흥국사·경국사·수국사 등의 관계자 님들께서도 많은 도움을 주셨습니다. 이 책에 실린 사진 자료는 필자 소장본 외에

266

하지권 사진작가님, 김민 선생님, 갑사·직지사·안양암 등에서 제공해주셨습니다. 사진 디자인은 고창수 사진작가님께서 도와주셨습니다.

　이 책을 출판해주신 불광출판사의 류지호 대표님, 김경미 편집장님, 양민호 편집자님, 그리고 쿠담디자인의 백지원 차장님께 많은 감사를 드립니다. 또 수행을 지도해주신 마음의 선생님이신 수불 스님, 김홍근 법사님, 불원 김열권 법사님, 혜민 주지스님께 감사드립니다. 행복한 동행을 함께하는 가족에게도 감사를 드립니다. 마지막으로 이 책이 집필 가능토록 여러모로 후원해주신 중앙승가대학교 원행 총장스님께 큰 감사를 올립니다. 이렇게 많은 인연(因緣)들이 모여 이 책이 나오게 되었습니다.

사진 출처

(부분 컷은 전체 컷과 출처가 다른 경우에만 표기)

01. 무위사

- 〈아미타삼존도〉, 1476년, 토벽에 채색, 270×210㎝, 국보 제313호 ⓒ 무위사
- 무위사 가는 길(14쪽) ⓒ 하지권
- 극락보전 전경(16쪽) ⓒ 하지권
- 고려시대 〈아미타여래도〉(30쪽), 1306년, 일본 네즈미술관 소장
- 극락보전 내부(31쪽) ⓒ 하지권
- 〈관세음보살도〉(39쪽) ⓒ 하지권

02. 해인사

- 〈영산회상도〉, 1729년, 비단에 채색, 240×229.5㎝, 보물 제1273호 ⓒ 성보문화재연구원
- 해인사 장경판전(48쪽) ⓒ 하지권
- 〈영산회상도〉 부분(57, 58~59, 60, 63, 64쪽) ⓒ 해인사
- 화택유(불타는 집의 비유, 70쪽), 『법화경』 권제2의 부분, 1340년, 일본 나베시마보효회 소장
- 화성유(환상 성의 비유, 71쪽), 『법화경』 권제3의 부분, 일본 나베시마보효회 소장

03. 동화사

- 〈극락구품도〉, 1841년, 비단에 채색, 170.5×163㎝, 대구광역시 유형문화재 제58호 ⓒ 강소연
- 동화사 가는 길(74쪽) ⓒ 하지권
- 동화사 금당선원(78쪽) ⓒ 하지권
- 수마제전 아미타불상(98쪽) ⓒ 하지권

04. 용문사

- 〈화장찰해도〉, 조선 후기, 마본에 채색, 230×297㎝ ⓒ 강소연
- 통일신라 3층 석탑(102쪽) ⓒ 강소연
- 대웅전 내 윤장대(105쪽) ⓒ 하지권
- 윤장대 꽃살문(106쪽) ⓒ 강소연
- 〈화장찰해도〉 부분(110~111, 117, 120쪽) ⓒ 하지권
- 보살상의 손과 지물(122쪽) ⓒ 하지권

05. 쌍계사

- 〈노사나불도〉, 1799년, 마본에 채색, 1302×594㎝, 보물 제1695호 ⓒ 하지권
- 쌍계사 벚꽃길(126쪽) ⓒ 하지권
- 쌍계사 괘불재(132쪽) ⓒ 하지권
- 괘불 이운(147쪽) ⓒ 하지권

06. 법주사

- 〈도솔래의상〉, 1897년, 비단에 채색, 191×95.5㎝ ⓒ 하지권
- 정이품 소나무(150쪽) ⓒ 강소연
- 법주사 팔상전, 조선시대, 충북 보은군, 국보 제55호(157쪽) ⓒ 강소연
- 팔상전 내부(159, 160~161쪽) ⓒ 하지권
- 겨울 연못(167쪽) ⓒ 강소연
- 〈팔상도〉(168~169쪽) ⓒ 하지권

07. 운흥사

- 〈관세음보살도〉, 1730년, 마본에 채색, 292×206㎝, 보물 제1694호 ⓒ 하지권
- 운흥사 가는 길(172쪽) ⓒ 강소연
- 고려시대 〈수월관음도〉(183쪽), 비단에 채색, 227.9×125.8㎝, 일본 대덕사 소장

08. 갑사

- 〈삼신불도〉, 1650년, 마본에 채색, 1086×841㎝, 국보 제298호 ⓒ 성보문화재연구원
- 부도탑(196쪽) ⓒ 강소연
- 대적전 전경(199쪽) ⓒ 강소연
- 철당간(200쪽) ⓒ 하지권
- 쇠북/쇠북걸이(202쪽) ⓒ 하지권
- 영규대사 추모재(205쪽) ⓒ 갑사
- 〈삼신불도〉 부분(210, 214쪽) ⓒ 갑사

09. 직지사

- 〈삼불회도〉(석가모니불도 644×298㎝, 약사불도 644×238㎝, 아미타불도 644×238㎝), 1744년, 마본에 채색, 보물 제670호 ⓒ 직지사
- 직지사 소나무 숲(220쪽) ⓒ 하지권
- 단비구도 벽화(224쪽) ⓒ 강소연
- 대웅전 전경(227쪽) ⓒ 강소연
- 대웅전 내부(228~229쪽) ⓒ 직지사
- 대웅전 천장(230쪽) ⓒ 강소연
- 대웅전 수미단(230쪽) ⓒ 하지권
- 〈삼불회도〉 부분(234쪽) ⓒ 성보문화재 연구원 도록
- 〈삼불회도〉 부분(239쪽) ⓒ 하지권
- 금산사 대적광전 오여래(243쪽) ⓒ 금산사

10. 안양암

- 〈지장시왕도〉, 1930년, 비단에 채색, 407×238㎝, 서울특별시문화재자료 제16호 ⓒ 안양암
- 안양암 야경(246쪽) ⓒ 하지권
- 명부전 벽면(248쪽) ⓒ 하지권
- 명부전 내부(264쪽) ⓒ 하지권
- 천도재(265쪽) ⓒ 하지권

작품 소장처

안양암 〈지장시왕도〉
서울특별시 종로구 창신5길 59-2
TEL: 02-744-6923

강원도

인천광역시 서울특별시

경기도

용문사 〈화장찰해도〉
경상북도 예천군 용문면 내지리 391
TEL: 054-655-1010

충청북도

법주사 〈팔상도〉
충청북도 보은군 속리산면 법주사로 405
TEL: 043-543-3615

경상북도

충청남도

갑사 〈삼신불도〉
충청남도 공주시 계룡면 갑사로 567-3
TEL: 041-857-8981

직지사 〈삼불회도〉
경상북도 김천시 대항면 운수리 216번지
TEL: 054-429-1700

동화사 〈극락구품도〉
대구광역시 동구 동화사1길 1
TEL: 053-980-7900

전라북도

해인사 〈영산회상도〉
경상남도 합천군 가야면 해인사길 122
TEL: 055-934-3000

경상남도

쌍계사 〈노사나불도〉
경상남도 하동군 화개면 쌍계사길 59
TEL: 055-883-1901

전라남도

운흥사 〈관세음보살도〉
경상남도 고성군 하이면 와룡2길 248-28
TEL: 055-835-8656

무위사 〈아미타삼존도〉, 〈관세음보살도〉
전라남도 강진군 성전면 월하리 1174번지
TEL: 061-432-4974

제주도

일어남을 멈추면 돌아감도 멈추니

멈추려 하는 것은 오히려 일어남이니

모순에 빠져 골몰하지 말고

차라리 오롯한 하나임을 알지니라

사찰불화 명작강의

ⓒ 강소연, 2016

2016년 10월 20일 초판 1쇄 발행
2023년 8월 4일 초판 3쇄 발행

지은이 강소연
발행인 박상근(卍妙) • 편집인 류지호 • 편집이사 양동민
편집 김재호, 양민호, 김소영, 최호승, 하다해 • 디자인 쿠담디자인
제작 김명환 • 마케팅 김대현, 이선호 • 관리 윤정안
콘텐츠국 유권준, 정승채
펴낸 곳 불광출판사 (03169) 서울시 종로구 사직로10길 17 인왕빌딩 301호
 대표전화 02) 420-3200 편집부 02) 420-3300 팩시밀리 02) 420-3400
 출판등록 제300-2009-130호(1979. 10. 10.)

ISBN 978-89-7479-328-9 (03650)

값 24,000원